高等学校数字媒体专业系列教材

江苏省高等学校重点教材

（编号：2021-2-262）

创意动画设计

郭晓俐　编著

清华大学出版社

北京

内 容 简 介

本书是"十三五"江苏省高等学校重点立项建设教材。本书内容包含动画基础知识、基础动画设计、动画编程、综合案例四部分,动画基础知识部分重点介绍动画运动原理及分类、动画发展历史与制作流程等;基础动画设计部分介绍动画的运动规律,基于 Flash 和 Animate 软件的动画制作原理及技术,含平移动画、转动动画、变形动画、逐帧动画、骨骼动画、遮罩动画、引导层动画等基础类型动画;动画编程部分介绍基于 ActionScript 脚本语言的编程动画制作;综合案例部分介绍动画在网站、游戏、课件等方面的典型应用。本书根据情景学习理论和支架式教学法原理,设计了"五步"教学法,将动画的原理与制作技术、创意理念与方法、课程思政等内容巧妙融入项目任务中,通过任务布置、知识讲解、创意设计、创意拓展、创意分享等环节,完成理论知识的系统学习,掌握动画制作的操作技能,同时拓展创意思维,提升创意能力。本书配有线上教学资源和素材库,适合本科数字媒体技术专业动画设计类课程使用,也适合各类校外培训机构使用。

图书在版编目(CIP)数据

创意动画设计/郭晓俐编著. —北京:清华大学出版社,2024.4
高等学校数字媒体专业系列教材
ISBN 978-7-302-66073-6

Ⅰ.①创…　Ⅱ.①郭…　Ⅲ.①动画—设计—高等学校—教材　Ⅳ.①J218.7

中国国家版本馆 CIP 数据核字(2024)第 072603 号

责任编辑:郭　赛　常建丽
封面设计:杨玉兰
责任校对:韩天竹
责任印制:曹婉颖

出版发行:清华大学出版社
　　　　网　　　址:https://www.tup.com.cn,https://www.wqxuetang.com
　　　　地　　　址:北京清华大学学研大厦 A 座　　　　　　邮　　编:100084
　　　　社 总 机:010-83470000　　　　　　　　　　　　邮　　购:010-62786544
　　　　投稿与读者服务:010-62776969,c-service@tup.tsinghua.edu.cn
　　　　质量反馈:010-62772015,zhiliang@tup.tsinghua.edu.cn
　　　　课件下载:https://www.tup.com.cn,010-83470236
印 装 者:三河市铭诚印务有限公司
经　　销:全国新华书店
开　　本:185mm×260mm　　　印　　张:13.75　　　字　　数:330 千字
版　　次:2024 年 6 月第 1 版　　　　　　　　　　　印　　次:2024 年 6 月第 1 次印刷
定　　价:59.90 元

产品编号:104542-01

前言

近年来,国家大力推进文化创意和设计服务等新型、高端服务业发展,促进与实体经济深度融合,培育国民经济新的增长点、提升国家文化软实力和产业竞争力,急需高层次文化创意人才。高层次文化创意人才是推进自主创新,引领创意产业发展,提升创意产业竞争力的核心。

动画设计类课程是数字媒体技术专业培养学生创新意识与创新能力的一门专业核心课程。传统教学停留在初级认知与被动学习、低层次技能模仿训练上,学生的创新意识和思维得不到锻炼与开发,迫切需要能面向文化创意产业真实需求,引导学生产生新创意、开发新技能、开阔学生思维、激发学生创意热情的新型教学模式和与之配套的新型教材。

本书主要介绍动画原理、发展、特点以及制作流程,讲解 Flash 和 Animate 两款动画软件的基础动画制作技巧及 ActionScript 3.0 脚本编程动画制作方法;同时还配套提供了约 40 个线上基础案例练习视频和素材库。建议采用线上自主学习与线下综合实训的混合式教学模式开展教学,学生通过线上自主学习掌握补间动画、逐帧动画、骨骼动画、遮罩层动画、引导层动画等制作技术,学会使用 ActionScript 3.0 动画编程;通过线下综合案例的训练,学习多种类型动画作品的创意设计制作与作品发布,提升学生的创意设计意识和能力。

本书根据情景学习理论和支架式教学法原理,设计"五步"教学法,将动画的原理与制作技术、创意理念与方法、课程思政等内容巧妙融入项目任务中,通过任务布置、知识讲解、创意设计、创意拓展、创意分享等环节,完成知识的系统性学习,掌握动画制作的操作技能,同时拓展创意思维,提升创意能力,提升学生的学习兴趣和学习效率。

本书是数字媒体技术、计算机科学与技术专业的专业课程动画设计类课程的配套教材,目标是帮助学生了解动画产生的原理,动画发展历史、特点以及制作流程,学会使用 Flash 和 Animate 软件及 ActionScript 脚本,设计制作动画短片、课件、网站、游戏、广告等

多种类型的动画作品。本书全程贯穿课程思政教学理念,通过特色化案例帮助学生建立原创设计理念,引导学生一步步学会设计制作传播社会主义核心价值观、弘扬社会主旋律、正能量的优秀作品,帮助学生把无限创意变成精彩作品。

本书具有以下特色:

1. 知识、能力、素养一体化培养理念。本书注重动画设计知识讲授、创意设计能力训练,更注重学生创新创意素养的培养。本书将知识点与技能点融入真实项目任务,同时无感植入课程思政元素,在学习知识与技能的同时提升学生的文化创意素养。

2. 创新"五步"教学法,提升创意设计能力。本书内容的编写依据建构主义教学理论与学习环境情景设计原理,以及支架式教学方法设计策略,创新"任务布置—知识讲解—创意设计—创意拓展—创意分享"五步教学法,提升创意设计能力。

3. 立体化数字资源,支持线上与线下混合式教学。本书提供了丰富的线上教学资源,包括基础案例视频、线上师生共建案例素材、资源库、线上作品交流展示社区等,支撑线上线下混合式教学,提升学习效率。

由于编者水平所限,书中难免存在疏漏之处,敬请广大读者批评指正。

编　者

2024 年 5 月

目录

第1章 动画基础知识

1.1 动画运动原理

动画是通过连续播放一系列画面,给视觉造成连续变化的影像感觉,其原理与电影、电视一样。"动画"(Animating)一词在词典中的解释是"赋予生命"的意思,引申为使某物活起来的意思。所以,动画可以定义为使用绘画的手法,创造生命运动的艺术。世界著名的动画艺术家——英国人约翰·哈拉斯(John Halas)曾指出:"运动是动画的本质。"我们在电影院里看电影或在家看电视时,会感到画面中的人物和动物的运动是连续的,但电影胶片上的画面并不是连续的。静态画面以一定的速率投影在屏幕上为什么会有运动的视觉效果呢?这种现象可以由英国人皮特·马克·罗葛特提出的视觉暂留原理(Persistence of Vision)解释。

视觉暂留现象是光对视网膜所产生的视觉在光停止作用后,仍保留一段时间的现象,其原因是由视神经的反应速度造成的。具体来说,视觉实际上是靠眼睛的晶状体成像,感光细胞感光,并且将光信号转换为神经电流,传回大脑引起立体视觉,而感光细胞的感光是靠一些感光色素,感光色素的形成是需要一定时间的,这就形成了视觉暂留的机理。

视觉暂留现象首先被中国人运用,走马灯便是据历史记载中最早的视觉暂留运用。宋时已有走马灯,当时称"马骑灯"。随后法国人保罗·罗盖在1828年发明了留影盘,它是一个被绳子在两面穿过的圆盘。盘的一面画了一只鸟,另一面画了一个空笼子。当圆盘旋转时,鸟在笼子里出现了,这证明当眼睛看到一系列图像时,它一次保留一个图像。

人眼的视觉暂留时间一般为 0.1～0.4s。利用这一原理,在一幅画还没有消失前播放出下一幅画,就会给人造成一种流畅的视觉变化效果。因此,电影采用了每秒24幅画面的速度(1/24s)拍摄播放,电视采用了每秒25幅(PAL制)(中央电视台的动画就是 PAL制)或30幅(NSTC制)画面的速度拍摄播放。如果以每秒低于24幅画面的速度拍摄播放,就会出现停顿现象。

1.2 动画分类

目前,动画主要有以下几种分类方式。

(1) 从制作技术和手段看,分为以手工绘制为主的传统手工动画和以计算机绘制为

主的计算机动画(又叫 CG)。传统手工动画是由画师先在画纸上手绘真人的动作,然后再复制于卡通人物之上。直至 20 世纪 70 年代后期,计算机技术发展迅速的纽约技术学院的计算机绘图实验室导师丽蓓卡亚·伦女士将录像带上的舞蹈员影像投射在计算机显示器上,然后利用计算机绘图记录影像的动作,最后描摹轮廓。1982 年左右,美国麻省理工学院及纽约技术学院同时利用光学追踪技术记录人体动作:演员身体的各部分都被安上发光物体,在指定的拍摄范围内移动,同时由数台摄影机拍摄其动作,然后经计算机系统分析光点的运动,再产生立体的活动影像。

世界电影史上花费最大、最成功的电影之一——《泰坦尼克号》的成功很大程度上得益于它对计算机动画的大量应用。世界著名的数字工作室 Digital Domain 公司用一年半的时间,动用了 300 多台 SGI 超级工作站,并派出 50 多个特技师一天 24 小时轮流制作《泰坦尼克号》中的计算机特技。

(2) 按动作的表现形式区分,大致分为接近自然动作的"完善动画"(动画电视)和采用简化、夸张的"局限动画"(幻灯片动画)。

(3) 从空间的视觉效果看,又可分为二维动画(如《小虎还乡》)和三维动画(如《最终幻想》)。

(4) 从播放效果看,还可以分为顺序动画(连续动作)和交互式动画(反复动作)。

(5) 从每秒放的幅数来讲,还有全动画(每秒 24 幅)(迪士尼动画)和半动画(少于 24 幅)之分。

1.3　动画发展的历史

动画的发展历史很长,从人类有文明以来,通过各种形式图像的记录,已显示出人类潜意识中表现物体动作和时间过程的欲望。

早在 1831 年,比利时人约瑟夫·普拉托把画好的图片按照顺序放在一部机器的圆盘上,圆盘可以在机器的带动下转动。这部机器还有一个观察窗,用来观看活动图片效果。在机器的带动下,圆盘低速旋转,圆盘上的图片也随着圆盘旋转。从观察窗看过去,图片似乎动了起来,形成动的画面,这就是原始动画的雏形。

1906 年,美国人 J Steward 制作出一部接近现代动画概念的影片,片名叫《滑稽面孔的幽默形象》(*Houmoious Phase of a Funny Face*)。他经过反复琢磨和推敲,不断修改画稿,终于完成第一部黑白无声动画片。

1908 年,法国人 Emile Cohl 首创用负片制作动画影片。所谓负片,是影像与实际色彩恰好相反的胶片,如同今天的普通胶卷底片。采用负片制作动画,从概念上解决了影片载体的问题,为今后动画片的发展奠定了基础,同时 Emile Cohl 也被称作"现代动画之父"。

1909 年,美国人 Winsor Mccay 用一万张图片表现一段动画故事《恐龙葛蒂》,这是迄今为止世界上公认的第一部像样的动画短片。从此以后,动画片的创作和制作水平日趋成熟,人们已经开始有意识地制作表现各种内容的动画片。

1915 年,美国人 Eerl Hurd 创造了新的动画制作工艺赛璐璐片,他先在塑料胶片上

画动画片,然后再把画在塑料胶片上的一幅幅图片拍摄成动画电影。多少年来,这种动画制作工艺一直被沿用着。

1928 年,Walt Disney 创作出第一部黑白有声动画《威利号汽船》(见图 1-1),1937年,又创作出第一部彩色有声动画《白雪公主和七个小矮人》(见图 1-2),逐渐把动画影片推向了巅峰。他在完善动画体系和制作工艺的同时,把动画片的制作与商业价值联系起来,被人们誉为"商业动画之父"。直到如今,他创办的迪士尼公司还在为全世界的人们创造丰富多彩的动画片,1985 年第一部 3D 动画《玩具总动员》拍摄。"迪士尼"公司被誉为 20 世纪最伟大的动画公司。

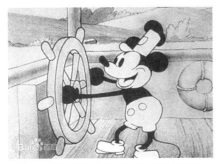
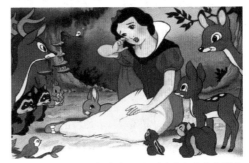

图 1-1 第一部黑白有声动画《威利号汽船》　　图 1-2 第一部彩色有声动画《白雪公主和七个小矮人》

中国动画起步较晚,1947 年,我国制作完成第一部木偶动画《皇帝梦》;1958 年,我国拍摄了第一部剪纸动画《猪八戒吃西瓜》;1960 年,我国创作了第一部水墨动画《小蝌蚪找妈妈》;1962 年,我国创作了第一部折纸动画《聪明的鸭子》;以后陆续创作的《天书奇谭》《葫芦兄弟》《黑猫警长》《阿凡提的故事》《舒克和贝塔》《魔方大厦》等都是非常精彩的动画。

1.4 动画制作流程

动画制作是一项非常烦琐的工作,分工极为细致,通常分为前期制作、中期制作、后期制作。前期制作又包括策划、经费、剧本、分镜本等;中期制作包括原画、背景绘制、动画、上色、特效、合成等;后期制作包括剪辑、配音配乐等,如图 1-3 所示。

1. 前期制作

剧本:即英文的 scenario,把故事剧情以纯文字的形式写出,包括场景、地点、背景音效、人物对白、人物动作等。动画片的剧本与电视、电影的有很大不同。动画片剧本中应尽量避免复杂的对话,侧重用画面动作讲故事,最好的动画是通过滑稽的动作取胜。越少的台词,越能最大限度地激发观众的想象。

场景、造型设计:故事中场景构图的设计,包括建筑、树木、天空、道路等,例如要画出房子以及大树的造型,当然场景设定也有主次之分,一般都是主场景等需要先做设定,次要的最后再说。完成场景线稿后,需填充上颜色变成彩稿,同样的这个彩稿并不只有一种,还需要做气氛稿,比如剧本中,这个场景在白天、黄昏和晚上都出现过,所以各个时间段的场景颜色等都需要做设定。角色造型设计就是要画出角色 A 的造型设计稿,包括正面、45 度角、侧面和背面。完成设计线稿后,需填充上颜色变成彩稿,以确定角色的最终

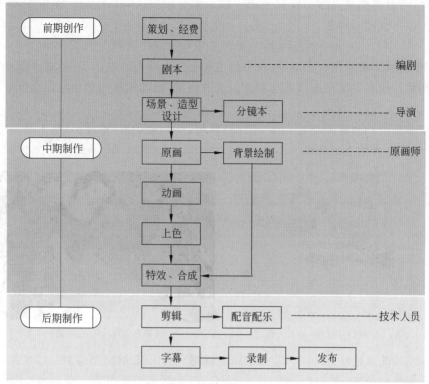

图 1-3　动画制作流程

效果。当然，一般来说，这种彩稿并不是只有一种，因为角色会处在各种环境中，所以角色的皮肤、头发、衣服等颜色会有不同。

分镜本：是将文字转化为画面的第一步，画分镜本需依照脚本指示，在脑中转换成画面然后画在纸上。画分镜本的目的是把完整动画分解成以镜头为单位的表格，画面分镜的旁边应标明每个镜头的时间、张数、摄像机运动、对白、特效等。

2. 中期制作

分镜设计稿：在分镜头剧本的基础上，根据场景设计稿，进一步完善背景画面，注意分镜设计稿与场景设计稿不同，场景设计稿只画主要场景的造型，所以与人物造型一样，并不是每个镜头都要做一遍造型设计，而是做一个造型设计后应用到每个镜头里。所以，这个分镜设计稿中，你要画出明确的背景线稿，包括房子、大树，如果有院子，则院子是什么样的，房子后面是什么，也要画出来，例如山，或是其他建筑等。

背景绘制：背景绘制就是在分镜头设计稿的基础上，场景上色，画出最终的颜色效果。

原画：原画就是角色在运动过程中的关键动作或姿势，画的依据就是分镜头设计稿和人物设计稿。例如，先画出角色 A 的第一个动作，间隔几格也就是几帧后画出角色 A 运动后的某个关键动作，如果这个镜头一共有 50 帧，则原画至少要出几张或十几张关键动作，在画的同时，原画会出一个律表，表上会标注哪些帧是原画画的动作，而其余动作会由动画补全。关键动作的意思是说，一个人走路的时候，他的腿脚抬到最高处和腿脚落下着地后等，这些姿势最终决定一个人走路的动态形态。

动画：在原画的基础上，补画出其他动作，实际上就是原画画关键动作，动画补画过渡动作。当然，动画动作画得越多，整个动画过程就会越流畅，一般动画都是以一拍几描述的，比如一拍二，指的是一个动作停留两帧后再到下一个动作，一拍三指的是停三帧。

上色：如果动画也是手绘的，则需要扫描进计算机后再上色，如果是在计算机中通过无纸动画软件画的，则可直接拿软件的文件去上色。这个上色当然也是依据角色的颜色指定进行的，并且角色受不同场景的光效影响而不同。

特效、合成：用二维动画专有的合成软件合成，就是把上完色的动画角色与背景合成到一起，然后通过摄影框选取画面做输出。有些动画采用后期的 AE 软件将许多特效做到动画中，例如角色的打斗特效，形成炫酷效果。

3. 后期制作

剪辑：动画片和电影一样需要剪辑，但剪辑相对较简单，将逐个镜头按顺序结合在一起，适当删减没用的部分，在各镜头结合处编辑结合方法后即可。

配音配乐：动画片的动作必须与音乐相互匹配，所以音响录音制作与动画制作同时进行。录音完成后，把声音精确对应到每一幅画面位置上，供动画人员参考。

1.5 动画制作软件

Adobe Flash：原称 Macromedia Flash，是美国的 Macromedia 公司于 1996 年 6 月推出的网页动画设计软件，后因美国 Macromedia 公司被 Adobe 公司收购，改称为 Adobe Flash。它是一种交互式动画设计工具，可以将音乐、声效、动画及富有新意的界面融合在一起，以制作出高品质的网页动态效果。它支持 ActionScript 脚本语言，可满足网页设计的多样化。

Flash 二维动画制作软件界面如图 1-4 所示。

图 1-4　Flash 二维动画制作软件界面

Adobe Animate：前身为 Adobe Flash Professional，是一款由 Adobe Systems 开发的动画和互动内容制作软件，相当于动态版的 AI。它维持原有 Flash 开发工具支持外，新增了 HTML 5 创作工具，为网页开发者提供更适应现有网页应用的音频、图片、视频、动画等创作支持。它专注于 2D 动画、互动游戏和多媒体内容的创建，其主要的动画制作形式有角色动画、动态图形编辑、MG 商业广告动画、动态 Logo 制作、日式动漫制作、商业插画、儿童插画，以及动态课件等。Animate 软件界面如图 1-5 所示。

图 1-5　Animate 软件界面

Moho：又称为 Anime Studio，是一款专业制作 2D 动画的软件，它能提供多种高级动画工具和特效来加速工作流程。国际上我们熟悉的知名优秀作品，都是 Moho 完成或重点参与完成的，如《海洋之歌》《凯尔经的秘密》《狼行者》《养家的人》等。Moho 最大的亮点是引用骨骼，用 2D 技术实现了以前只有用 3D 软件才能实现的"bone rigging"功能，使画有骨骼构造的图片能自由活动。另外，Moho 可实现在二维软件中很难实现的摄影机功能，把三维软件 OBJ 文件直接使用在二维系统，并实现各种不同角度的自由旋转，宛如三维动画一样，极大地方便了动画创作人员和工作人员的创作思想，大幅减少了工作量。Moho 二维动画制作软件界面如图 1-6 所示。

图 1-6　Moho 二维动画制作软件界面

Maya：Autodesk Maya 是美国 Autodesk 公司出品的世界顶级的三维动画软件，应用对象是专业的影视广告、角色动画、电影特技等。Maya 功能完善，工作灵活，易学易用，制作效率极高，渲染真实感极强，是电影级别的高端动画制作软件。Maya 三维动画制作软件界面如图 1-7 所示。

图 1-7　Maya 三维动画制作软件界面

3D Studio Max：简称为 3ds Max 或 MAX，是 Discreet 公司开发的(后被 Autodesk 公司合并)，与 Maya 软件性质相同，广泛应用于广告、影视、工业设计、建筑设计、三维动画、多媒体制作、游戏、辅助教学，以及工程可视化等领域。3D Studio Max 三维动画制作软件界面如图 1-8 所示。

图 1-8　3D Studio Max 三维动画制作软件界面

After Effect：简称 AE，是 Adobe 公司开发的一个视频剪辑及设计软件，是制作动态影像设计不可或缺的辅助工具，是视频后期合成处理的专业非线性编辑软件。After

Effects 应用范围广泛,涵盖影片、电影、广告、多媒体及网页等,时下最流行的一些计算机游戏,很多都使用它进行合成制作。After Effect 基于帧的视频设计,提供高质量子像素定位的程序实现高度平滑的运动;可以对多层的合成图像进行控制,制作出天衣无缝的合成效果;可通过关键帧及路径的引入,控制高级的二维动画。

1.6 动画大师

美国:华特·迪士尼,迪士尼公司创始人,曾获得 56 个奥斯卡奖提名和 7 个艾美奖,主要作品有《汽船威利》《疯狂的飞机》《白雪公主》《小飞象》等;蒂姆·伯顿,主要作品有《剪刀手爱德华》《蝙蝠侠》《大鱼》《理发师陶德》等;约瑟夫·巴贝拉,主要作品有《猫和老鼠》;约翰·拉塞特,主要作品有《玩具总动员》《怪物公司》《小雪人大行动》;马克·奥斯本,主要作品有《功夫熊猫》《小王子》等。

日本:手冢治虫,主要作品有《新宝岛》《铁臂阿童木》《火之鸟》等;岸本齐史,主要作品有《火影忍者》《KARAKURI(机器人)》等;宫崎骏,主要作品有《天空之城》《幽灵公主》《龙猫》,其作品《千与千寻》荣获第 75 届奥斯卡金像奖、最佳动画长片奖及第 52 届柏林电影节最高荣誉"金熊奖"等 9 项大奖;大友克洋,主要作品有《迷宫物语》《阿基拉》《国际恐怖公寓》等;押井守,主要作品有《福星小子》《机动警察》等;尾田荣一郎,主要作品有《龙珠》《海贼王》等。

中国:万氏四兄弟,主要作品有《铁扇公主》《大闹天宫》《人参娃娃》《机智的山羊》等;特伟,主要作品有《骄傲的将军》《小蝌蚪找妈妈》《牧笛》等;徐景达,主要作品有《哪吒闹海》《三个和尚》《三毛流浪记》等;钱家骏,主要作品有《乌鸦为什么是黑的》《一幅僮锦》《九色鹿》等;靳夕,主要作品有《小小英雄》《孔雀公主》《西岳奇童》等;钱运达,主要作品有《红军桥》《天书奇谭》《女娲补天》等。

其他国家:西维亚·乔迈(法)、林亚伦(韩)、尼克·帕克(英)等。

1.7 各国动画特点

中国动画:始终致力于创作一条具有本国特色的道路,坚持民族绘画传统,在改革开放以后,世界动画的大潮中也未放弃这一宗旨。动画片中洋溢着活泼清新的气息,给人以美的启迪。同时又十分注重教化意义,在动画片的创作中秉承"寓教于乐",使动画片不致流于肤浅的纯娱乐搞笑。在影片类型上具有代表性的中国动画就是水墨动画,如《小蝌蚪找妈妈》《牧笛》,如图 1-9 所示。

日本动画:作品非常偏好超现实主义题材,常与日式漫画紧密联系。在科技发达的当下,日本仍然坚持采用传统的手工绘制的方法,致力于动画叙事语言的研究。为提高工作效率,采用只让说话者的口型发生变化的"口动作画法";将一组连续动作的画面以反复使用的"保存备用法"等方式制作,如《名侦探柯南》《穿越时空的少女》《反叛的鲁鲁修》等,如图 1-10 所示。

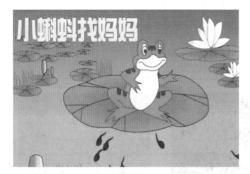

图 1-9 水墨动画《小蝌蚪找妈妈》《牧笛》剧照

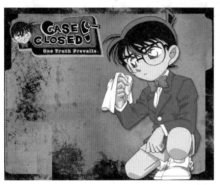

图 1-10 日本动画《名侦探柯南》《穿越时空的少女》剧照

美国动画：在世界动画史上占有重要地位，引领世界动画片的潮流和发展方向，一贯注重高科技的应用与高质量的追求。以剧情片为主，多以大团圆结局，悲剧性的影片很少，特别注重细节的刻画，做到了雅俗共赏，适合绝大多数观众的审美口味。人物造型设计规范，与生活中的原形差别不大；动物形象大都作了大幅夸张，大头、大眼、大手、大脚成为被世界各国广泛借鉴的卡通模式。数字技术与电影技术结合，可使画面更逼真、形象，达到完美的画面效果，例如《怪物史莱克》《超级大坏蛋》等，如图 1-11 所示。

图 1-11 美国动画《怪物史莱克》《超级大坏蛋》剧照

欧洲动画：欧洲动画较少生产动画连续剧，而是喜欢在动画电影上进行试验和探索，通常把欧洲的动画作品称为"动画艺术短片"。欧洲动画片把重点放在讲故事上，试图在有限的时间内表达丰富的感情。以精炼的手法表现主题与内容，以独特的构图和色彩勾勒出情绪的波动。欧洲动画的创新性明显，不少创作者把哲学、美学等艺术思潮带到动

画的创作中。创新性主要体现在题材创新和技巧创新上。在技巧上,画面追求简约、怀旧,更多地追求内容上的饱满。同时特别专注于动画制作技法的创新,如法国动画大师亚历山大·阿雷克塞耶夫的针幕动画、苏联的《雪姑娘》、德国的《阿赫迈德王子历险记》等,如图 1-12 所示。

图 1-12　苏联的《雪姑娘》、德国的《阿赫迈德王子历险记》动画剧照

第2章 基础动画设计

2.1 动画运动规律

动画中的活动形象,不像其他影片那样,用胶片直接拍摄客观物体的运动,而是通过对客观物体运动的观察、分析、研究,用动画片的表现手法(主要是夸张、强调动作过程中的某些方面),一张张地画出来,放在一格格中,然后连续放映,使之在屏幕上活动起来。因此,动画表现物体的运动规律既要以客观物体的运动规律为基础,又要有它自己的特点,而不是简单地模拟。

研究动画表现物体的运动规律,首先要弄清时间、空间、速度的概念及彼此之间的相互关系,从而掌握规律,处理好动画中动作的节奏。

1. 时间

所谓"时间",是指影片中物体(包括生物和非生物)在完成某一动作时所需的时间长度,这一动作所占胶片的长度(片格的多少)。动作所需的时间长,其所占片格的数量就多;动作所需的时间短,其所占的片格数量就少。

由于动画片中的动作节奏比较快,镜头比较短(一部放映十分钟的动画片大约分切为 100~200 个镜头),因此,在计算一个镜头或一个动作的时间(长度)时,要求更精确一些,除了以秒为单位外,往往还要以"格"为单位(1 秒=24 格)。

2. 空间

所谓"空间",可以理解为动画片中活动形象在画面上的活动范围和位置,但更主要的是指一个动作的幅度(即一个动作从开始到终止之间的距离)以及活动形象在每一幅画面之间的距离。动画设计人员设计动作时,往往把动作的幅度处理得比真人动作的幅度夸张一些,以取得更鲜明、更强烈的效果。

此外,动画片中的活动形象做纵深运动时,可以与背景画面上通过透视表现出来的纵深距离不一致。例如,表现一个人从画面纵深处迎面跑来,由小到大,如果按照画面透视及背景与人物的比例,应该跑 10 步,那么,在动画片中只要跑五六步就可以了,特别是在地平线比较低的情况下更是如此。

3. 速度

所谓"速度",是指物体在运动过程中的快慢,按物理学的解释,是指路程与通过这段路程所用时间的比值。由于动画是一张张地画出来,然后一格格地拍出来的,因此必须观察、分析、研究动作过程中每一格画面(1/24s)之间的距离(即速度)的变化,掌握它的

规律,根据剧情规定、影片风格,以及角色的年龄、性格、情绪等灵活运用,把它作为动画片的一种重要表现手段。在动画中,一般以一秒 24 格作为计算标准,物体运动速度快,占用的格数就少;物体运动速度慢,占用的格数相对就多。

在动画中,一个动作从始至终的过程中,如果运动物体在每一幅画面之间的距离完全相等,则称为"平均速度"(即匀速运动);如果运动物体在每一幅画面之间的距离是由小到大,那么拍出来在荧幕上放映的效果将是由慢到快,称为"加速度"(即加速运动);如果运动物体在每一幅画面之间的距离是由大到小,那么拍出来在荧幕上放映的效果将是由快到慢,称为"减速度"(即减速运动)。在动画中,凡是表现使用力量较大的某些动作,强调力的突然增长,速度均应由慢到快,使用"加速度",如自由落体、人的突然跳起、用力出拳击打目标、猛兽扑倒猎物等,均应使用加速度的处理方法,动作效果才会有力度。动画中,一个强烈动作开始之前的积聚力量阶段,或者表现一个大的动作,在即将结束之时,力量渐渐减退到完全停止状态,都应采用减速度处理方法。另外,在处理运动物体由近及远的透视变化,显示距离上差异所表现出的速度上的变化等,也建议使用减速度处理方法。

在动画中,不仅要注意较长时间运动中的速度变化,还必须研究在极短暂的时间内运动速度的变化。例如,一个猛力击拳的动作运动过程可能只有 6 格,时间只有 1/4s,用肉眼观察,很难看出在这一动作过程中速度有什么变化。但是,如果用胶片把它拍下来,通过逐格放映机放映,并用动画纸将这 6 格画面一张张地摹写下来,加以比较,就会发现它们之间的距离并不是相等的,往往开始时距离小,速度慢;后面距离大,速度快。

在动画中,造成动作速度快慢的因素,除了时间和空间(即距离)外,还有一个因素,就是两张原画之间所加中间画的数量。中间画的张数越多,速度越慢;中间画的张数越少,速度越快。即使在动作的时间长短相同,距离大小也相同的情况下,由于中间画的张数不一样,也能造成细微的快慢不同的效果。

4. 节奏

一般来说,动画的节奏比其他类型影片的节奏要快一些,动画片动作的节奏也要比生活中动作的节奏夸张一些。

在日常生活中,一切物体的运动(包括人物的动作)都是充满节奏感的。动作的节奏如果处理不当,就像讲话时该快的地方没有快、该慢的地方反而快了,该停顿的地方没有停、不该停的地方反而停了一样,使人感到别扭。因此,处理好动作的节奏对于加强动画片的表现力是很重要的。

造成节奏感的主要因素是速度的变化,即"快速""慢速""停顿"的交替使用,不同的速度变化会产生不同的节奏感。例如:

(1)停止——慢速——快速,或快速——慢速——停止。这种渐快或渐慢的速度变化造成动作的节奏感比较柔和。

(2)快速——突然停止,或快速——突然停止——快速。这种突然性的速度变化造成动作的节奏感比较强烈。

(3)慢速——快速——突然停止。这种由慢渐快而又突然停止的速度变化可以造成一种"突然性"的节奏感。

2.2 Flash 入门

2.2.1 Flash 工作界面

本书以 Flash CS6 版本为例,介绍其界面。启动 Flash CS6 软件,进入主界面。

Flash CS6 主界面包括菜单栏、时间轴、工具栏、编辑栏、面板组,以及舞台、工作区等部分,如图 2-2-1 和图 2-2-2 所示。

图 2-2-1 Flash CS6 启动界面

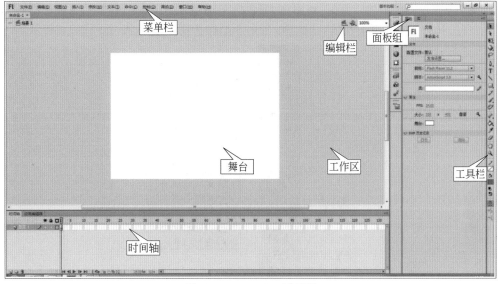

图 2-2-2 Flash CS6 工作界面

时间轴:时间轴面板是 Flash 进行动画编辑的基础,分左、右两部分,左边为图层控

制区,右边为时间控制区,如图 2-2-3 所示。时间轴上的每一个单元格称为一个"帧",是 Flash 动画最小的时间单位。每一帧可以包含不同的图形内容,当影片连续播放时,每帧的内容依次出现,就形成了动画影片。

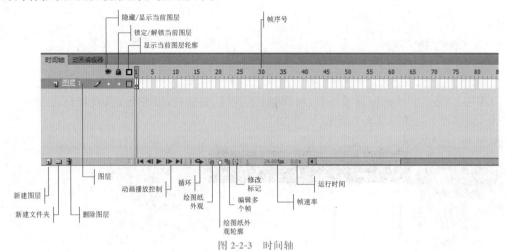

图 2-2-3　时间轴

编辑栏:编辑栏位于舞台的顶部,其包含的控件和信息可用于编辑场景和元件,并更改舞台的缩放比率,如图 2-2-4 所示。通过编辑栏,可以方便地在场景和元件的编辑界面之间进行切换。

单击返回上一级"箭头"按钮,可以返回到上一级的编辑界面。

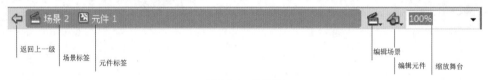

图 2-2-4　编辑栏

工具栏:工具栏分为工具区、查看区、颜色区和选项区。单击工具箱最顶端的 小图标,可将工具箱变成长单条和短双条结构,此时小图标会变为 形状,如图 2-2-5 所示。

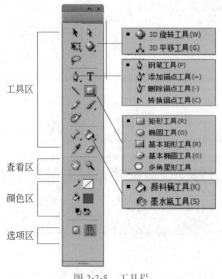

图 2-2-5　工具栏

舞台/工作区/场景：用来制作动画的区域称为舞台（默认情况下为白色，可通过修改→文档属性→对背景颜色进行重新设置），它提供当前角色表演的场所；工作区是舞台周围的灰色区域，是角色进入舞台时的场所，播放影片时，处于工作区的角色不会显示出来；舞台和工作区共同组成一个场景。

面板组：Flash CS6 包括颜色、变形、对齐和组件等多种面板，分别提供不同的功能。

2.2.2 Flash 文件操作

1. 创建文件

Flash CS6 有以下几种新建文件的方式。

（1）新建 Flash 文件（ActionScript 3.0）：将在 Flash 文档窗口创建新的文档（∗.fla），文档中如遇脚本编程，则采用 ActionScript 3.0 版本。

（2）新建 Flash 文件（ActionScript 2.0）：将在 Flash 文档窗口创建新的文档（∗.fla），文档中如遇脚本编程，则采用 ActionScript 2.0 版本。ActionScript 2.0 版是 Flash 8 中普遍采用的脚本语言，在易用性和功能上不如 ActionScript 3.0。两个版本的语言不兼容，需要不同的编辑器进行编辑，所以新建文件时根据实际需要选择具体的方式新建文件。

（3）新建 Flash 文件（移动）：在 Device Central 中选择目标设备并创建一个新的移动文档（.fla 文件）。此文件将在 Flash 中以适于设备的适当设置和用户选择的内容类型打开。

（4）ActionScript 文件：创建一个外部的 ActionScript 文件（.as）并在脚本窗口中编辑它。ActionScript 是 Flash 脚本语言，用于控制影片和应用程序中的动作、运算符、对象、类及其他元素。

（5）ActionScript 通信文件：创建一个新的外部 ActionScript 通信文件（∗.asc），并在脚本窗口中进行编辑。服务器端 ActionScript 用于开发高效、灵活的客户端/服务器 Adobe Flash Media Server 应用程序。通过建立 Flash 项目文件，将外部脚本链接到 Flash 文档并提供源控制。

（6）Flash JavaScript 文件：创建一个新的外部 JavaScript 文件（∗.jsf）并在脚本窗口中编辑它。Flash JavaScript 应用程序编程接口（API）是构建于 Flash 之中的自定义 JavaScript 功能。Flash JavaScript API 通过"历史记录"面板和"命令"菜单在 Flash 中得到了应用。

（7）Flash 项目：创建一个新的 Flash 项目（∗.flp）。使用 Flash 项目文件组合相关文件（∗.fla、∗.as、∗.jsfl 及媒体文件），为这些文件建立发布设置，并实施版本控制选项。

2. 设置文件属性

新建 Flash 文件后，首先要做的就是设置文件属性。通过执行"修改"→"文档"命令打开"文档设置"对话框，设置文件尺寸、背景颜色、帧频、标尺单位等信息，如图 2-2-6 所示。

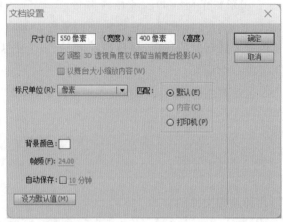

图 2-2-6 "文档设置"对话框

（1）尺寸：设置舞台的宽度和高度。

（2）匹配：有打印机、内容、默认 3 项。打印机，按打印机设置调整舞台大小；内容，自动以舞台中的角色为中心调整舞台大小；默认，按 Flash 的默认设置调整舞台大小。

（3）背景颜色：设置舞台背景颜色。

（4）帧频：帧频是动画播放的速度，以每秒播放的帧数（f/s）为度量单位。帧频太慢，会使动画看起来一顿一顿的；帧频太快，会使动画的细节变得模糊。标准的动画速率也是 24f/s。因为只给整个 Flash 文档指定一个帧频，因此请在开始创建动画之前先设置帧频。

（5）标尺单位：可选择英寸（1 英寸＝2.54 厘米）、厘米、毫米等作为标尺的长度单位。Flash 默认的长度单位为像素。

（6）自动保存：设置自动保存时间。

（7）设为默认值：可以将当前设置定为默认值。新建文件会自动采用默认属性。

3. 测试影片

Flash 动画制作完成后，接下来就是进行播放测试。执行"控制"→"测试影片"（按 Ctrl＋Enter 组合键）命令，即可测试影片。

此外，也可以在播放状态下观赏动画效果，具体操作步骤为：将播放头▐定位在第 1 帧上，然后按 Enter 键，动画就会从第 1 帧播放到最后一帧停止播放。

如果想循环播放动画，可以执行"控制"→"循环播放"命令，此时该命令会被勾选，然后按 Enter 键即可循环播放。

4. 保存、发布文件

（1）选择"文件"→"保存"命令，将文件保存为.fla 格式，在 Flash 产生 CS6 及其以上版本的环境下对影片进行测试。选择"控制"→"测试影片"命令或按 Ctrl＋Enter 组合键测试影片，对影片进行修改。

注：文件中若包括多个场景，可先分场景进行测试，然后测试整个影片，提高测试效率。

（2）选择"文件"→"发布设置"命令可设置文件的发布格式，如常用的 Flash Player 播放格式.swf、网页格式.htm、可执行文件.exe 格式，以及.mov、.avi 等格式的视频格式，

如图 2-2-7 所示。

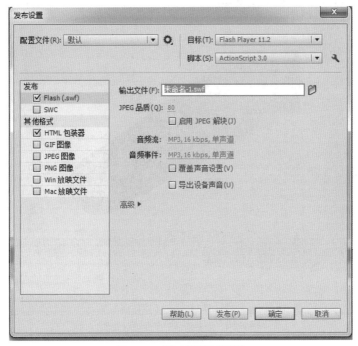

图 2-2-7　"发布设置"对话框

（3）选择"文件"→"发布"命令，根据以上设置的文件发布格式进行发布。

5. 常规文件的创建——矩形到圆的变形动画案例

任务布置

通过创建一个常规文件完成矩形到圆的变形动画，学习掌握 Flash 文件创建、属性设置、保存与发布的方法。矩形到圆的变形动画效果如图 2-2-8 所示。

创意设计

步骤 1：新建"Flash 文件（ActionScript 3.0）"类型的文件。

步骤 2：选择"修改"→"文档"命令修改文档属性，尺寸设置为 550px×400px。

步骤 3：在图层 1 第 1 帧舞台左上侧绘制矩形，填充为红色，在第 30 帧选择"插入"→"时间轴"→"关键帧"命令，（也可以通过按 F6 功能键进行插入关键帧操作），删除第 30 帧矩形，在舞台右下侧绘制椭圆。右击图层 1 第 1 帧，在弹出的快捷菜单中选择"创建补间形状"命令，在第 1 帧与第 30 帧之间形成补间帧。

步骤 4：按 Enter 键播放动画。

步骤 5：保存文件为 xl-1.fla，观察其文件存储容量。

步骤 6：选择"文件"→"发布设置"命令，设置发布文件为.swf、.html、.exe 格式，发布文件。比较各类文件存储容量，得出结果。

步骤 7：选择"文件"→"导出"→"导出影片"命令，将文件导出为＊.avi、位图序列格式＊.bmp，比较文件存储容量和播放效果。

图 2-2-8　矩形到圆的变形动画效果

6．通过模板创建文件——电子相册案例

任务布置

　　设计制作一个电子相册，实现自动播放，也可以通过手动逐一显示图片，效果如图 2-2-9 所示。

图 2-2-9　电子相册效果

创意设计

该案例需要制作许多图形元件、按钮元件,甚至需要创建动作才可以实现。利用"媒体播放——简单相册"模板创建文件,进行图片替换很容易实现这样的功能。

步骤1:执行"文件"→"新建"命令,在对话框中切换到"模板"选项卡。选择"类别"列表中的"照片幻灯片放映"选项,在"模板"列表中选择"现代照片幻灯片放映",单击"确定"按钮。

步骤2:由于该模板文档是一个完整的动画,因此保存后即可预览效果。想播放自己的照片,需要先将照片导入库中。执行"文件"→"导入"→"导入到库"命令,将准备好的图片素材导入库中,如图2-2-10所示。

图 2-2-10 导入图片

步骤3:在"时间轴"面板中找到图片所在图层("图像/标题"层),并且选中第一幅图片,单击属性面板中的"交换"按钮,在"交换位图"对话框的列表框中选择要替换的图片文件,单击"确定"按钮,如图2-2-11所示。使用任意变形工具调整替换的图片大小和位置,使图片位于边框内部,如图2-2-12所示。

步骤4:使用相同的方法,为其他图片交换导入的图片。完成后保存文件,执行"控制"→"测试影片"(按Ctrl+Enter组合键)命令预览幻灯片效果。

创意拓展

(1)扩展相册的页面数。4张图片替换后,还需要添加1张图片,该如何修改模板?可以考虑在"图像/标题层"第四帧关键帧后插入关键帧,替换新关键帧中的图片,其他图层按F5键插入一般帧。

(2)设计个性化的相册封面和底纹。为相册增加一个封面,在第一个关键帧前添加1个关键帧,作为相册封面,导入背景图案,输入标题文字;修改相册内部背景图案,使其与相册内容相符,体现相册的个性化风格,如图2-2-13所示。

图 2-2-11　替换图片

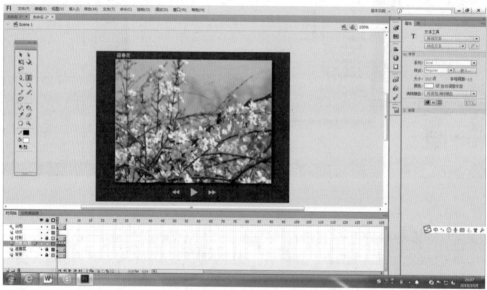

图 2-2-12　替换图片后

图 2-2-13　个性化电子相册设计

2.3 Animate 入门

2.3.1 Animate 工作界面

下面介绍 Flash 的升级版本 Adobe Animate。启动 Animate 2022 软件，进入 Adobe Animate 文件创建界面，如图 2-3-1 所示。

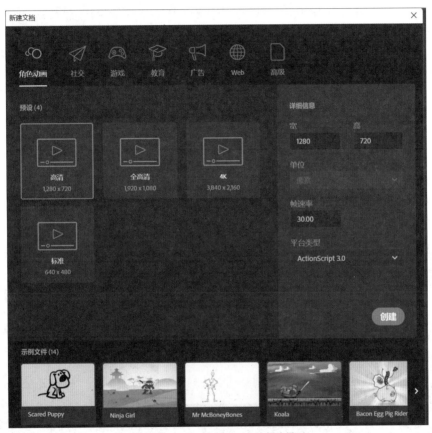

图 2-3-1 Adobe Animate 文件创建界面

1. 文件创建界面的设置

（1）选择文件应用类型，包括角色动画、社交、游戏、教育、广告、Web、高级等类型。其中高级类型中有以下 3 种。

① HTML 5 Canvas：创建基于 HTML 5 Canvas 的文件，这是一种用于在 Web 浏览器中展示动画和交互内容的标准技术。这种类型的文件可以在不同的设备和平台上播放，包括计算机、平板电脑和手机。

② ActionScript 3.0：使用 ActionScript 3.0 语言创建的文件，可以为 Adobe Flash Player（SWF）和 Adobe AIR（应用程序）创建丰富的交互式动画内容。这种类型的文件在传统的 Flash 平台中广泛使用。

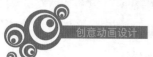

③ AIR for Android/iOS：创建适用于 Android 和 iOS 移动设备的 Adobe AIR(应用程序)文件。这种类型的文件可用于制作独立的移动应用程序,并利用 Ani 的功能创建复杂的动画和交互体验。

(2)预设文件质量,包含高清(1270px×720px)、全高清(1920px×1080px)、4K(3840px×2160px)、标准(640px×480px),用户可根据作品所使用的环境、用途进行选用。

(3)帧速率：默认帧速率为 30f/s,可根据个人喜好和设备播放要求进行设置。

(4)平台类型：ActionScript 3.0 和 HTML 5 Canvas 两种类型。

① ActionScript 3.0：如果你的目标是在 Flash 平台上创建电影、游戏、广告等具有交互性的动画内容,并将其发布为 SWF 格式的文件,那么应选择 ActionScript 3.0。这种类型的文件依赖于 Adobe Flash Player 插件在浏览器中播放,因此它通常限于传统的 Flash 平台。

② HTML 5 Canvas：如果你的目标是在 Web 浏览器中展示动画和交互内容,或者希望在各种设备和平台上播放动画(包括计算机、平板电脑和手机),则应选择 HTML 5 Canvas。这种类型的文件以 HTML 5 技术为基础,可以通过嵌入网页或发布为独立的 HTML 文件在 Web 上播放。

2. 工作界面介绍

Animate 工作界面包括窗口命令栏、工具栏、时间轴、时间控制器、属性等各类面板,以及舞台、工作区等部分,如图 2-3-2 所示。

图 2-3-2 Animate 工作界面

窗口命令栏：位于顶部的命令栏包含各种功能和选项,可以访问文件、编辑、视图、窗口和帮助等菜单。

工具栏：提供了用于选择、绘制、修改和操作对象的工具。

时间轴：一般位于顶部或底部的水平区域,它显示了动画的时间轴,并允许创建和编辑关键帧、图层、动画序列和帧动画。

舞台：位于工作区中心的区域，是创建动画内容的主要区域。可以在此绘制、布置和编辑图形、文本、符号等对象。

属性面板：一般位于右侧，显示当前选择的对象的属性和设置。可以使用属性面板更改对象的色彩、尺寸、位置、变形效果、触发器等。

库面板：位于右侧或底部的面板之一，它显示动画中使用的图形、音频、视频、模板和其他资源。可以从库面板中拖放资源到舞台上进行使用。

时间控制器：位于底部的水平区域，它提供了播放、暂停、制作动画预览的控制按钮，以及帧频率和播放范围的设置。

其他面板：除上述主要面板外，Animate 还提供了其他可用于辅助和增强工作流程的面板，如图层等。可以通过菜单栏中的"窗口"选项访问和激活这些面板。

以上是 Animate 工作界面的常规布局，用户可以根据自己的喜好和工作习惯对它们重新进行布局和排列。

2.3.2 Animate 文件操作

1. ActionScript 3.0 平台类型文件的创建

任务布置

创建一个动画，实现矩形框的变形、旋转效果，如图 2-3-3 所示。

图 2-3-3 矩形框的变形、旋转效果

创意设计

步骤 1：选择"文件"→"新建"命令，打开"新建文档"窗口，新建一个高清角色动画文件，尺寸为 600px×420px，帧速率为 30f/s。

步骤 2：选择"修改"→"文档"文件，打开"文档设置"窗口，设置文档背景为黑色。

步骤 3：在时间轴第 1 帧绘制一个矩形；选中矩形边框，删除边框；选中矩形框内部，填充红色；选择"修改"→"组合"命令（或者使用 Ctrl+G 快捷键）。

步骤 4：在第 30 帧插入关键帧（F6），拖动矩形框到舞台右侧；选中 1～30 帧中的任意一帧右击，从弹出的快捷菜单中选择"创建传统补间"命令，创建动画；在属性面板中设置旋转参数为"顺时针旋转"。

步骤5：选择"控制"→"测试影片"→"在 Animate 中"命令,测试效果(见图2-3-4),
矩形框在舞台旋转,同时从舞台左侧移动到右侧。

图 2-3-4　测试效果

2. HTML 5 Canvas 平台类型文件的创建

Animate 支持 HTML 5 Canvas 文件类型,使用 HTML 5 Canvas 在 Adobe Animate
中创作动画能带来跨平台的兼容性、高性能、动态交互性和丰富的绘图能力。

(1) 使用 HTML 5 Canvas 可以在各种现代浏览器和设备上展示动画,包括桌面计
算机、移动设备和平板电脑,而不用使用任何插件。

(2) HTML 5 Canvas 在现代浏览器中能实现硬件加速,因此能提供更高的性能和流
畅度。这意味着可以创建具有复杂图形和动画效果的交互式应用程序,而无须担心性能
问题。

(3) 借助 JavaScript,可以在 Canvas 元素上编写交互逻辑,使得用户可以与动画进行
互动。这意味着可以在动画中添加按钮、表单元素、点击事件、鼠标交互等功能,以增加
用户体验。

(4) HTML 5 Canvas 提供了丰富的绘图 API,能创建各种形状、路径、文本、渐变和
图像等元素。可以使用它们实现复杂的图形效果、图表、数据可视化、游戏等。

创建 HTML 5 Canvas 文件的功能后,不需要使用 JavaScript 编程,直接使用软件的
动画功能就能在网页上绘制各种各样绚丽的动画。

任务布置

在 Animate 中创建 HTML 5 Canvas 类型的交互动画,实现单击按钮,矩形框开始平
移的效果(见图2-3-5)。该动画发布后直接在浏览器中以网页运行,无需任何插件。

创意设计

步骤1：创建文件,文件类型选择"角色动画",预设标准清晰度为 640px×480px,平
台类型选择 HTML 5 Canvas,如图 2-3-6 所示。保存文件,文件命名为 index.fla。

步骤2：在图层1第1帧绘制矩形,红色填充;选中红色矩形,选择"修改"→"转换为
元件"(F8)命令,将其转换为元件1。

步骤3：在图层1第30帧插入关键帧,将红色矩形拖动到舞台右侧。选中第1～30
帧中的任意一帧右击,从弹出的快捷菜单中选择"创建传统补间动画"命令。

步骤4：新建按钮元件,在按钮元件的图层1输入文字 Start,在图层2绘制空心圆,
调整线条宽度,用"七彩色"的笔触颜色进行填充。

图 2-3-5 HTML 5 Canvas 平台类型文件运行效果

图 2-3-6 创建 HTML 5 Canvas 平台类型文件

步骤 5：新建图层 2，从库中拖动按钮元件到舞台右下侧，并命名为 an1。

步骤 6：右击图层 2 第 1 帧，弹出快捷菜单，打开"动作面板"。在动作面板中使用向导添加代码。添加下列代码（见图 2-3-7），使动画停止在第 1 帧，等待按钮控制动画的运行。

```
var _this =this;
_this.stop();
```

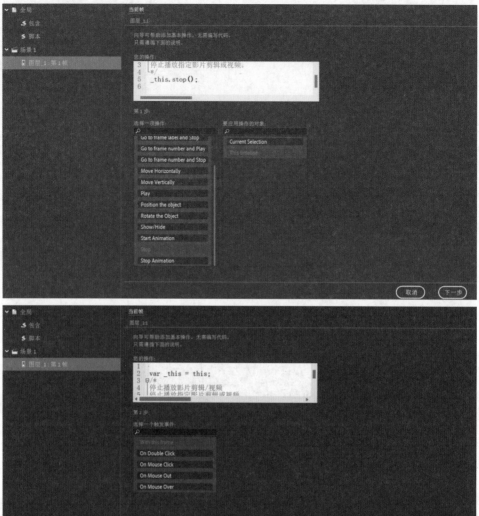

图 2-3-7　创建 stop () 代码

步骤 7：继续创建按钮响应代码（见图 2-3-8）。

```
_this.an1.on('click', function(){
_this.gotoAndPlay('1');
});
```

步骤 8：选择"文件"→"发布设置"命令，在"发布设置"对话框（见图 2-3-9）中选择发布格式为 JavaScript/HTML，修改输出名称为矩形平移；如果有图像、声音等类型资源，则分别设置其导出位置。

步骤 9：发布动画。在浏览器中输入网站默认地址 http://127.0.0.1:8090/矩形平

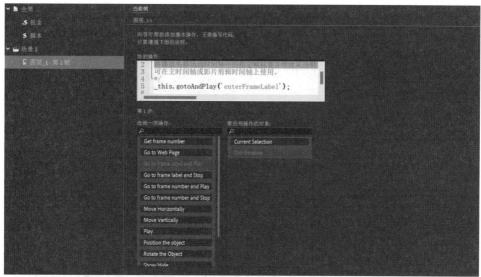

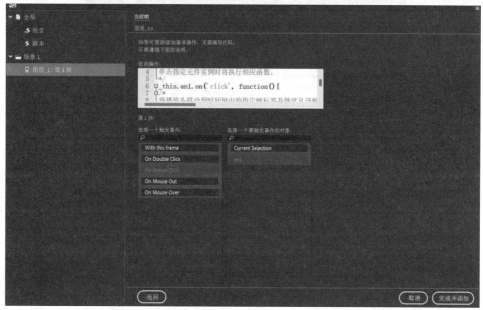

图 2-3-8　创建按钮响应代码

移.html,运行网页动画。

3. 通过模板创建文件——电子相册案例

Animate 同样提供了从模板创建文件的方式,可以为创作提供借鉴,节约时间,提高创作效率。电子相册参考效果如图 2-3-10 所示。

任务布置

使用 Animate 模板创建一个高级电子相册,该相册能自动读取外部图片,具有自动播放和手动选择图片功能。

创意设计

步骤 1:选择"文件"→"从模板新建"命令,打开"从模板新建"对话框(见图 2-3-11),

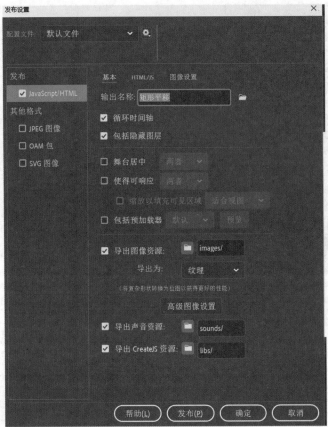

图 2-3-9 "发布设置"对话框

图 2-3-10 电子相册参考效果

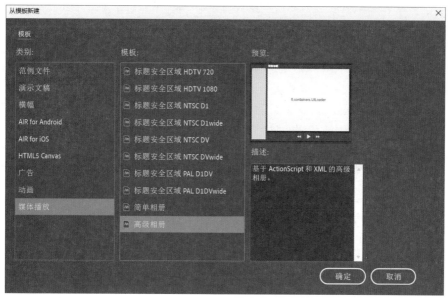

图 2-3-11　"从模板新建"对话框

选择媒体播放类型中的高级相册模板。运行该电子相册模板,如图 2-3-12 所示。这个模板是依据 ActionScript 和 XML 的高级相册,尽管我们还没有掌握相关的知识,但可以通过模板分析、修改内容,得到我们所需要的高级相册效果。

图 2-3-12　运行电子相册模板

说明:首次打开并运行本模板,可能出现文件读取错误,这是由于安装路径的原因未能找到相应图片。解决方法:将该模板存入自定义文件夹,下载 4 幅图片,分别命名为 image1.jpg、image2.jpg、image3.jpg、image4.jpg,再运行刚刚保存的电子相册模板即可。

步骤 2：分析模板组成及功能。修改图片和标题文字。

查看时间轴，该模板分为 6 个图层，每个图层都只有第 1 帧。背景图层绘制电子相册框架背景；ImageLoader 图层插入 fl.container.UILoader 组件，为放置图片做准备；缩览图图层存放电子相册小图供交互选择；控制图层放置各种控制按钮；动作图层放置控制脚本代码；说明图层放置说明文字。通过分析，可以看到并没有在主场景中直接添加图片，应该是在脚本代码中导入外部图片。

继续查看动作图层中的代码，可看到下列关键代码：

```
var hardcodedXML:String="<photos><image title='Text1'>image1.jpg</image>
<image title='Text2'>image2.jpg</image><image title='Text3'>image3.jpg
</image><image title='Text4'>image4.jpg</image></photos>";
```

上面代码表明了电子相册导入的图片文件位置、名称及展示的标题文字。

步骤 3：修改文字标题和图片内容。

修改图片标题属性 image title，将 Text1、Text2、Text3、Text4 分别修改为迎春花、夏荷、秋菊、冬梅，如图 2-3-13 所示；可以替换 image1～image4 中的图片内容。

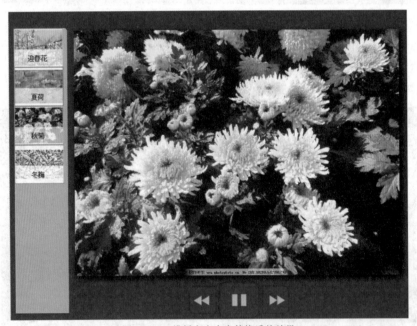

图 2-3-13　模板文字内容替换后的效果

步骤 4：添加图片。在 4 幅图片的开始添加一张"花卉展"的图片，在相册 4 幅图片的后面再添加 2 幅图片，如图 2-3-14 所示。修改完成以下代码，并在自定义文件夹中增加 image0.jpg、image5.jpg、image6.jpg 3 张图片。

```
var hardcodedXML:String="<photos><image title='花卉展'>image0.jpg</image>
<image title='迎春花'>image1.jpg</image><image title='夏荷'>image2.jpg
</image><image title='秋菊'>image3.jpg</image><image title='冬梅'>
image4.jpg</image><image title='月季'>image5.jpg</image><image title='牡丹'>
image6.jpg</image></photos>";
```

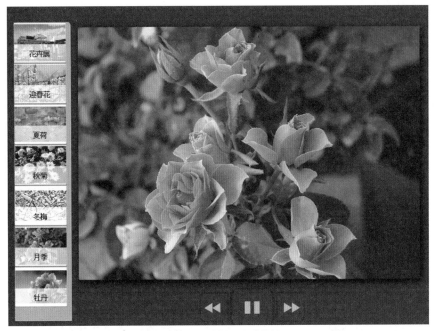

图 2-3-14　模板修改后效果

创意拓展

（1）尝试在电子相册中添加其他格式的图片。图片的格式比较丰富，常使用.png、.jpg、.bmp、.webp 格式等，这些格式 Animate 都可以使用吗？如不能使用，该怎样处理？

（2）尝试改变电子相册的布局，例如，将控制按钮放在右侧，缩略图放在底部。改变布局时务必注意电子相册中各影片剪辑元件的实例名称，以及对应的控制代码。

2.4 动画对象绘制

2.4.1 场景绘制——我爱我家

任务布置

小小庭院是我家，设计一个自己心目中理想的家庭小院，要求使用绘图、颜色等工具绘制房屋，配套树木、花草、天空等元素，营造温馨的田园氛围，效果如图 2-4-1 所示。

知识讲解

1. 根据生成原理的不同，计算机中的图形可以分为位图和矢量图两种。

位图图像由像素构成，单位面积内的像素数量决定位图的最终质量和文件大小。位图放大时，放大的只是像素点，位图图像的四周会出现马赛克，如图 2-4-2 所示。位图与矢量图相比，具有色彩非常丰富的特点。位图中单位面积内的像素越多，图像的分辨率越高，图像的表现越细腻，但文件所占的空间更大，计算机的处理速度更慢。因此，要根据实际需要来制作位图。

矢量图形也称为面向对象的图像或绘图图像，在数学上定义为一系列由线连接的

图 2-4-1　庭院设计效果图

图 2-4-2　位图放大前后比较

点。矢量文件中的图形元素称为对象。每个对象都是一个自成一体的实体,具有颜色、形状、轮廓、大小和屏幕位置等属性。矢量图的清晰度与分辨率的大小无关,对矢量图进行缩放时,图形对象仍保持原有的清晰度和光滑度,不会有任何偏差,如图 2-4-3 所示。

图 2-4-3　矢量图放大前后比较

　　Flash 动画制作过程中采用了矢量图形技术,制作出的动画文件体积特别小。凭借这一特色,Flash 动画在网络中占有不可替代的位置。

　　2. 线条绘制。线条工具是 Flash 中最简单的工具,单击线条工具 ∕ ,移动鼠标指针

到舞台上,按住鼠标指针并拖动,松开鼠标,可绘制一条直线。按住 Shift 键,可以将线条限制在水平、垂直和 45°倾斜角的方向上。打开"属性"面板,可以定义直线的颜色、粗细和样式,如图 2-4-4 所示。

图 2-4-4 直线的"属性"面板

在如图 2-4-4 所示的"属性"面板中,单击其中的"笔触颜色"按钮 ,会弹出一个调色板,此时鼠标指针变成滴管状。用滴管直接拾取颜色或者在文本框里直接输入颜色的十六进制数值,十六进制数值以♯开头,如♯99FF33,可以设置线条颜色。

单击"属性"面板中的"自定义"按钮,会弹出"笔触样式"对话框,如图 2-4-5 所示。在"类型"中选择不同的线条类型和颜色,

图 2-4-5 "笔触样式"对话框及线条类型

滴管工具 和墨水瓶工具 可以快速将一条直线的颜色样式套用到别的线条上。用滴管工具 单击上面的直线,这时在"属性"面板中显示的就是该直线的属性,此时,所选工具自动变成了墨水瓶工具,如图 2-4-6 所示。然后使用墨水瓶工具 单击其他样式的线条,所单击线条的属性将变成当前在"属性"面板中所设置的属性。

图 2-4-6 使用滴管工具获取线条属性

3. 图形绘制。Flash 提供矩形、圆角矩形、椭圆、多边形等图形绘制工具。选择"椭圆"工具,在舞台空白处拖动鼠标指针,可绘制椭圆,按住 Shift 键,可绘制正圆。在"属性"面板中对绘制的图形进行笔触颜色、笔触高度、填充颜色与笔触样式的设置。选项栏

中有“对象绘制”和“紧贴至对象”两个按钮,选择“对象绘制”按钮可绘制独立的椭圆形;选择“紧贴至对象”按钮,当绘制的椭圆形接近圆形时,椭圆形将自动跳转到圆形。

多角星形工具用于绘制多边形或星形,默认情况下为五边形。选择“多边形”工具,在舞台空白处拖动鼠标指针,可绘制一个正五边形,绘制过程中同时按住 Shift 键,还可控制图形的旋转角度。单击“属性”面板中的“选项”按钮,弹出“工具设置”对话框,如图 2-4-7所示。

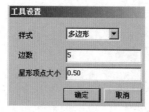

图 2-4-7 “工具设置”对话框

单击“样式”后面的文本框,弹出的下拉列表中共有两种样式可供选择,分别为多边形与星形,默认情况下为多边形。在“样式”后面的下拉列表框中选择星形,在工作区中绘制图形,得到如图 2-4-8(a)所示的效果。可修改多边形的边数,显示效果的数值范围为 3～32。在“边数”后面的文本框中输入数值 4,单击“确定”按钮,在工作区中绘制图形,得到如图 2-4-8(b)所示的效果。在“星形顶点大小”后面的文本框中输入 0.2,设置星形图形的顶点大小(该参数只针对星形样式有作用),得到如图 2-4-8(c)所示的效果。

4. 轮廓和填充工具。在 Flash 中绘制的图形基本上是由轮廓和填充构成的,绘制各种图形时,应当设置图形的笔触(轮廓)颜色、填充颜色以及笔触的粗细、样式等属性。在工具栏的颜色区可以设置图形的笔触颜色和填充颜色,如图 2-4-9 所示。

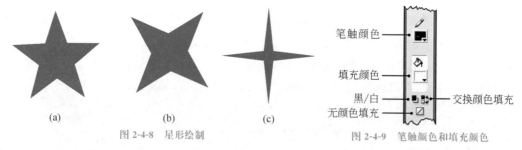

| (a) | (b) | (c) |

图 2-4-8 星形绘制

图 2-4-9 笔触颜色和填充颜色

5. 墨水瓶工具。利用墨水瓶工具可以改变现存直线的颜色、线型和宽度,这个工具通常与滴管工具连用。按下该按钮后,在“属性”面板中设置好色彩、样式及粗细等属性,便可以为图形添加色彩边框,图 2-4-10 是不同线宽的墨水瓶填充效果。

6. 颜料桶工具。利用颜料桶工具可以对封闭的区域、未封闭的区域,以及闭合形状轮廓中的空隙进行颜色填充。填充的颜色可以是纯色,也可以是渐变色。图 2-4-11 为使用颜料桶工具对绘制的图形进行纯色填充效果和渐变色填充效果比较。

选择工具箱中的颜料桶工具,工具栏下部的选项部分中将显示如图 2-4-12 所示的选项。这里共有两个选项:空隙大小、锁定填充。

在“空隙大小”选项中有“不封闭空隙”“封闭小空隙”“封闭中等空隙”“封闭大空隙”4种选项可供选择。

图2-4-10 不同线宽的墨水瓶填充效果

图2-4-11 对绘制的图形进行纯色填充效果和渐变色填充效果比较

如果选择"锁定填充"按钮,将不能再对图形进行填充颜色的修改,这样可以防止错误操作而使填充色被改变。

颜料桶工具的使用方法:首先在工具栏中选择颜料桶工具,然后选择填充颜色和样式。接着单击"空隙大小"按钮,从中选择一个空隙大小选项,最后单击要填充的形状或者封闭区域即可填充。

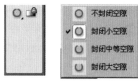

图2-4-12 颜料桶工具选项

提示:如果要在填充形状之前手动封闭空隙,则选择"不封闭空隙"按钮。对于复杂的图形,手动封闭空隙会更快一些。如果空隙太大,则用户必须手动封闭它们。

7. 铅笔工具。用于在场景中指定帧上绘制线和形状,它的效果就好像用真的铅笔画画一样。铅笔工具有3种绘图模式,如图2-4-13所示。

图2-4-13 铅笔工具的3种绘制模式比较

- (直线化模式):系统会将独立的线条自动连接,接近直线的线条将自动拉直,摇摆的曲线将实施直线式的处理。

- (平滑模式):将缩小 Flash 自动进行处理的范围。在平滑选项模式下,线条拉直和形状识别都被禁止。绘制曲线后,系统可以进行轻微的平滑处理,端点接近的线条彼此可以连接。

- (墨水模式):将关闭 Flash 自动处理功能。画的是什么样,就是什么样,不做

任何平滑、拉直或连接处理。

8. "颜色"面板。利用"颜色"面板可以在 RGB 或 HSB 模式下选择颜色,还可以通过指定 Alpha 值定义颜色的透明度。选择"窗口"→"颜色"命令,调出"颜色"面板,如图 2-4-14 所示。

图 2-4-14 "颜色"面板

对于 RGB 模式,可以在"红""绿""蓝"文本框中输入颜色值;对于 HSB 模式,则输入"色相""饱和度""亮度"值。此外,还可以输入一个 Alpha 值来指定透明度,其取值范围为 0%(表示完全透明)~100%(表示完全不透明)。

单击 图标可以设置笔触颜色;单击 图标可以设置填充颜色。单击 按钮,可以恢复到默认的黑色笔触和白色填充;单击 按钮,可以将笔触或填充设置为无色;单击 按钮,可以交换笔触和填充的颜色。

"颜色"面板的"类型"右侧下拉列表中有"无""纯色""线性""放射状""位图"5 种类型可供选择,如图 2-4-15 所示。

- 无:表示对区域不进行填充。
- 纯色:表示对区域进行单色填充。
- 线性:表示对区域进行线性填充。单击颜色条中的该按钮,可以在其上方设置相关渐变颜色。
- 放射状:表示对区域进行从中心处向两边扩散的球状渐变填充。单击颜色条中的该按钮,可以在其上方设置相关渐变颜色。
- 位图:表示对区域进行从外部导入的位图填充。

纯色填充　　　　　　　　　线性填充　　　　　　　　放射状填充

图 2-4-15 颜色填充模式

创意设计

步骤 1:背景的绘制。启动 Flash CS6,新建一个空白文档,舞台大小设置为 600px×500px。新建一个"背景"图层,单击工具箱中的"矩形工具",绘制一个与舞台大小相同的矩形,再按 Shift+9 组合键打开"颜色"面板,然后设置类型为"线性",第一个色标为(红:

65 绿:194 蓝:255)，Alpha 为 100%；第二个色标为(红:12 绿:96 蓝:150)，Alpha 为 77%；第三个色标为(红:65 绿:61 蓝:33)，Alpha 为 100%；第四个色标为(红:252 绿:213 蓝:122)，Alpha 为 100%。填充后删除边框，如图 2-4-16 所示。

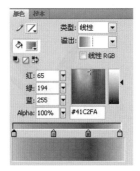

图 2-4-16　背景颜色设计

步骤 2：太阳的绘制。选择"椭圆工具"，按 Shift 键画一个无边框的正圆。在"颜色"面板内设置类型为"放射状"。第一个色标为(R:252 G:86 B:46)，Alpha 为 100%；第二个色标为(R:253 G:11 B:11)，Alpha 为 100%；第三个色标为(R:253 G:193 B:155)，Alpha 为 100%，如图 2-4-17 所示。

(a) 新建太阳元件　　　　　　　　　　(b) 太阳着色

图 2-4-17　太阳的绘制

步骤 3：太阳光晕效果。选择填充好的圆，按 F8 键将其转换为"影片剪辑"，并命名为"太阳"，如图 2-4-17(a)所示。为了制作出朦胧的效果，选择"太阳"，单击"属性"面板下的"添加滤镜"按钮，在弹出的菜单中选择"模糊"和"发光"命令，然后在弹出的面板中作如图 2-4-18(a)所示的设置，效果如图 2-4-18(b)所示。

(a)　　　　　　　　　　　(b)

图 2-4-18　太阳的滤镜效果设置

步骤4：小草的绘制。新建一个图层并命名为"草"，用"线条工具"在该图层内绘制如图 2-4-19 所示的形状，然后用"选择工具"将线条编辑成草的形状，选择"颜料桶工具"将色标调整为"♯006600"进行填充（填充时图形一定要封闭），删除边，按 Ctrl＋G 组合键进行组合，并复制多份，用"任意变形工具"改变小草大小。

图 2-4-19　小草的绘制

步骤5：树冠的绘制。新建一个图层并命名为"树"，用"铅笔工具"在该图层内绘制如图 2-4-20 所示的形状，然后用"选择工具"将线条调节成树冠的形状，选择"颜料桶工具"将色标调整为"♯99FF66"和"♯53C229"进行填充（填充时图形一定要封闭），按 Ctrl＋G 组合键进行组合。

图 2-4-20　树冠的绘制

步骤6：树干的绘制。用"线条工具"绘制树干，然后用"选择工具"进行调整。填充色为"♯FFCC00"和"♯CC9900"，线条颜色为"♯9A4D00"，如图 2-4-21 所示，按 Ctrl＋G 组合键进行组合。

图 2-4-21　树干的绘制

图 2-4-22　树林的绘制

步骤7：树林的绘制。选择树冠和树干，按 Ctrl＋G 组合键进行组合，并复制多份，用"任意变形工具"改变大小，按图 2-4-22 所示进行放置。

步骤8：房子的绘制。新建一个图层，命名为"房子"，用"线条工具"绘制房屋，最后对房屋进行颜色填充，如图 2-4-23 所示。

步骤9：保存文件，按 Ctrl＋Enter 组合键发布动画。

创意拓展

庭院中的房子可以是单层的、多层的，甚至可

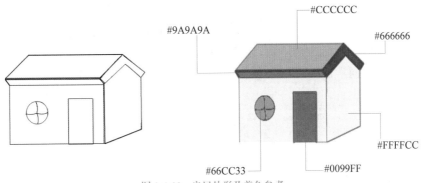

图 2-4-23 房屋外形及着色参考

以是城堡,可以由栅栏围着,可以有娱乐设施或动植物,甚至可以添加男女主人,可以营造一个快乐的家、温馨的家、梦幻的家、未来的家,只要可以想象到的元素,均可以设计在你的作品中。下面这些设计也许可以帮助你拓展创意思维(见图 2-4-24)。

图 2-4-24 "我爱我家"创意拓展

请使用 Flash 或 Animate 绘图工具、选取工具、钢笔工具、橡皮擦工具等完成梦想家园的场景绘制。要求画面比例协调,色彩搭配合理,具有故事情节感。请将完成的作品发布到学习平台与同学们交流与分享。

2.4.2 角色绘制——黑猫警长

任务布置

利用绘图工具、选择工具、部分选择工具完成黑猫警长动画角色的绘制,效果如图 2-4-25 所示。

图 2-4-25 黑猫警长

知识讲解

1. 利用选择和部分选择工具编辑曲线

使用 （选择工具)拖动线条上的任意点时,鼠标指针会根据不同情况改变形状。

将选择工具放在曲线的端点时,鼠标指针变为 形状,此时按住鼠标左键拖动鼠标,可以延长或缩短该线条。

将选择工具放在曲线中的任意一点时,鼠标指针变为 形状,此时按住鼠标左键拖动鼠标,可以改变曲线的弧度,如图 2-4-26 所示。

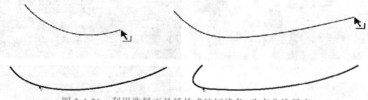

图 2-4-26 利用选择工具延长或缩短线条,改变曲线弧度

将选择工具放在曲线中的任意一点,并按住 Ctrl 键以及鼠标左键进行拖动,可以在曲线上创建新的转角点,如图 2-4-27 所示。

图 2-4-27 利用选择工具在曲线上创建新的转角点

2. 绘制小雨伞

新建文件,用椭圆工具在舞台上绘制一正圆(可以用 Shift 键配合),用选择工具选取圆下部 3/5 面积,按 Delete 键删除选取部分。然后以 2/5 圆顶端为中心点,向下绘制斜线条作为雨伞骨,用选择工具 ▶ 对线条进行变形,呈现立体效果。然后使用选择工具 ▶ 将伞边缘的直线条变形为向上的弧线。最后为小雨伞添上喜欢的颜色,如图 2-4-28 所示。

> ### 注 意
>
> 选取工具放在图形的线段处,指针会变为 ▶ 形状,此时按住鼠标左键拖动鼠标指针可以改变线段的弯曲程度;将鼠标指针移至图形的顶点处,鼠标指针变为 ▶ 形状,此时拖动鼠标指针可以移动顶点的位置,按住 Ctrl 键拖动鼠标指针可以创建一个新顶点。

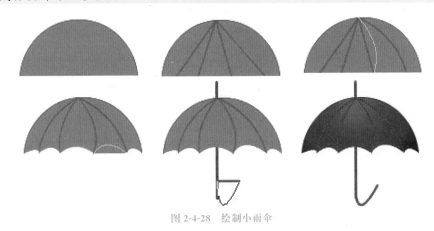

图 2-4-28 绘制小雨伞

3. 绘制苹果

新建文件,在舞台上绘制正圆,用"红色—白色"放射状渐变色进行填充,按住 Ctrl 键选择 ▶ 拖动圆的上下位置形成拐点,如图 2-4-29 所示。最后为苹果添加梗叶。

图 2-4-29 绘制苹果

4. 绘制火焰

新建文件,使用铅笔工具,工具栏选项设置为"平滑"曲线,绘制火焰的外焰和内焰。打开混色器面板,如图 2-4-30 所示,选择"线性"混色类型,调整左、右色标的颜色,外焰用"红色—黄色"渐变色进行填充,内焰使用"黄色—白色"渐变色进行填充。分别将内、外轮廓线去除,进行组合,将内焰、外焰进行叠加,调整层次,使内焰在最上层,如图 2-4-31 所示。

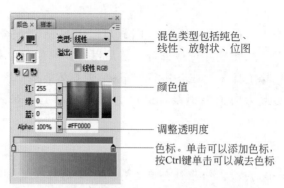

图 2-4-30　混色器面板

注 意

　　可以使用其他方法绘制火焰,如使用椭圆工具和部分选取工具,先绘制椭圆,再添加拐点,拖动变形形成火焰轮廓。

图 2-4-31　火焰的绘制过程

创意设计

　　步骤 1：新建一个 550px×400px 的文档。

　　步骤 2：绘制黑猫的脸。选择椭圆工具 ⬭ ,设置笔触颜色为黑色,无填充,画一个适当大小的圆,使用选择工具 ⬚ 将圆进行变形,如图 2-4-32 所示。将图层 1 重命名为"脸"。

　　步骤 3：新建图层,命名为"耳朵"。选择椭圆工具 ⬭ ,笔触颜色为黑色,无填充,绘制一个圆,使用选择工具 ⬚ 对圆进行修改,作为其左耳。修改之后选中,复制一个相同的耳,单击"修改-变形-水平翻转"得到右耳,将其移到右侧适当的位置。

图 2-4-32　绘制黑猫警长的脸、耳朵

　　步骤 4：新建图层,命名为"眼睛和鼻子"。选择椭圆工具 ⬭ ,笔触颜色为黑色,白色填充,绘制一个圆,在该圆内部再绘制一个小圆,无笔触,填充为黑色,调整位置,将两个圆进行组合,成为左眼。将左眼复制一份,单击"修改"→"变形"→"水平翻转"得到右眼,将其移到右侧适当的位置。接着再使用椭圆工具绘制一个小圆,无笔触,填充＃996633

作为鼻子的颜色,使用选择工具 进行形状的修改。将整个黑猫的脸部填充为黑色。

步骤5:新建图层,重命名为"胡须"。选择铅笔工具 ,设置属性笔触为5,绘制胡须。

步骤6:新建图层,命名为"围巾"。选择椭圆工具 ,无笔触,填充为♯0099FF,绘制一个椭圆,调整位置,使用选择工具 修改其形状,如图2-4-33所示。

图 2-4-33　绘制黑猫警长的眼睛、鼻子、胡须、围巾

步骤7:灵活利用线条工具 绘制黑猫的身体轮廓,利用选择工具 对线条进行变形,并将身体轮廓填充为黑色,如图2-4-34所示。

图 2-4-34　绘制黑猫警长的身体

步骤8:利用橡皮擦工具,把黑猫肢体结合处的黑色填充擦除,使黑猫轮廓更加清晰。修补细节。

创意拓展

(1)利用Flash提供的绘图工具分层绘制动画角色,有利于对角色的各部分进行动画设置。动画中的动物绘制往往比较夸张,不按照真实世界的各部分比例进行绘制。如大大的头部小小的身体,夸张的眼睛、耳朵、鼻子,甚至特殊装饰。

(2)动画中的人物绘制模仿真实人物比例。下面这些创意设计也许可以帮助你拓展创意思维,如图2-4-35所示。

创意分享

请选择目前流行的卡通动画中的角色,使用Flash或Animate绘图工具进行模仿和创意,绘制一个卡通角色并填色。请将完成的作品发布到学习平台供同学们交流与分享。

图 2-4-35　动画角色创意拓展

图 2-4-35 （续）

2.4.3 角色绘制——人物造型

任务布置

绘制卡通人物,如图 2-4-36 所示。要求根据人体比例绘制出人体曲线,根据人体曲线绘制出人体轮廓线。将各部位调整成封闭区域,然后对其进行填色处理。

图 2-4-36 卡通人物完成效果

知识讲解

1. 使用钢笔工具创建贝塞尔曲线

注:贝塞尔曲线是一种用于描述二维图形的数学曲线,由一系列的点(称为控制点)连接而成,可通过移动这些控制点来改变曲线的形状。

在绘制过程中,可以通过对路径锚点进行相应的调整绘制出精确的路径(如直线或平滑流畅的曲线),并可调整直线段的角度和长度以及曲线段的斜率。

用户可以指定钢笔工具指针外观的首选参数,以便在画线段时进行预览,或者查看选定锚点的外观。

(1)设置钢笔工具首选参数。

选择工具箱中的 （钢笔工具），执行"编辑"→"首选参数"命令,然后在弹出的"首选参数"对话框中单击"绘画"选项,如图 2-4-37 所示。

图 2-4-37　单击"绘画"选项

"钢笔工具"选项组中有"显示钢笔预览""显示实心点""显示精确光标"3 个选项。

- 显示钢笔预览:选中该项,可在绘画时预览线段。单击创建线段的终点之前,在工作区周围移动指针时,Flash 会显示线段预览。如果未选择该选项,则在创建线段终点之前,Flash 不会显示该线段。

- 显示实心点:选中该项,将选定的锚点显示为空心点,并将取消选定的锚点显示为实心点。如果未选择此选项,则选定的锚点为实心点,而取消选定的锚点为空心点。

- 显示精确光标:选中该项,钢笔工具指针将以十字准线指针的形式出现,而不是以默认的钢笔工具图标的形式出现,这样可以提高线条的定位精度。取消选择该选项,会显示默认的钢笔工具图标来代表钢笔工具。

(2)使用钢笔工具绘制直线路径。

提示:工作时按下 CapsLock 键可在十字准线指针和默认的钢笔工具图标之间进行切换。

使用钢笔工具绘制直线路径的方法如下。

① 选择工具箱中的钢笔工具,然后在"属性"面板中选择笔触和填充属性。

② 将指针定位在工作区中直线开始的地方,然后单击以定义第一个锚点。

③ 在希望直线的第一条线段结束的位置再次单击。按住 Shift 键单击可以将线条限制为倾斜 45°的倍数。

④ 继续单击以创建其他直线段,如图 2-4-38 所示。

⑤ 若要以开放或闭合形状完成此路径,则执行以下操作之一:

- 结束开放路径的绘制。方法:双击最后一个点,单击工具栏中的钢笔工具,或按

住 Control 键（Windows）或 Command 键（Macintosh）并单击路径外的任何地方。

• 封闭开放路径。方法：将钢笔工具放置到第一个锚点上。如果定位准确，靠近钢笔尖的地方就会出现一个小圆圈，单击或拖动小圆圈即可闭合路径，如图 2-4-39 所示。

图 2-4-38　继续单击创建其他直线段　　　　　　　图 2-4-39　闭合路径

（3）使用钢笔工具绘制曲线路径。

使用钢笔工具绘制曲线路径的方法如下。

① 选择工具箱中的钢笔工具。

② 将钢笔工具放置在工作区中曲线开始的地方，然后单击鼠标，此时出现第一个锚点，并且钢笔笔尖变为箭头。

③ 向想要绘制曲线段的方向拖动鼠标。按下 Shift 键拖动鼠标指针可以将该工具限制为绘制 45°的倍数。随着拖动，将会出现曲线的切线手柄。

④ 释放鼠标，此时切线手柄的长度和斜率决定了曲线段的形状。可以在以后移动切线手柄来调整曲线。

⑤ 将鼠标指针放在想要结束曲线段的地方，按下鼠标左键，然后朝相反的方向拖动，并按下 Shift 键，会将该线段限制为倾斜 45°的倍数，如图 2-4-40 所示。

⑥ 要绘制曲线的下一段，可以将鼠标指针放置在想要下一线段结束的位置上，然后拖动该曲线，即可绘制出曲线的下一段。

图 2-4-40　将该线段限制为倾斜 45°的倍数

（4）调整路径上的锚点。

使用钢笔工具绘制曲线时，创建的是曲线点，即连续的弯曲路径上的锚点。绘制直线段或连接到曲线段的直线时，创建的是转角点，即在直线路径上或直线和曲线路径接合处的锚点。

要将线条中的线段由直线段转换为曲线段或者由曲线段转换为直线段，可以将转角点转换为曲线点或者将曲线点转换为转角点。

可以移动、添加或删除路径上的锚点。还可以使用工具箱中的部分选取工具移动锚点，从而调整直线段的长度、角度或曲线段的斜率。也可以通过轻推选定的锚点进行微调，如图 2-4-41 所示。

（5）调整线段。

用户可以调整直线段以更改线段的角度或长度，或者调整曲线段以更改曲线的斜率和方向。移动曲线点上的切线手柄时，可以调整该点两边的曲线；移动转角点上的切线

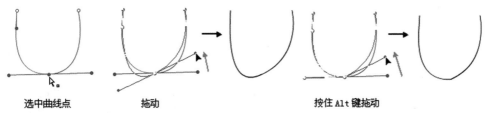

| 选中曲线点 | 拖动 | 按住 Alt 键拖动 |

图 2-4-41 调整线段

手柄时，只能调整该点的切线手柄所在的那一边的曲线。

2. 利用滴管工具获取颜色

滴管工具用于从现有的钢笔线条、画笔描边或者填充上取得（或者复制）颜色和风格信息。滴管工具没有任何参数。

当滴管工具不在线条、填充或者画笔描边的上方时，其光标显示为 ✐，类似于工具箱中的滴管工具图标；当滴管工具位于直线上方时，其光标显示为 ✐，即在标准的滴管工具的右下方显示一个小的铅笔；当滴管工具位于填充上方时，其光标显示为 ✐，即在标准的滴管工具光标的右下方显示一个小的刷子。

当滴管工具位于直线、填充或者画笔描边上方时，按住 Shift 键，即在光标的右下方显示为倒转的 U 字形状。在这种模式下，使用滴管工具可以将被单击对象的编辑工具的属性改变为被单击对象的属性。利用"Shift＋单击"可以取得被单击对象的属性并立即改变相应编辑工具的属性，例如墨水瓶、铅笔或者文本工具。滴管工具还允许用户从位图图像取样用作填充。

用滴管工具单击取得被单击直线或者填充的所有属性（包括颜色、渐变、风格和宽度）。但是，如果内容不是正在编辑，那么组的属性不能用这种方式获取。

如果被单击对象是直线，滴管工具将自动更换为墨水瓶工具的设置，以便于将所取得的属性应用到别的直线上。与此类似，如果单击的是填充，滴管工具会自动更换为油漆桶工具的属性，以便于将所取得的填充属性应用到其他的填充上。

当滴管用于获取通过位图填充的区域的属性时，滴管工具自动更换为颜料桶工具 ✐ 的光标显示，位图图片的缩略图将显示在填充颜色修正的当前色块中。

使用滴管工具可以吸取现有图形的线条或填充上的颜色及风格等信息，并可以将该信息应用到其他图形上。也就是说，滴管工具可以复制并粘贴舞台区域中已经存在的颜色或填充样式，如图 2-4-42 所示。

(a) 吸取填充样式　　　　　　(b) 应用填充样式

图 2-4-42 滴管工具的使用

创意设计

步骤1：新建图层，命名为"辅助线"。根据重心和人体比例绘制出人体的动态线。可以使用"视图"→"标尺"工具，作出若干辅助线，然后使用"线条工具"绘制出四肢姿势的线条，如图2-4-43所示。

步骤2：新建图层，命名为"脸型"，使用"铅笔工具"（或者"线条工具"）绘制脸型，用选择工具适当调整线条轮廓。绘图时，将线条粗细设置为极细，有助于使人物线条更柔和，如图2-4-44所示。

图2-4-43　绘制动态辅助线　　　　图2-4-44　绘制脸型

步骤3：新建图层，命名为"上半身"，使用"铅笔工具"大致描绘出人物上半身的边线，绘制的同时可以将辅助线逐条删除，如图2-4-45所示。

步骤4：新建图层，命名为"下半身"，用同样的方法，绘制出人物下半身的轮廓，如图2-4-46所示。

图2-4-45　绘制人物上半身的边线　　　　图2-4-46　绘制人物下半身的轮廓

步骤5：新建"头发"图层以及"五官"图层，绘制人物头发轮廓线。然后依次绘制脸部眉毛、眼睛、鼻子、嘴巴的轮廓线，如图2-4-47所示。

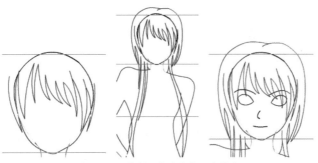

图2-4-47 绘制人物头发和五官轮廓

步骤6：新建"衣服"图层，绘制人物衣服的轮廓，先用"线条工具"绘制大概轮廓，然后用"选择工具"进行修改，如图2-4-48所示。

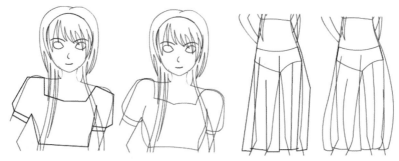

图2-4-48 绘制人物衣服的轮廓

步骤7：新建"鞋子"图层，使用"铅笔工具"绘制出鞋子的轮廓线，然后用"选择工具"调整好轮廓线的样式，如图2-4-49所示。

步骤8：新建"长发"图层，绘制人物两侧飘逸的长发，可参考局部头发的绘制方法，如图2-4-50所示。

图2-4-49 绘制鞋子轮廓　　　　　图2-4-50 头发局部参考

步骤9：完成"长发"图层中飘逸长发的整体轮廓绘制，如图2-4-51所示。

步骤10：选择"脸型"图层，设置填充颜色为（红：255 绿：234 蓝：213），再用设置好的填充颜色填充脸部区域。使用"铅笔工具"随着人物刘海，绘制出脸部的阴影区域，使其更具有立体感，然后设置填充色为（红：254 绿：211 蓝：171）填充阴影区域，如图2-4-52所示。

图 2-4-51　长发的整体轮廓

图 2-4-52　填充脸部色彩

步骤 11：选择"五官"图层，绘制出眼睛的区域，选择填充类型为"放射状"，并设置为由白色到黑色再到白色的渐变填充瞳孔部分，再选择填充类型为"线性"，设置由白到黑的渐变，填充眼球部分，如图 2-4-53 所示。

步骤 12：在"五官"图层中绘制鼻子时适当加粗线条，用"线条工具"绘制，再通过"选择工具"对直线进行变形。同理绘制唇部，如图 2-4-54 所示。

图 2-4-53　绘制眼球并填充

图 2-4-54　绘制鼻子和唇部

步骤 13：选择"头发"图层，设置填充类型为"放射状"，颜色渐变顺序自黑到白再到黑。填充飘逸长发时，选择"长发"图层，设置填充类型为"线性"，颜色渐变由黑到白再到黑。进行填充时在头发上做若干辅助线，有助于增加头发光泽的效果，填充完以后删除，如图 2-4-55 所示。

图 2-4-55　填充头发

步骤 14：选择"衣服"图层，用"铅笔工具"画出衣服的阴影区，然后设置颜色为(红：

254 绿：201 蓝：180）填充非阴影部分，设置颜色为（红：254 绿：201 蓝：180）填充阴影部分，并将阴影线擦除，如图 2-4-56 所示。

步骤 15：选择人物皮肤所在的区域，然后填充皮肤颜色和阴影区，如图 2-4-57 所示。

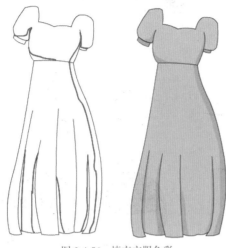

图 2-4-56　填充衣服色彩　　　　　　　　图 2-4-57　填充皮肤颜色和阴影区

步骤 16：选择"鞋子"图层，填充鞋子的颜色后，可以用"笔刷工具"在鞋子的适当部位选择白色绘制高光部位，使鞋子看起来更立体，如图 2-4-58 所示。

图 2-4-58　鞋子的绘制

创意拓展

（1）写实人物中的人体比例是以头长为单位，人体长度比例从头顶到脚跟通常为 7 个或 7.5 个头长。

（2）绘制人物进行填充颜色时应注意，一般可爱或通常扮演正面角色的动物，宜采用亮丽的颜色（黄、红、绿、浅蓝等）；凶猛或通常扮演反面角色的动物，宜采用深颜色（黑、灰、赭石等）。

（3）如果绘制的任务需要做各种动作，那么绘制的各部分就应该是独立的。例如，制作人物摆手的动画，人物的身体与胳膊的动作就应该是独立的，身体与胳膊放在不同图层。

① 常用人物眼部绘制，如图 2-4-59 所示。

② 常用人物嘴部绘制，如图 2-4-60 所示。

③ 常用人物脸型绘制，如图 2-4-61 所示。

（4）人物绘制的一般技巧和注意点可以广泛应用于游戏人物、卡通形象的绘制。该案例中的人物形象可结合后面的动画案例知识点制作成动画人物，主要是说话、眨眼、手

图 2-4-59　常用人物眼部

图 2-4-60　常用人物嘴部

图 2-4-61　常用人物脸型

部、腿部的动作。实际做动画时，人物的动态部分（如眼睛、嘴巴、手、腿、脚等）应分开绘制，放在不同的元件中以组合成复杂动画。

创意分享

请选择目前流行的卡通动画中的人物角色，使用 Flash 或 Animate 绘图工具进行模仿和创意，绘制一个卡通人物角色并填色。完成的作品发布到学习平台供同学们交流与分享。

2.5　平动与转动动画

2.5.1　创建传统补间——行走的小车

任务布置

设计一辆小车，车轮向前滚动，使其从舞台左侧移动到右侧，效果如图 2-5-1 所示。

知识讲解

1. 帧的概念

在计算机动画中，把连续播放的每一个静止图像称为一"帧"。在 Flash 下，把时间轴面板上的每个影格称为"帧"。帧有 3 种类型。

- 关键帧。决定一段动画的必要帧，既可以播放所设置对象，又可以对所包含的内容进行编辑。在时间轴上包含内容的关键帧显示为黑色圆点，一般在一段动画的开始和末尾处显示关键帧。

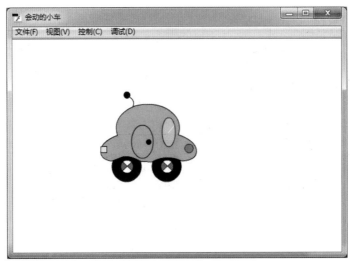

图 2-5-1　行走的小车

- 空白关键帧。指没有内容的关键帧,在时间轴中显示为有黑色框线的方格。默认状态下,每一层的第一帧都是空白帧,在其中插入内容后成为关键帧。
- 补间帧。采用补间动画算法在两个关键帧之间产生的中间过渡帧,显示动画渐变过程中所处的状态。在时间轴上补间帧显示为带有箭头直线的影格。如果箭头背景为浅蓝色,则说明为“移动转动渐变”;如果背景色为浅绿色,则说明为“形状渐变”。

2. 创建传统补间

(1) 传统补间主要用于使动画对象发生位移、大小改变、旋转等与运动相关的动画,以及颜色、亮度、透明度等发生变化的动画。

(2) 创建传统补间的方法。先创建 2 个关键帧(中间间隔若干非关键帧),关键帧中放置同一实例对象,大小、位置、颜色、亮度等属性可改变;然后选中第 1 个关键帧右击,从弹出的快捷菜单中选择“创建传统补间”命令。

(3) 创建传统补间需注意以下 3 点。

① 创建传统补间的开始和结束必须是关键帧,动画的开始和结束对象放置于关键帧中。

② 关键帧中的图形必须是矢量图形或元件实例,如果是位图,则需通过“修改”→“组合”命令将其转换为矢量图。

③ 在开始关键帧处右击,设置“创建补间动画”,如图 2-5-2 所示。

(4) 多个动画应放置于不同图层,通过组合完成同步或异步动画效果。

创意设计

步骤 1:新建 Flash 文件,利用椭圆工具绘制一个椭圆。在工作区域拖动鼠标指针,利用两个椭圆合成小车车身,并利用选择工具适当调整车身。继续使用椭圆工具绘制车窗、车门、车灯和汽车尾部,并对车身进行适当调整,如图 2-5-3 所示。

步骤 2:新建图层 2,绘制车轮并调整其位置。注意轮胎不要采用纯色填充。

步骤 3:新建图层 3,复制图层 2 的车轮,调整其位置。将图层 1 调至最上层。

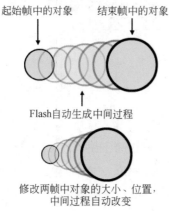

起始帧中的对象　　结束帧中的对象

Flash自动生成中间过程

修改两帧中对象的大小、位置，
中间过程自动改变

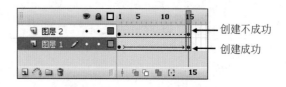

创建不成功

创建成功

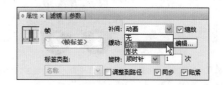

图 2-5-2　创建补间动画

 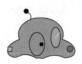

图 2-5-3　小车车身绘制

　　步骤 4：在第 60 帧处为 3 个图层分别添加关键帧（按快捷键 F6），按 Shift 键，选中 3 个图层的第 60 帧，移动小车（含车身、车轮）至舞台右侧位置。选中第 1 帧右击，从弹出的快捷菜单中选择"创建传统补间"，如图 2-5-4 所示。

图 2-5-4　小车动画图层设计

　　步骤 5：分别选中图层 2、图层 3 的第 1 帧，在"属性"面板中选择顺时针旋转，使小车车轮在移动过程中，车轮按顺时针方向旋转，如图 2-5-5 所示。

图 2-5-5　小车车轮转动设计

创意拓展

（1）动画的曲线运动原理。

动画要生动有趣，仅动起来是远远不够的，需要在位置、节奏上有所变化。曲线原理指的是通过使用曲线控制物体在时间内的位置、速度和加速度的变化。Flash 和 Animate 都提供了曲线编辑工具和参数调节选项，使得动画师可以更方便地调整运动的曲线。

Flash 中动画平移的速度可通过"属性"面板中的"缓动"参数进行调整。可以在"缓动"文本框中输入一个正值或负值，调节渐变动画运动的速度。正值表示动画开始速度快，随后减慢；负值表示动画开始速度慢，随后加速；0 值表示匀速变化。还可以单击 ✎ 按钮编辑缓动曲线，如图 2-5-6 所示，实现小车由慢到快再到慢的过程。

图 2-5-6　缓动曲线设置

（2）旋转：该下拉列表中有"无""自动""顺时针""逆时针"4个选项。"无"表示不旋转对象，"自动"表示对象以最小的角度进行旋转，"顺时针"表示对象沿顺时针方向旋转到终点位置，"逆时针"表示对象沿逆时针方向旋转到终点位置。如果选择"顺时针"或"逆时针"选项，其后都会出现"次"文本框，用于设置旋转次数。

（3）利用行走的小车制作原理可扩展为制作各种类型的车辆，使其在不同的环境中行驶，形成公路交通的场景。行走的小车创意拓展如图2-5-7所示。

图 2-5-7 行走的小车创意拓展

创意分享

使用 Flash 或 Animate 设计一个川流不息的交通十字路口的场景，有红、绿灯动态切换，各种车辆有序通行。将完成的作品发布到学习平台供同学们交流与分享。

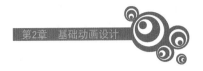

2.5.2 创建传统补间——弹簧振子

任务布置

设计一弹簧振子,使其在理想状态下能做不间断周期性运动,效果如图 2-5-8 所示。

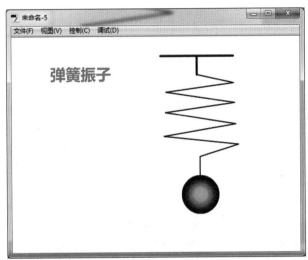

图 2-5-8 弹簧振子

知识讲解

1. 元件

元件是可以反复使用的图形、按钮和影片剪辑等。

(1)图形元件是 Flash 电影中最基本的组成元件,主要用于建立和存储独立的图形内容,可用于静态图像,并可用来创建连接到主时间轴的可重用动画片段。图形元件与主时间轴同步运行。由于没有时间轴,图形元件在 Flash 文件中的使用频率小于按钮或影片剪辑。

(2)按钮元件是 Flash 电影中创建互动功能的重要组成部分,用以在影片中响应鼠标的单击、滑过及按下等动作,然后将响应的事件结果传递给创建的互动程序进行处理。

(3)影片剪辑元件是 Flash 电影中常常被多次使用的元件类型,是独立于电影时间线的动画元件,主要用于创建具有一段独立主题内容的动画片段。可以将多帧时间轴看作嵌套在主时间轴内,它们可以包含交互式控件、声音,甚至其他影片剪辑实例。也可以将影片剪辑实例放在按钮元件的时间轴内,以创建动画按钮。此外,可以使用 ActionScript 对影片剪辑进行控制。

(4)3 种元件之间的区别如下。

① 影片剪辑元件和按钮元件的实例上都可以加入动作语句,图形元件的实例原则上不能;影片剪辑里的关键帧上可以加入动作语句,按钮元件和图形元件则不能。

② 影片剪辑元件和按钮元件中都可以加入声音,图形元件则不能。图形元件不能使用滤镜效果。

③ 影片剪辑元件的播放不受场景时间线长度的制约,它有元件自身独立的时间线;

按钮元件独特的 4 帧时间线并不自动播放,只是响应鼠标事件;图形元件的播放完全受制于场景时间线。

④ 影片剪辑元件在场景中按 Enter 键测试时看不到实际播放效果,只能在各自的编辑环境中观看效果;而图形元件在场景中即可实时观看,可以实现所见即所得的效果。

⑤ 3 种元件在舞台上的实例可以在"属性"面板中相互改变其行为,也可以相互交换实例。

⑥ 影片剪辑中可以嵌套另一个影片剪辑,图形元件中也可以嵌套另一个图形元件,但是按钮元件中不能嵌套另一个按钮元件。

2. 库

库是存放元件的地方,每个动画都对应一个存放元件的库,需要元件时直接从"库"面板中拖入场景或元件的编辑区即可。如果一个对象需要在影片中重复使用,则可以将其保存为元件。创建的元件被自动存放在 Flash 的"库"面板中,当需要使用某一元件时,可以将该元件从"库"面板中拖动到舞台上。拖动到舞台上的元件称为该元件的实例,如图 2-5-9 所示。

图 2-5-9　元件的实例化

库还可以实现对元件、图片、声音、视频等媒体素材的管理,可通过"文件"→"导入"→"导入到库"命令,导入外部媒体素材到库,可通过建立文件夹对库中对象进行分类管理,可在库中选择预览媒体素材的内容,可以将库中对象拖动到舞台上使用。

创意设计

步骤 1:插入图形元件,命名为"小球",绘制小球。

步骤 2:插入图形元件,命名为"弹簧",绘制弹簧。

步骤 3:插入影片剪辑元件,命名为"弹簧振子"。拖动弹簧到图层 1 舞台中心位置,显示"视图"→"标尺",右上方标尺拉出 3 条横向辅助线,中间辅助线为弹簧的平衡参考位置,上下两条辅助线为弹簧收缩、拉伸的极限位置。设置弹簧中心点,拉伸弹簧到最大极限位置,调整小球位置,如图 2-5-10 所示。

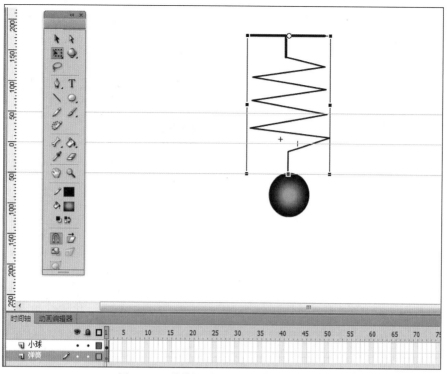

图 2-5-10　弹簧振子初始位置（最大极限位置）

步骤 4：分别选中两个图层第 1 帧，均创建传统补间。分别在两个图层的时间轴第 15 帧处插入关键帧，压缩弹簧至平衡位置，调整小球位置，如图 2-5-11 所示。

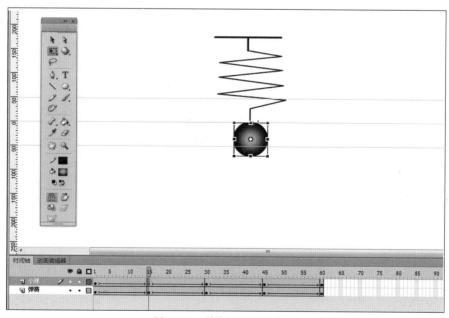

图 2-5-11　弹簧振子在平衡位置

步骤 5：分别在两个图层的时间轴第 30 帧处插入关键帧，继续压缩弹簧至最小极限

位置,调整小球位置,如图 2-5-12 所示。

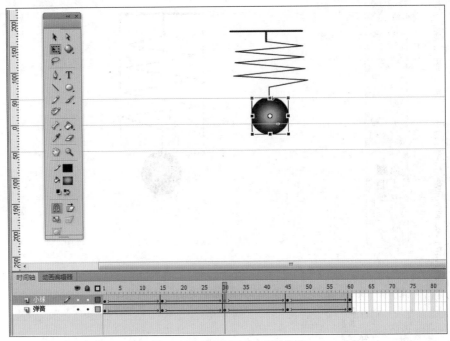

图 2-5-12　弹簧振子最小极限位置

步骤 6:分别在两个图层的时间轴第 45 帧处插入关键帧,拉伸弹簧至平衡位置,调整小球位置,如图 2-5-13 所示。

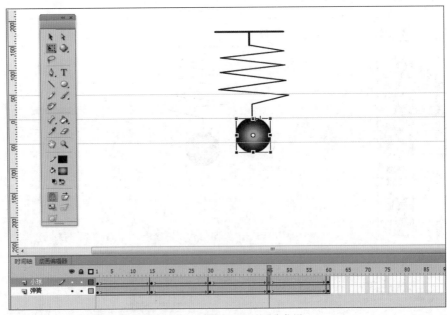

图 2-5-13　弹簧振子回到平衡位置

步骤 7:分别在两个图层的时间轴第 60 帧处插入关键帧,拉伸弹簧至最大极限位置,调整小球位置,如图 2-5-14 所示,完成一个弹簧振子周期运动。

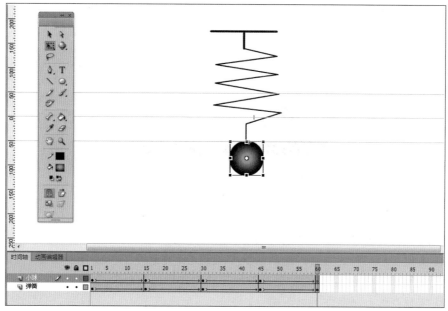

图 2-5-14 弹簧振子回到初始位置

步骤 8：拖动弹簧振子元件到舞台，测试影片。弹簧振子周期性进行运动。

创意拓展

1. 弹簧的阻尼运动

弹簧在空气中受到空气阻力，运动速度和距离会有所减少，从高速运动逐渐减速，最终静止在平衡位置。可以调整每个 1/4 周期的速度和距离，使模拟更加逼真。

2. 简谐运动

弹簧振子是一种简谐运动，简谐运动是一种特殊的周期性振动运动，其中物体相对于一个平衡位置以恒定频率振动。简谐运动中的钟摆、声波等现象都可以用传统补间动画的周期性方式模拟。

创意分享

使用 Flash 或 Animate 补间动画设计一个时钟，钟面形状自行设计，时针、分针、秒针按照规律转动。将完成后的作品发布到学习平台供同学们交流与分享。

2.6 变形动画

2.6.1 创建补间形状——自由落体的皮球

任务布置

皮球自高处落下，做自由落体运动，在下落过程中受到地球引力、空气阻力、地面反作用力，皮球将产生变形，模拟其运动路径和弹力变形过程。自由落体的皮球效果如图 2-6-1 所示。

图 2-6-1　自由落体的皮球效果

知识讲解

1. 变形动画

（1）变形动画主要用于使动画对象形状发生变化。

（2）实现变形动画的方法。先创建 2 个关键帧，关键帧 1 中放置一对象，关键帧 20 中放置另一形状对象，右击，选择"创建补间形状"，实现两个对象之间的形变。

（3）实现变形动画需注意以下两点。

① 变形动画的开始和结束必须是关键帧，动画的开始和结束对象分别放置于 2 个关键帧中。

② 关键帧中的图形必须是点位图，如果是矢量图，则需通过"修改"→"取消组合"命令或"修改"→"分离"命令将其转换为点位图。

2. 变形动画举例——自动画线

（1）在第 1 个关键帧处绘制一条笔触大小为 4 像素宽的长线条，在时间轴第 50 帧处插入关键帧，自动复制关键帧 1 处的线条。选中关键帧 1，擦除线条的绝大部分，只保留线条左侧一小部分，如图 2-6-2 所示。

（2）选中关键帧 1 并右击，从弹出的快捷菜单中选择"创建补间形状"命令，实现模拟画线。

图 2-6-2　关键帧处线条长度比较

3. 变形动画举例——面积自动增长

（1）在第 1 个关键帧处绘制一无边框矩形，在时间轴第 50 帧处插入关键帧，自动复制关键帧 1 处的矩形。选中关键帧 1，擦除矩形的绝大部分，只保留矩形左上侧一小部分，如图 2-6-3 所示。

（2）选中关键帧 1 并右击，从弹出的快捷菜单中选择"创建补间形状"命令，实现面积增长。

图 2-6-3　关键帧处面积大小比较

4. 变形动画举例——文字变形

（1）在第 1 个关键帧处输入文字"FLASH"，设置字体为 Tahoma，字号为 100，加粗，选中文字，使用"修改"→"分离"命令，第一次分离文字，将"FLASH"分离为单个字母；再次使用"修改"→"分离"命令，第二次分离文字，将单个字母分离为点位图；对该点位图进行彩色填充，如图 2-6-4 所示。

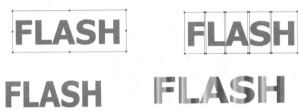

图 2-6-4　文字分离与填充

（2）在第 50 帧处插入关键帧，输入文字"动画设计"，设置字体为微软雅黑，字号为 100，加粗，使用"修改"→"分离"命令对文字进行两次分离，并填充颜色，如图 2-6-5 所示。

图 2-6-5　文字分离填色

（3）选中第 1 帧并右击，从弹出的快捷菜单中选择"创建补间形状"命令，实现字母到汉字的变形动画，如图 2-6-6 所示。

创意设计

步骤 1：插入图形元件，命名为"小球"，绘制小球，用皮球纹理进行填充，如图 2-6-7 所示。

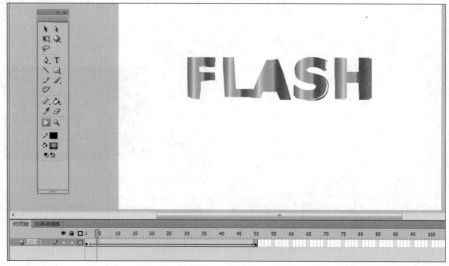

图 2-6-6　文字变形效果

步骤 2：在场景 1 创建"地面"图层，绘制皮球弹跳的地面，输入标题文字"自由落体"；设置标题文字为黑体、黑色、34pt、竖排，如图 2-6-8 所示。

图 2-6-7　皮球绘制

图 2-6-8　背景图层绘制

步骤 3：创建"皮球"图层，从库中拖入"小球"原件，分别在第 25 帧、第 45 帧、第 55 帧、第 100 帧处插入关键帧，设置小球位置和变形状态，创建传统补间动画，如图 2-6-9 所示。第 1 帧，小球位于窗口左上方，处于垂直拉伸变形状态；第 25 帧，小球处于地面位置，垂直压缩变形状态（见图 2-6-9）；小球反弹到第 45 帧，处于半空位置，为垂直拉伸微变形状态；第 55 帧，小球再次落地，为垂直微压缩状态（见图 2-6-10）。最后，小球向右侧滚动。

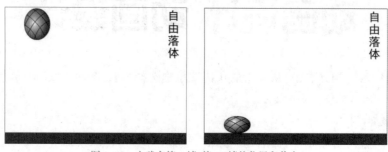

图 2-6-9　小球在第 1 帧、第 25 帧的位置和状态

图 2-6-10　小球在第 45 帧、第 55 帧的位置和状态

步骤 4：小球在下落和反弹上升的过程中分别作加速运动和减速运动，需要调整补间动画的效果，即设置补间曲线，如图 2-6-11 所示。

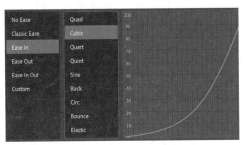

图 2-6-11　皮球自由下落的加速运动曲线设置、反弹上升过程的减速运动曲线设置

步骤 5：测试影片。小球做自由落体运动。

创意拓展

1. 变形动画的应用场景

变形动画在各种场景中都有广泛的应用。以下是一些常见的应用场景。

（1）电影和电视：在电影和电视制作中，变形动画用于创造各种特殊效果、虚拟角色和怪物，以及模拟自然现象，如爆炸、水流和火焰等。

（2）游戏开发：在游戏开发中，变形动画用于角色和道具的动态变化，如角色的攻击姿势、变身能力、形状改变和物体的动态碎裂等。

（3）广告和营销：在广告和营销领域，变形动画可用来生动地展示产品特点，例如汽车变形、产品包装的展示和商标变换等。

（4）教育和培训：在教育和培训行业中，变形动画可用于解释和演示复杂的概念和过程，使学习更加直观、有趣。

（5）虚拟现实和增强现实：在虚拟现实和增强现实领域，变形动画可用于创建虚拟场景和角色，在用户与虚拟环境互动时提供更真实的体验。

（6）网络和社交媒体：变形动画在网络和社交媒体平台上用于制作各种有趣的.gif、表情包、短视频和互动内容，为用户提供更生动和引人注目的视觉体验。

2. 动画中的变化

（1）形状变化：物体或角色的整体形状可以在变形动画中发生变化，包括尺寸的缩放、形状的拉伸、形状的膨胀等。

（2）姿势和关节变化：如果涉及骨骼动画或角色动画，则可以通过调整骨骼的旋转

和位移改变角色的姿势和关节的角度。

（3）表情变化：角色或人物动画，可以通过变换模型的面部特征，例如眼睛、嘴巴或表情等，实现不同的面部表情和情感。

（4）纹理和材质变化：通过调整物体或角色的纹理贴图、颜色、反射率等材质属性，可以实现视觉效果上的变化，例如外观的变化或材质的过渡。

（5）特效变化：在动画中添加一些特效元素，如粒子效果、烟雾、火焰等，可以使变形动画更加生动、有趣。

（6）颜色和光照变化：通过调整光源的位置和强度，以及物体的颜色和亮度等属性，可以实现颜色和光照的变化，给变形动画增加视觉冲击力。

创意分享

创意设计一个卡通表情动画，通过变形动画技术实现大笑、大哭的表情。将完成后的作品发布到学习平台供同学们交流与学习。

2.6.2 创建补间形状——3D 动态文字

任务布置

利用扭曲变形工具以及颜色填充工具绘制 3D 文字，创建补间形状实现文字的变形，如图 2-6-12 所示。

图 2-6-12　3D 动态文字效果

知识讲解

1. 对象组合

执行"修改"→"组合"命令或按 Ctrl＋G 组合键，即可对选取的图形进行组合。组合后的图形作为一个独立的整体，可在舞台上随意拖动而不发生形变。组合后的图形可以被再次组合，形成更复杂的图形整体。当多个组合图形放在一起时，执行"修改"→"排列"命令中相应的操作命令，可以调整所选图形在舞台中的上下层位置。

2. 创建分离文本

文本输入后是一个对象整体，当要对文字进行单字排列或变形时，需要对文字进行

分离。执行"修改"→"分离"(按 Ctrl+B 组合键)命令,文本中的每个字符会被放置在一个单独的文本块中。再次执行"修改"→"分离"命令,从而将舞台上的字符转换为点位图,可进一步对文字进行渐变色着色或变形,如图 2-6-13 所示。

提示:分离命令只适用于轮廓字体,如 TrueType 字体。当分离位图字体时,它们会从屏幕上消失。

图 2-6-13　创建分离文字

3．制作空心文字

(1) 新建文件,在舞台上输入文字 FLASH,在"属性"面板中设置文字为黑体、加粗、70 磅、绿色。这时的文字是一个矢量整体,需要变成点位图后,才能进行下面的边缘柔化空心文字效果制作,如图 2-6-14 所示。

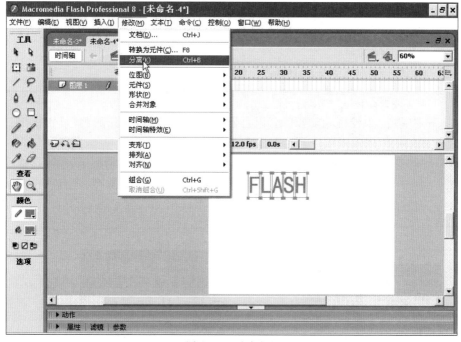

图 2-6-14　分离文字

(2) 选中文字对象,选择"修改"→"分离"命令,连续对文字对象"分离"两次,使其变为点位图。将舞台视图放大,选用蓝色,使用墨水瓶工具勾勒文字边缘,选中文字内部,将其删除。选中对象,先选择"修改"→"形状"→"将线条转换为填充"命令,再选择"修改"→"柔化填充边缘"命令,如图 2-6-15 所示。

图 2-6-15　边缘柔化空心文字

4. 修改 Alpha 值

Alpha 值表明透明度的大小，一般情况下 100％为不透明，0％为完全透明，范围为 0％～100％表示部分透明。通过案例 Alpha 值的设置可以表现对象的叠加、远近、虚实等方面的关系，使图像和动画处理的质量更高，起到意想不到的效果。

可以在颜色填充时在"颜色"面板中设置 Alpha 值，也可以等对象绘制好后再设置 Alpha 值。值得注意的是，直接绘制的图形对象不能设置 Alpha 值，必须将对象转换为元件方可设置 Alpha 值，如图 2-6-16 所示。

图 2-6-16　设置对象 Alpha 值

5. 绘制立体图形

Flash 不具备 3D 绘图功能，利用"混色器"灵活配置图形填充颜色，可创作出三维的视觉效果。

（1）绘制平面。使用矩形工具绘制一个长宽比为 3：1 左右的矩形，删除边框。选中填充部分，打开"混色器"面板，使用"线性"填充模式，填充色为"黑色—白色"过渡。选中填充部分，打开"变形"面板，将矩形旋转 90°，水平倾斜 90°，垂直倾斜 150°，如图 2-6-17 所示。

(a) 颜色参数设置

(b) 变形参数设置

(c) 三维视觉效果

图 2-6-17　平面绘制

（2）绘制正方体。正方体有 6 个相同的面，仅从视觉上看，只能看到 3 个平面，只要

做好 3 个平面的绘制和调整即可。选择矩形工具,绘制线条为白色、无色填充的正方形。在正方形的基础上使用直线工具绘制立方体框架,为保证对边直线完全平行,可以采用"复制"和"粘贴"的方式,效果如图 2-6-18 所示。打开"混色器"面板,使用"纯色"填充模式,分别用"♯F7AE37""♯F49C0B""♯B46F07"为立方体正面、顶面和侧面填充颜色。填充完毕后,删除所有边框,选中整个立方体,按 Ctrl+G 组合键进行组合,移到平面合适位置,效果如图 2-6-19 所示。

图 2-6-18 立方体框架绘制

图 2-6-19 立方体框架填色

(3) 绘制圆柱体。圆柱体由一个矩形和两个椭圆构成。使用矩形工具绘制一个矩形,长宽比为 2∶1 左右。打开"混色器"面板,使用"线性"填充模式,色标设置为 3 个,中间一个偏左侧位置,各色标颜色设置为"♯006600""♯00CC33""♯003300"。使用"颜料桶工具"为矩形内部填色。使用"椭圆工具"绘制一个椭圆,其宽度与矩形相同,设置填充模式为"纯色",填充颜色为"♯006600",将其置于矩形顶部。复制椭圆,使用"滴管工具"选取矩形底部颜色对该椭圆进行填充,移动该椭圆到矩形底部。组合矩形和两个椭圆,将其平移到平面上适当位置,效果如图 2-6-20 所示。

(4) 绘制球体。选择"椭圆工具"绘制一个圆,选中圆的内部,打开"混色器"面板,使用"放射状"填充模式,两个色标的颜色分别为"♯FF0000"和"♯000000"。删除边缘线条,组合图形,并将其移到平面中合适的位置,效果如图 2-6-21 所示。

创意设计

步骤 1:启动 Flash CS6,新建一个空白文档,舞台设置为 600px×500px。将该文件以"3D 文字"命名并保存到指定目录,如图 2-6-22 所示。

图 2-6-20　圆柱体绘制

图 2-6-21　球体绘制

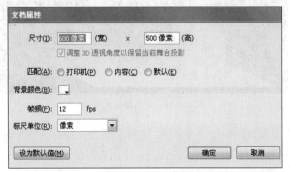

图 2-6-22　设置舞台属性

　　步骤2：选择"矩形工具"，在图层1的工作区绘制一个蓝色(♯333366)的无边框矩形。按 Ctrl+I 组合键打开"信息"面板，设置矩形尺寸为 600px×500px，原点坐标为(0，0)，如图 2-6-23 所示。

图 2-6-23　绘制矩形

步骤3：按 Shift＋F9 组合键打开"混色器"面板,设置深蓝色(♯00051C)到浅蓝色(♯3C61B5)再到蓝色(♯3D4E98)的线性渐变填充,使用"渐变变形工具"对渐变效果进行调整,然后对其进行组合,如图 2-6-24 所示。

图 2-6-24　填充渐变色

步骤4：使用"线条工具"绘制如图 2-6-25 所示的楼房轮廓示意图。

图 2-6-25　绘制楼房轮廓

步骤5：在"混色器"面板中设置 Alpha 为 60％的深蓝色(♯0C3A56)到 Alpha 为 0％的蓝色(♯4250AA)的线性渐变色,分别对各个楼房进行填充后去掉轮廓,然后对其进行组合,如图 2-6-26 所示。

图 2-6-26　设置填充渐变

步骤6：使用"变形工具"对楼房进行调整,并放置到适合的位置。新建一个名为"立体字"的图层,在该图层中输入文字"KINGSHT",设置字体为 Tahoma,字号为 50,颜色

为黄色(♯FF9A00)。

步骤 7：选择文字，按两次 Ctrl＋B 组合键，对文字进行分离。

步骤 8：在第 20 帧处插入关键帧，选中文字，选择"工具"面板中的"任意变形工具"，在"工具"面板下方选择"扭曲工具"，对文字进行变形处理，如图 2-6-27 所示。

图 2-6-27　对文字的处理

步骤 9：在第 1 个关键帧上右击，从弹出的快捷菜单中选择"创建补间形状"命令，添加补间动画，使文字形成变形效果。

步骤 10：分别对分离后的每个字母图形进行组合。在字母"T"上双击，进入其组合层的编辑窗口。选择"线条工具"，在"属性"面板中设置线条样式为"极细线"，颜色为黑色，以字母"T"的边缘为基础，为其绘制 3D 轮廓，如图 2-6-28 所示。

图 2-6-28　绘制轮廓

步骤 11：在"颜色"面板中设置如图 2-6-24 右侧所示的线性渐变，对"T"字的正面进行填充，用"渐变变形工具"对填充效果进行调整(色标值为：♯FF6600—♯FFCC00—♯FFFF66—♯FFFF00—♯CC0000)。

步骤 12：对"T"字的侧面进行填充，色标值为♯CC0000—♯863D31，如图 2-6-29 所示。

步骤 13：参照上述方法，依次编辑出其余字母的仿 3D 效果，如图 2-6-30 所示。

步骤 14：新建一个名为"光束"的图层，用"线条工具"绘制一个如图 2-4-31 所示的线框图形。

步骤 15：在"混色器"面板中设置 Alpha 为 0％的黄色(♯FFCC00)到白色的线性渐变色，对所绘图形进行填充，使用"渐变变形工具"调整效果，然后删除轮廓线并对其进行组合，如图 2-6-32 所示。

图 2-6-29 字母的填充

图 2-6-30 编辑其余字母

图 2-6-31 线框图形

图 2-6-32 填充绘制图形

步骤 16：对该图形进行复制，使用"任意变形工具"对新图形进行变形修改，使其上方变窄。设置透明度从 0% 到 50% 的白色线性渐变进行填充，如图 2-6-33 所示。

步骤 17：将两个半透明图形重叠起来，调整其位置并进行组合，绘制出探照灯的光束图形效果，如图 2-6-34 所示。

步骤 18：为光束添加传统补间，实现光束以光源为原点左右摆动的效果。

步骤 19：对该光束图形进行复制，调整其尺寸和位置，并添加传统补间，使其产生 3 束光线动态照射到 3D 文字上的效果。

步骤 20：保存文件，按 Ctrl＋Enter 组合键测试影片。

图 2-6-33　复制并修改图形

图 2-6-34　光束效果

创意拓展

1. 3D 效果的实现——3D 平移工具

Flash/Animate 工具栏提供有 3D 平移工具(见图 2-6-35)，3D 平移工具有控制器，显示了 X、Y、Z 3 个轴和一个中心点，可以通过单击和拖动这些控制器执行平移操作，可以拖动中心点同时在多个轴上平移物体。最重要的是，可以通过 Z 轴的拖动控制产生近大远小的 3D 透视效果。

图 2-6-35　3D 平移工具的使用

2. 3D 效果的实现——3D 旋转工具

Flash/Animate 工具栏提供有 3D 旋转工具，3D 旋转工具有控制器，显示了 X、Y、Z 3 个轴和一个中心点，可以通过单击和拖动这些控制器执行旋转操作。图 2-6-36 是矩形框围绕 Y 轴旋转产生的开门或者翻书的 3D 效果。

创意分享

创意设计一个电子书翻页的动画效果，模拟 3D 翻页效果进行翻页。将完成后的作品发布到学习平台供同学们交流与分享。

图 2-6-36　3D 旋转工具的使用

2.7　逐帧动画

2.7.1　逐帧动画——鸟飞行

任务布置

用数字手绘的方法绘制鸟飞行的一个周期的所有典型动作,根据逐帧动画原理将其组合为鸟飞行的完整连贯动作,并实现群鸟飞行,如图 2-7-1 所示。

图 2-7-1　鸟飞行效果

知识讲解

1. 逐帧动画原理

在时间轴上逐帧绘制帧内容称为逐帧动画。由于是一帧一帧的画面,因此逐帧动画具有非常大的灵活性,几乎可以表现任何想表现的内容。这种动画方式最适合创建图像在每一帧中都变化,而不是在舞台上移动的复杂动画。使用逐帧动画生成的文件要比补间动画大得多。

创建逐帧动画时,需将动画中的每个帧都定义为关键帧,然后为每个帧创建不同的图像。下列是创建逐帧动画的 4 种方法。

(1)用导入的静态图片建立逐帧动画。将.jpg、.png 等格式的静态图片连续导入Flash 中,就会建立一段逐帧动画。

(2)绘制矢量逐帧动画。用鼠标指针或压感笔在场景中一帧帧地画出帧内容。

(3)文字逐帧动画。用文字作帧中的元件,实现文字跳跃、旋转等特效。

(4)导入序列图像。可以导入.gif 序列图像、.swf 动画文件,或者利用第三方软件(如 Swish、Swift 3D 等)产生的动画序列。

因为逐帧动画所涉及的帧的内容都需要创作者手工编辑,因此工作量比较大。制作逐帧动画不涉及帧里面的内容是元件还是图形或者位图,这一点与移动渐变动画、形状渐变动画不同。

2. 绘图纸的功能

绘图纸具有帮助定位和编辑动画的辅助功能,这个功能对制作逐帧动画特别有用。通常情况下,Flash 在舞台中一次只能显示动画序列的单个帧。使用绘图纸功能后,就可以在舞台中一次查看两个或多个帧了。

如图 2-7-2 所示,这是使用绘图纸功能后的场景。可以看出,当前帧内容用全彩色显示,其他帧内容以半透明显示,看起来好像所有帧内容画在一张半透明的绘图纸上,这些内容相互层叠在一起。当然,这时只能编辑当前帧的内容。

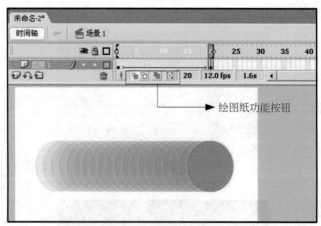

图 2-7-2　同时显示多帧内容

绘图纸中各个按钮的功能如下。

- ("绘图纸外观"按钮):按下此按钮后,时间帧的上方会出现绘图纸外观标记

![起始标记 结束标记]

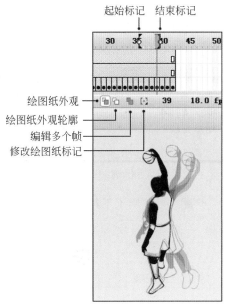

绘图纸外观 →
绘图纸外观轮廓 →
编辑多个帧 →
修改绘图纸标记 →

图 2-7-3　创建逐帧动画

![]　。拉动外观标识的两端，可以扩大或缩小显示范围，如图 2-7-3 所示。

- ![]（"绘图纸外观轮廓"按钮）：按下此按钮后，场景中显示各帧内容的轮廓线，填充色消失，特别适合观察对象轮廓，另外可以节省系统资源，加快显示过程。

- ![]（"编辑多个帧"按钮）：按下此按钮后可以显示全部帧内容，并且可以"多帧同时编辑"。

- ![]（"修改绘图纸标记"）按钮：按下此按钮后，弹出的菜单中有以下选项。

【总是显示标记】选项：在时间轴标题中显示绘图纸外观标记，无论绘图纸外观是否打开。

【锁定绘图纸】选项：将绘图纸外观标记锁定在它们在时间轴标题中的当前位置。通常情况下，绘图纸外观范围是和当前帧的指针以及绘图纸外观标记相关的。通过锁定绘图纸外观标记，可以防止它们随当前帧的指针移动。

【绘图纸 2】选项：在当前帧的两边显示两个帧。

【绘图纸 5】选项：在当前帧的两边显示 5 个帧。

【绘制全部】选项：在当前帧的两边显示全部帧。

创意设计

步骤 1：新建一个 Flash 文件，设置舞台的尺寸为 550px×500px，然后将文件以"人走路鸟飞行"命名并保存到计算机中指定的目录。

步骤 2：在图层 1 中绘制背景。其中天空的颜色设为线性的从浅蓝（♯04B6E1）到白色；云朵的颜色设为线性的从蓝色（♯86B1F0）到白色；土地的颜色设为线性的从土黄（♯C98725）到褐绿（♯606622），如图 2-7-4 所示。

图 2-7-4　天空、云朵、土地的颜色设置

步骤 3：创建影片剪辑"鸟"。执行"插入"→"新建元件"命令（或按 Ctrl＋F8 组合键），创建新元件，如图 2-7-5 所示。

步骤 4：进入影片剪辑"鸟"的编辑区，新建 3 个图层，分别是"翅 1""身体""翅 2"。

步骤 5：分别选择"铅笔工具"和"选择工具"，在图层"身体"中绘制鸟的身体，如图 2-7-6 所示。

 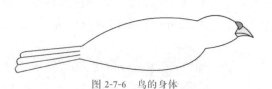

图 2-7-5　创建影片剪辑　　　　　　　　　　　图 2-7-6　鸟的身体

步骤 6：用"刷子工具"绘制鸟的眼睛，放置到适当的位置，如图 2-7-7 所示。

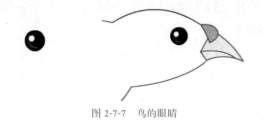

图 2-7-7　鸟的眼睛

步骤 7：将鸟的身体进行组合，然后在该图层中插入 6 个关键帧。

步骤 8：在图层"翅 1""翅 2"中绘制鸟的翅膀，各个帧的动作如图 2-7-8 所示。

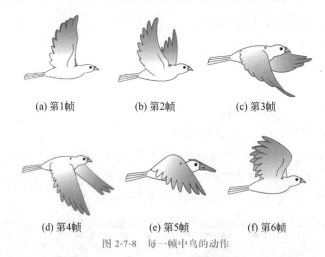

(a) 第1帧　　　　　(b) 第2帧　　　　　(c) 第3帧

(d) 第4帧　　　　　(e) 第5帧　　　　　(f) 第6帧

图 2-7-8　每一帧中鸟的动作

步骤 9：返回到场景 1，新建图层"鸟 1"，并将库中的影片剪辑"鸟"拖到该图层中，放置于舞台左侧。

步骤 10：在第 50 帧中插入关键帧，将鸟拖到画面的另一侧，并调整其大小。在图层"鸟 1"中的第 1～50 帧右击，在弹出的快捷菜单中选择"创建传统补间"命令。

步骤 11：新建图层"鸟 2"和图层"鸟 3"，参照步骤 9～步骤 10，制作鸟飞行的效果，如图 2-7-9 和图 2-7-10 所示。

创意拓展

(1) 不同种类的鸟，动作是不同的。鸟类分为阔翼类（见图 2-7-11、图 2-7-12）和雀类

图 2-7-9　时间轴上的图层

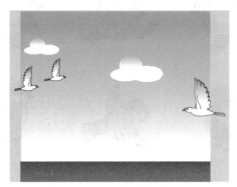

图 2-7-10　鸟在第 1 帧上的位置

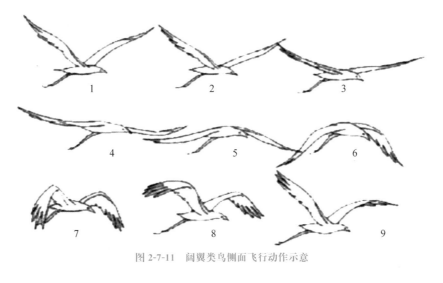

图 2-7-11　阔翼类鸟侧面飞行动作示意

图 2-7-12　阔翼类鸟正面飞行动作示意

（图 2-7-13）。

　　① 阔翼类的鸟，如鹰、大雁、海鸥、鹤。它们的翅膀大而宽，飞翔时动作比较缓慢，受空气的影响，动作伸展完整，丰富优美，常有滑翔动作。

图 2-7-13　雀类的鸟飞行动作示意

② 雀类的鸟,如麻雀之类的小鸟翅膀比较短小,飞行时翅膀扇动速度快,飞行动作快而急促。

(2) 四足动物行走动作规律。四足动物的奔跑有一定的规律,如马蹄接触地面的顺序为:后左、前左、前右、后右,这是一个循环。事先采用绘图软件将马的奔跑各状态画好,保存为"马 1.jpg"～"马 8.jpg"作为备用,如图 2-7-14 所示。

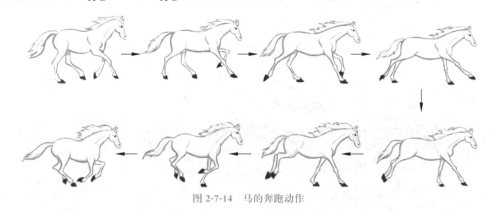

图 2-7-14　马的奔跑动作

(3) 逐帧动画呈现周期性特征,建议制作成影片剪辑元件,元件应用在不同的场景中,也可以在同一场景中多次使用,呈现不同效果,如图 2-7-15 所示。

创意分享

创意设计鹰击长空的飞行动画场景,实现鹰的起飞、滑翔、下落等效果。将完成后的作品发布到学习平台供同学们交流与学习。

图 2-7-15　逐帧动画创意拓展

2.7.2　逐帧动画——人行走

任务布置

　　制作人在马路行走的动画，要求人侧面行走，有自然迈步和甩手动作，如图 2-7-16
所示。

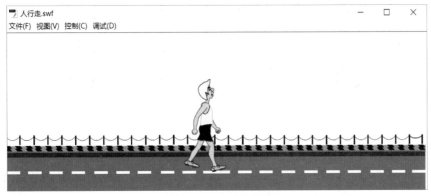

图 2-7-16　人行走效果

知识讲解

1. 人侧面行走动作分解

　　人侧面行走时，下肢交替向前迈，上肢交替前后摆动，上肢和下肢的动作刚好相反，
避免同手同脚的不自然动作。另外，进行行走动作时，身体的姿势越是直立，行走速度就
越慢。在画人行走时，要注意头的高低起伏，伸出腿迈出步子时，头就略低，当一脚着地，

另一腿迈出时,头的位置就略高。在画人行走时,尤其是特写时,还要注意脚部与地面接触受力而产生的变化(见图 2-7-17)。

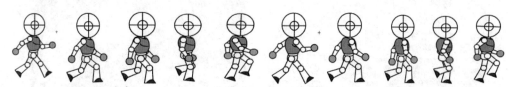

图 2-7-17 人侧面行走动作分解

2. 人正面行走动作分解

人正面行走的动作较简单,双脚交叉抬起和落地,重心保持稳定;双臂左右交叉摆动。分解动作如下(见图 2-7-18)。

(1)迈步:走路时,人们会先迈出一脚,将脚掌平放在地面上。这个动作是开始每一步的起点。

(2)支撑:当一只脚迈出时,重心会转移到另一只脚上,这个脚会帮助身体维持平衡,承担身体的质量。

(3)推进:支撑的脚脚尖离开地面,通过向后推进,在推进的同时抬起另一只脚跟,准备进行下一步迈步动作。

(4)悬空:当推进脚的脚尖抬离地面后,身体会处于悬空状态,没有直接支撑地面的脚。

(5)着地:迈步的脚从前方摆到后方,脚跟先着地,然后整个脚掌平放在地面上,成为下一步支撑的起点。

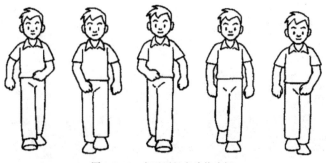

图 2-7-18 人正面行走动作分解

创意设计

步骤 1:设置背景和人物。启动 Flash CS6,新建一个空白文档,舞台大小设置为 1100px×400px。新建一个"背景"图层,将"人行走"库中的背景元素和人物拖到新建文档的库中,将马路拖到"背景"图层的舞台中。新建图层"人物",单击菜单栏中的"插入",选择"新建元件",命名为"人侧面"。将人物拖曳到元件"人侧面"里,如图 2-7-19 所示。

步骤 2:动画对象分离。在元件"人侧面"里,右击人物,从弹出的快捷菜单中选择"分离",然后选中大腿、小腿、鞋,单击工具栏中的"修改",选择"组合",另外一条腿也做同样操作,将胳膊的大臂、小臂组合,最终将四肢组合成 4 个完整的组合,如图 2-7-20 所示。

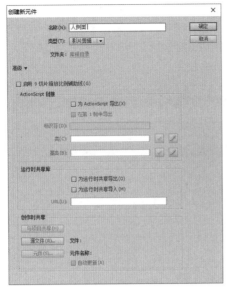

图 2-7-19 新建"人侧面"影片剪辑元件

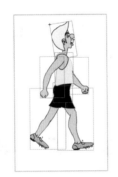

图 2-7-20 动画对象分离

步骤 3：制作逐帧动画。单击左侧工具栏中的"任意变形工具"，在第 2 帧的位置创建关键帧，单击在前面的一条腿，将旋转重心点移动到大腿根部的位置，然后再向内轻微旋转。其余两只胳膊和另一条腿也做同样操作。之后，每个关键帧较上一帧的动作都有微小变化，如图 2-7-21 所示。

图 2-7-21 制作"人行走"逐帧动画

步骤 4：肢体方向改变。第 6 帧时左、右腿和胳膊的前、后方向开始改变，第 10 帧时的状态和第一帧状态相同，但是胳膊和腿的方向与第一帧相反。这样就迈出了第一步。为了使步伐连贯，最后一帧的动作与第一帧的动作应相同，所以应用同样的方法反方向再做一遍。图 2-7-22 是人走路的一个周期 15 帧动作状态。

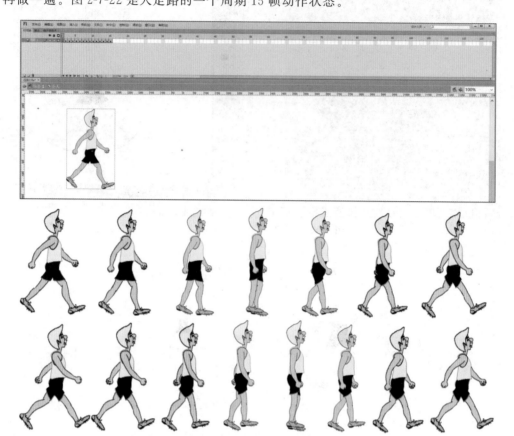

图 2-7-22　人走路的一个周期 15 帧动作状态

步骤 5：制作传统动画。在元件"人侧面"里制作好走路的逐帧动画后，回到"场景1"。将元件"人侧面"放置到舞台的左边，在第 80 帧的位置插入关键帧，将"人侧面"拖到舞台的右边。在第一帧处右击，从弹出的快捷菜单中选择"创建传统补间"，这样人物从左到右的动画就做好了。由于走路的状态是在元件里制作的，因此按 Enter 键不会看到行走的效果，只有人物划过去的效果，要导出才能看到具体效果，如图 2-7-23 所示。

步骤 6：保存文件，按 Ctrl＋Enter 组合键发布动画。

创意拓展

1. 行走的节奏把握

人行走时是一个向前扑及时站稳不摔倒的过程，所以行走时人的身体往往都是向前倾斜的，走的速度越慢，身体越平稳，走得速度越快身体越容易失衡。在二维动画设定一秒 24 帧的情况下，习惯上认为正常的步行一步为 12 帧，也就是半秒，一秒走两步。如果是稍快一点的步行，也可以是 16 帧。走路时间的快慢节奏，要根据角色的具体特征和实际情况具体分析，比如，急匆匆地赶路就会比悠闲散步的步调频率快、个子矮小的人要比

图 2-7-23　创建传统补间

个子高大的人步调频率快,等等。

2. 行走的重心把握

人在正常走路过程中,重心往往从一只脚转移到另一只脚。每次抬脚时,这只脚会把身体的质量向前带,并把重心转移到另一只脚的那一侧。肩膀也总是与胯和腿部的移动方向相反。

3. 个性化的行走表现

不同的性别,不同的年龄身份和体型不同的人,在走路的形态变化和运动节奏上具有不同的特征;即使是同一个人,由于走路的目的、情绪、体形、年龄和状态不同,其走路时的动作和节奏都有所不同。女孩在轻松走路的时候,挺胸提臀,步伐轻盈,而且胯部有明显的上、下、左、右运动,形成了八字弧线的运动轨迹,更体现了女性的特征。胖的人走路时由于肚子较大,身体会后仰,大腿内侧的脂肪促使他必须双腿分开走路,而走路的节奏是比较缓慢的,特别在提腿的时候帧数会更少,而落脚的时候帧数会明显增多,这样更能体现胖子走路时步伐比较沉重。老人走路时,步伐散漫,弯腰屈膝。动画中的小偷,走路轻盈,正常都以脚尖点地的方式走路。人行走创意拓展如图 2-7-24 所示。

创意分享

创意设计步行街人头攒动的场景画面,实现老人、孩子、男人、女人等不同人物走路、奔跑的效果。将完成后的作品发布到学习平台供同学们交流与学习。

图 2-7-24　人行走创意拓展

<div align="center">图 2-7-24 （续）</div>

2.8　骨骼动画

2.8.1　骨骼动画——海底世界

任务布置

在一些平滑动画效果制作中,使用逐帧动画技术工作量较大,且效果不理想。尝试利用骨骼动画技术,实现海底世界中海草随着波浪摇摆,鱼儿自由游动的效果,如图 2-8-1 所示。

<div align="center">图 2-8-1　海底世界效果</div>

知识讲解

1. 什么是骨骼动画

在 Flash 动画中,经常需要制作角色的运动动画,例如走路、跑步、跳跃等,以前都是通过逐帧动画实现,这样需要绘制每一个动作,操作复杂、周期长,还大大增加了 Flash 文件的大小。而骨骼动画的出现,就解决了这个问题,它利用"骨骼工具"实现了角色运动动作,操作起来简单、方便。

骨骼动画的特点是,需要做动画的物体对象本身不记录位移、旋转、缩放、变形信息,而是通过第三方的"骨骼"物体记录动画信息,然后物体对象本身只记录受到骨骼物体影

响的权重。播放时,通过骨骼物体的关键帧和物体对象记录的权重,让动画重现。

2. 骨骼动画的好处

相对于传统动画,骨骼动画似乎多了2个记录:骨骼物体和权重。按道理来说,这种骨骼动画的资源容量和运行效率应该不如传统的动画,那为什么还要做骨骼动画呢?好处有以下3点。

(1)骨骼动画是影响到顶点级别的动画,而且可以多根骨骼根据权重影响同一个顶点,不论是2D或者3D使用,都可以让动画做得更丰富。

(2)做到了对象和动画分离,我们只记录物体对于骨骼的蒙皮权重,就可以单独制作骨骼的动画,在保证蒙皮信息和骨骼信息一致的情况下,还可以多个物体共享动画。

(3)相对于2D的逐帧动画,大大节省了资源容量。3D角色动画离不开骨骼动画。

3. 骨骼工具基础

可以使用骨骼工具创建影片剪辑的骨架或者是向量形状的骨架。下面构建3个矩形框的基本骨架。

(1)创建一个影片剪辑元件,绘制一矩形。将矩形元件拖到舞台上,按住 Alt 键,将矩形元件复制2个,呈竖直放置,如图2-8-2所示。

骨骼动画工具

图 2-8-2　骨骼动画元件绘制

(2)在"工具"面板中选择"骨骼工具(M)",以第一个矩形作为父节点,这个节点将是骨骼的第一段。将其拖向下一个矩形元件,把它们连接起来。当松开鼠标时,两个矩形元件中间会出现一条实线表示骨骼段。重复这个过程,把第二个矩形元件和第三个矩形元件连接起来。通过不断从一个元件拖向另一个元件来连接它们,直到所有的矩形元件都用骨骼连接起来,如图2-8-3所示。在时间轴将自动生成骨架图层。

(3)在骨架图层第5帧右击,从弹出的快捷菜单中选择"插入姿势",通过鼠标拖动,调整矩形骨架姿势,如图2-8-4所示。

图 2-8-3　骨骼动画制作

图 2-8-4　在第 5 帧调整矩形骨架姿势

（4）在骨架图层第 10 帧右击，从弹出的快捷菜单中选择"插入姿势"，通过鼠标拖动，调整矩形骨架姿势，如图 2-8-5 所示。

（5）同样操作，在第 15 帧、第 20 帧插入关键帧，调整矩形骨架姿势，如图 2-8-6 和图 2-8-7 所示。

（6）测试影片。3 个矩形以第一个矩形顶端为中心点，左右摇摆。

图 2-8-5 在第 10 帧调整矩形骨架姿势

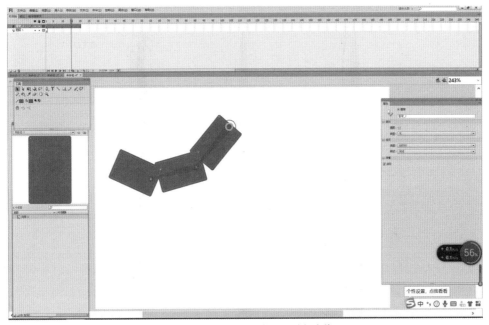

图 2-8-6 在第 15 帧调整矩形骨架姿势

4. 将骨架应用于形状

可以使用"骨骼工具"在整个向量形状内部创建一个骨架。这是一种让人激动的创建形状动画的方式,在之前的 Flash 中从未有过。下面使用这项技术为动物角色创建摇尾巴动画。

(1) 首先从一个又高又细的矩形开始。使用"矩阵工具"和"部分选取工具"创建向量

图 2-8-7　在第 20 帧调整矩形骨架姿势

图形，把矩形一端变窄，做成尾巴的样了，如图 2-8-8(a)所示。

(a)　　　　　　(b)　　　　　　(c)

图 2-8-8　形状骨架绘制

（2）选择"骨骼工具（M）"，从尾巴的底部（根）开始，在形状内部单击并向上拖曳，创建根骨骼。在向形状中画第一块骨骼时，Flash 会将其转换为一个 IK 形状对象，如图 2-8-8(b)、(c)所示。

（3）使用"选取工具（v）"，拖动位于链条顶端的最后一根骨骼（在尾部的最根部）。由

于非常直的尾巴看起来并不自然,因此我们把骨架放置成类似 s 形,如图 2-8-9 所示。

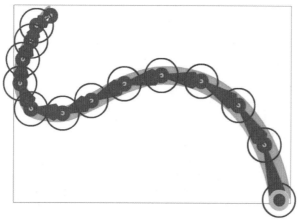

图 2-8-9　骨架的初始位置

（4）在 IK 跨度中添加新的帧,在时间线中单击后面的帧数并按 F5 键（插入关键帧）,或者将 IK 跨度的边缘拖到右边。如果想创建一个无缝动画,就需要让第一帧和最后一帧相同。

（5）把帧指示器（播放指示器）放到跨度的最后一帧上,按 F6 键插入一个关键帧。这样,在 IK 跨度的最后会插入一个关键帧,关键帧中包含了相同的骨架位置,如图 2-8-10 所示。

图 2-8-10　用于创建无缝循环的头尾关键帧相同的 IK 跨度

（6）将帧指示器放在 IK 跨度的中间,并将骨架放在新的位置上,如图 2-8-11 所示。

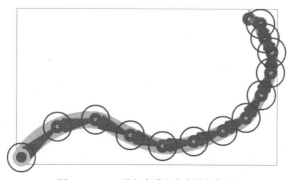

图 2-8-11　IK 骨架在跨度中点的新位置

（7）为了让尾部摆动更加真实,需要给尾巴加上辅助动作。因为尾部的动作是从根部通过根骨骼发起的,所以尾巴的尾端只是对根骨骼的一个延迟的反作用。为了能创建这样

的动画,把帧指示器放在第一帧初始位置后的几帧之后,并操纵骨架让尾部朝着根骨骼相反的方向弯曲。同样,在 IK 跨度中点之后也加上辅助动作,如图 2-8-12 和图 2-8-13 所示。

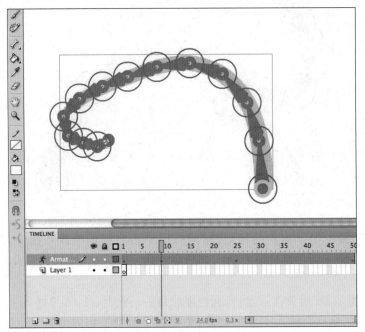

图 2-8-12　在辅助位置上的 IK 骨架

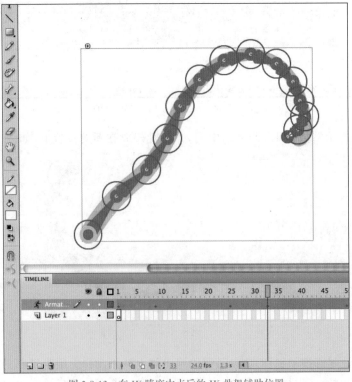

图 2-8-13　在 IK 跨度中点后的 IK 骨架辅助位置

（8）播放动画后会发现，尾巴上的关节越多，添加了辅助动作后就越自然。现在进一步给它加上缓和。如果不加，动画看起来就会很机械化。

把帧指示器放在 IK 跨度的头两个关键帧中间。在"属性"面板中，使用缓和（ease）弹出菜单选择缓和的类型。选好缓和以后，可以通过单击字符出现的滑动条调整缓和的强度。缓和将会影响两个关键帧之间的动作。可以应用不同类型的缓和，并给每个动作使用不同的缓和强度，使用帧指示器放置在每组关键帧的中间，选择不同的缓和预设值，并调整每个值的强度，如图 2-8-14 所示。

（9）测试影片。

创意设计

步骤 1：新建文件，大小为 650px×400px，

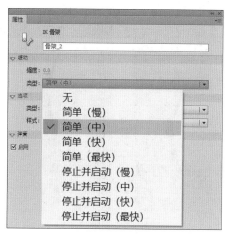

图 2-8-14 骨骼辅助缓和动画效果参数设置

选择"文件"→"导入"→"导入到库"命令，将准备好的背景图片素材导入到"库"面板中。将"图层 1"重命名为"背景"，导入素材文件夹中的"水下世界背景.jpg"到舞台的中心位置。

步骤 2：新建图层，命名为"海草"，使用无填充颜色，笔触颜色为黑色（♯000000）的"钢笔工具"，绘制海草形状，绘制好后用"颜料桶工具"选择绿色（♯00CC00）的填充色填充，然后双击海草的边框线，全部选中后按 Delete 键删除。

步骤 3：选中绘制好的海草图形，按 F8 键转换为影片剪辑元件，命名为"海草动画"，双击舞台上的"水草动画"元件实例，进入元件的编辑场景。

步骤 4：选中海草图形，用"骨骼工具"从海草的底部开始向上拖动到第一个弯曲处创建第一个骨骼，"时间轴"面板上会自动添加一个"骨架_2"图层，并把添加了骨骼的实例对象转入该图层中，先前的"图层 1"变为空图层。

步骤 5：再单击第一根骨骼的尾部，并将其向上拖动到第二个弯曲处创建第二根骨骼，依次根据绘制的海草的弯曲程度，拖出其他子级骨骼。空图层可以直接删除。

步骤 6：用"选择工具"直接左、右拖动最顶端的骨骼尾部，可以看到海草摇动的动画效果。选择海草第一块骨骼的尾部，当鼠标指针变为形状时，单击该处，会出现一个符号，此时在"属性"面板的"位置"选项栏中自动勾选"固定"选项，这是将最下端的骨骼固定住，防止海草在摇动过程中根部运动时脱离水底。

步骤 7：将"骨骼_2"图层重命名为"海草摆动"，在该图层第 40 帧处右击，从弹出的菜单中选择"插入姿势"命令，添加一个姿势帧。

步骤 8：将时间轴滑块移动到第 20 帧处，使用"选择工具"选中海草骨骼的最顶端部分，向右拖动，第 20 帧自动转换为姿势帧，如图 2-8-15 所示。

步骤 9：拖动时间轴滑块，可以看到海草摆动的循环动画已经实现了。单击"场景 1"，回到主场景的编辑区，选择"海草动画"实例对象，按住 Ctrl 键，拖动复制若干实例，并使用"任意变形工具"调节部分实例的大小，将其中一部分实例水平翻转，并在"属性"面板中调节"色彩效果"选项栏中的"色调"为浅绿色（♯00FF00），最终做出多个大大小小方

创意动画设计

图 2-8-15　海草骨骼动画创建

向不同的海草动画，如图 2-8-16 所示。

图 2-8-16　海草群动画创建

步骤 10：创建"鱼"的影片剪辑元件，在第 1 帧绘制完整的鱼形状，将鱼的身体、尾部、上下鱼鳍部分分别转换为元件，将各部分使用骨骼动画工具连接起来，如图 2-8-17 所示。

步骤 11：在第 5 帧、第 10 帧、第 15 帧、第 20 帧分别插入姿态，调整鱼的姿态，其中第 1 帧和第 20 帧鱼的姿态相同。

图 2-8-17 鱼的骨骼动画创建

步骤 12：返回场景 1，新建图层，命名为"鱼 1"，将鱼的骨骼动画拖到"鱼 1"图层，修改大小、游动方向、色彩效果。同样的方法，建立"鱼 2""鱼 3"图层，实现多条鱼的游动效果，如图 2-8-18 所示。

图 2-8-18 鱼群游动效果

步骤 13：保存并预览动画效果。

创意拓展

（1）为图形创建骨骼系统时，如果图形外观太复杂，则系统将提示不能为图形添加骨骼系统，请将图形转换为影片剪辑元件或者优化图形。

（2）骨骼的颜色由骨骼图层本身的颜色决定，如果想修改骨骼颜色，则可以单击骨骼

图层上的颜色方块,在弹出的"图层属性"对话框中修改颜色。

（3）在需要固定骨骼的地方单击可直接固定该骨骼,再次单击可解除骨骼的固定。被固定的骨骼在任何方向都无法移动,而其他骨骼仍可以自由移动。

（4）如果只为调整骨架姿势,以达到所需要的动画效果,则可以在姿势图层的任何帧中进行位置更改,Flash会自动把该帧转换为姿势帧。

（5）骨骼在调节过程中两个关键姿势间的差别不宜过大,一旦过大,形状容易过度变形,在拖动骨骼的过程中应尽量缓慢,这样其他骨骼才能及时跟随。

创意分享

利用骨骼动画技术创意设计一组杠杆运动原理的模拟展示动画。将完成后的作品发布到学习平台供同学们交流与学习。

2.8.2 骨骼动画——人行走鸟飞行

任务布置

二维动画中实现人行走鸟飞行的动画效果除了使用逐帧动画技术外,还可以使用骨骼动画技术。使用骨骼动画技术制作这类动画将使动画更加平滑,制作成本更低,效率更高。尝试使用骨骼动画技术实现人的行走、鸟的飞行、虫爬行等连续动画,创建故事场景,将连续动画元素融入该场景,参考效果如图2-8-19所示。

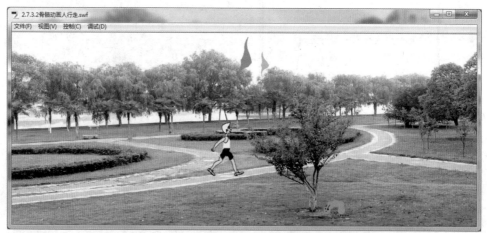

图 2-8-19　人行走鸟飞行效果

知识讲解

使用骨骼动画技术可以更方便地创建一些复杂动画,例如人行走动画。下面是使用骨骼动画制作人行走的一般方法。

（1）准备素材:准备好人物角色的各部分素材,例如头部、身体、胳膊和腿部等。可以将这些素材绘制或导入Flash或Animate中。

（2）创建骨骼结构:选择"窗口"菜单中的"骨骼"选项,打开"骨骼工具"面板。使用该面板在每个关节的位置上创建骨骼,确保各关节正确连接。

（3）定义关键帧:在时间轴上选择一个关键帧,将人物角色放置在默认姿势上,通过

拖动骨骼或直接旋转骨骼实现。

(4) 迈步动作：在时间轴上选择下一个关键帧，调整角色的姿势以模拟一步行走动作。这包括旋转和移动骨骼，以及调整身体的位置和角度。

(5) 补间动画：从第一关键帧到第二关键帧进行补间动画处理。选择第一关键帧右击，从弹出的快捷菜单中选择"补间"命令，然后在属性面板中设置动画的补间类型和持续时间。

(6) 循环重复：在时间轴上重复步骤(4)和步骤(5)，创建连续的行走动画。可以通过复制和粘贴关键帧加快制作速度。

(7) 添加细节：根据需要，对其他部分进行动画处理，如头部的运动、手臂的摆动等。这可以增加动画的真实感和生动性。

(8) 导出动画：完成制作后，将动画导出为所需的格式，例如.swf或视频文件。

创意设计

步骤1：创建"人行走"骨骼动画影片剪辑元件。绘制人物对象，选中头部，将其转换为元件，接着将上身、臀部、左臂、右臂、左腿、右腿分别转换为元件。

步骤2：使用骨骼工具以头部元件为父节点，建立骨架，连接上身、臀部、左臂、右臂、左腿、右腿各元件，如图2-8-20所示。

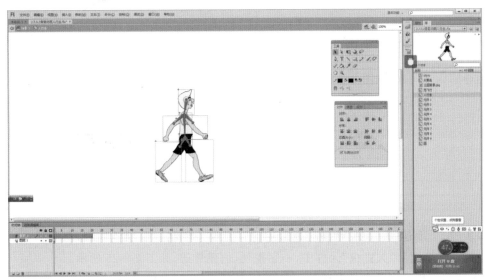

图 2-8-20 建立人行走的骨架

步骤3：在第20帧右击，插入姿势，使人行走一个周期首尾姿势一致。在第10帧插入姿势，调整姿势：左臂、右臂交换前后位置，左臂向前，右臂向后摆动；左腿、右腿交换位置，左腿向后，右腿向前，如图2-8-21所示。测试"人行走"元件效果。

步骤4：创建"鸟飞行"骨骼动画影片剪辑元件。绘制鸟，利用线条工具绘制鸟的雏形，注意鸟的翅膀的对称性。使用选择工具对线条进行变形，对鸟进行填充颜色，如图2-8-22所示。

步骤5：为鸟建立骨架，以鸟的头部为父节点，向两侧分别建立子节点，如图2-8-23所示。

步骤6：在第20帧插入姿势，与第1帧姿势相同。在第10帧插入姿势，调整姿势，使

图 2-8-21　骨架在跨度中间点的姿势

图 2-8-22　鸟的绘制

鸟的翅膀向上飞起，如图 2-8-24 所示。测试"鸟飞行"元件效果。

图 2-8-23　建立鸟的骨架　　　　　　　图 2-8-24　骨架在跨度中间点的姿势

步骤 7：创建"大青虫"骨骼动画影片剪辑元件。绘制一个绿色的圆，将其转换为元件。拖动 5 个圆到"大青虫"元件中，一字排列，创建骨架，如图 2-8-25 所示。

步骤 8：创建大青虫骨骼动画。在第 20 帧插入姿势，与第 1 帧姿势相同；在第 10 帧插入姿势，调整大青虫的骨架姿势，如图 2-8-26 所示。

图 2-8-25　建立"大青虫"的骨架　　　　　图 2-8-26　骨架在跨度中间点的姿势

步骤9：新建图层，使用椭圆工具绘制大青虫的眼睛，使用线条工具绘制大青虫的触角等。测试"大青虫"元件效果，如图2-8-27所示。

图2-8-27　大青虫的眼睛、触角绘制

步骤10：返回场景1，分别建立"背景"图层、"人行走""鸟飞行1""鸟飞行2""大青虫"等图层。在"背景"图层导入图片"公园背景.jpg"，在第105帧按F5键，插入静态帧。

步骤11：在"人行走"图层拖入"人行走"库元件，修改大小。在第1帧右击，从弹出的快捷菜单中选择"创建补间动画"命令，为其建立曲线路径动画，使人沿着公园小路行走。

步骤12：在"鸟飞行1"图层拖入"鸟飞行"库元件，修改元件的色彩效果、大小、旋转位置，为"鸟飞行"元件实例创建传统补间，使其从场景右侧飞至场景左侧。采用同样的方法制作"鸟飞行2"图层。

图2-8-28　场景中各图层内容整合

步骤 13：在"大青虫"图层拖入"大青虫"库元件，创建补间动画，为大青虫建立曲线运动路径，使其沿地面向树上爬行。

创意拓展

使用骨骼动画和逐帧动画制作人行走具有不同的优缺点。

（1）效率：骨骼动画通常比逐帧动画更高效。通过创建骨骼结构和使用补间动画，可以快速制作连续的动作，并减少手动绘制每个帧的工作量。

（2）自然度：骨骼动画能更精确地模拟人的运动和重心转移，使动画看起来更自然流畅。逐帧动画需要手动绘制每个关键帧，可能导致动画流畅度变化。

（3）灵活性：逐帧动画更具灵活性。您可以对每个关键帧进行精细的控制和调整，以呈现特定的动作和表情效果。骨骼动画虽然有一定的控制能力，但在组织和调整每个关键帧时有一定的限制。

（4）尺寸和文件大小：骨骼动画通常具有较小的文件大小，因为它们只需要保存关键帧和骨骼数据。而逐帧动画保存了每个单独的帧，可能导致较大的文件大小。

根据具体需求和技能水平，可以选择使用骨骼动画或逐帧动画制作人行走的动画。对于复杂的人物动作和更高效的制作流程，骨骼动画可能更适合。而对于更自由和精细的控制，逐帧动画可能更适合。

创意分享

利用骨骼动画创意设计两组运动员比赛奔跑的场景画面。将完成后的作品发布到学习平台供同学们交流与学习。

2.9　遮罩动画

2.9.1　遮罩动画——参照物

任务布置

研究机械运动时，人们事先选定的、假设不动的、作为基准的物体叫作参照物。假如在一辆行驶的列车中以车厢作为参照物，则会看到窗外的树木在移动。设计并呈现乘客以列车作为参照物看到的场景，如图 2-9-1 所示。

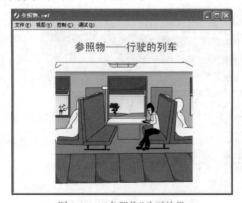

图 2-9-1　"参照物"动画效果

知识讲解

1. 图层的概念

在 Flash 中引入了"层"的概念,类似于 Photoshop 下的"图层",目的是使得在不同图层对动画的编辑修改互不影响,使用户更有效地组织动画系列的组件,将各种运动对象分离,防止它们之间相互作用。

当创建一个新的 Flash 文件时,时间轴窗口中只包含一层,可以加入很多层来组织对象,每层设置不同形式的动画。层数增加并不增加文件的体积,反而可以帮助更好地安排、组织文件中的各种素材。

2. 图层的类型

(1) 普通层。该层主要用于放置各种素材或进行基本的时间线动画设置,普通层为层属性的默认状态。

(2) 遮罩层。该层主要用于设置对象在场景中显示的区域,与下面的"被遮罩层"对应。该层可以设置出特殊效果的 Flash 动画。

(3) 引导层。该层主要用于设定对象在场景中的运动轨迹,与下面的"被引导层"对应。该层可以设置出各种固定路径运动的动画。

(4) 文件夹层。该层不能放置素材实体,只可以将下面的相关图层收集起来,文件可以自由展开和收起,方便用户对图层内容的分类管理。

3. 遮罩层

蒙版作为一个专业词汇,来源于印刷领域,是 Flash 软件中的一个附属选项。在 Flash 软件中,蒙版又叫遮罩,是制作复杂动画的一个重要手段。可以把遮罩看作一个带孔的画布,孔可以是任意形状,覆盖在具有丰富动画内容的图层上面,然后通过这个画布中的孔观看被覆盖的其他动画层的运动对象,这就是遮罩的原理,而这个孔就是我们所要绘制编辑的选择区。遮罩就是这样一个选择区域,我们绘制出的这个区域是画布中的孔的形状。也就是说,绘制了遮罩形状的地方会显示,没有绘制遮罩形状的地方会被隐藏。

遮罩动画至少要有两个图层才能实现:一个是需要显示其内容的普通图层;另一个是用于明确显示区域的遮罩层。遮罩层可以对任意多个一般动画层起作用,但遮罩层必须遮罩在一般动画层的上面,如图 2-9-2 所示。

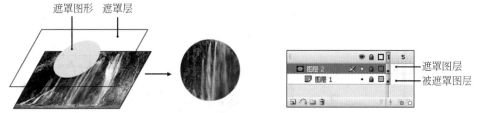

图 2-9-2 遮罩动画制作

4. 用遮罩层实现红旗飘飘效果

(1) 在图层 1 绘制一无边框红色矩形,将其上、下边进行变形,如图 2-9-3(a)所示。

(2) 复制并粘贴该对象,对粘贴的对象通过选择"修改"→"变形"→"垂直翻转"命令进行翻转,与原对象进行拼接,将 2 个对象进行组合,如图 2-9-3(b)所示。

(3) 将拼接好的对象再次复制并粘贴,拼接为一个长长的飘带形状,放在舞台左侧。

(a)

(b)

图 2-9-3　绘制变形矩形

在第 50 帧处插入关键帧,将飘带移至舞台右侧,在第 1 帧与第 50 帧之间创建传统补间。

(4)新建图层 2,在第 1 关键帧处绘制蓝色矩形,在第 50 帧处插入关键帧。

(5)在图层 2 上右击,从弹出的快捷菜单中选择"遮罩层"命令,图层 1 自动变为"被遮罩层"。测试影片,效果如图 2-9-4 所示。

图 2-9-4　红旗飘飘效果

创意设计

步骤 1:新建文件,创建"列车"图形元件和"风景"影片剪辑元件。

步骤 2:将"列车"元件拖动到图层 1 第 1 帧舞台上,将图层 1 重命名为"背景",在第 40 帧按 F5 键插入帧。

步骤 3:插入"图层 2",将"风景"影片剪辑元件拖动到"图层 2",上下相对于列车窗口的位置,元件右侧与舞台右侧对齐,将"图层 2"重命名为"移动",在第 40 帧按 F6 键插入关键帧,水平拖动元件左侧与舞台左侧对齐。创建"动作补间"动画。

步骤 4:插入"图层 3",相对于列车窗口位置画矩形框(矩形框不能填充为无色),如图 2-9-5 中黑色区域所示。将"图层 3"命名为"遮罩",将其属性设置为"遮罩"。

图 2-9-5　绘制遮罩范围

步骤5：测试影片。

创意拓展

1. 遮罩层运动，被遮罩层静止

当遮罩层运动，而被遮罩层静止时，可以创建各种有趣的视觉效果和场景。

（1）遮罩展开/收缩：通过在遮罩层上应用移动或缩放动画，使其从中心点或其他位置扩大或缩小。被遮罩层保持静止，只显示遮罩层所对应的区域，创建出展开或收缩的效果。

（2）遮罩追踪：将遮罩层沿着轨迹移动，例如沿着曲线路径或有规律的图形轨迹移动。被遮罩层保持静止，只显示位于遮罩层路径下的内容，创造出遮罩层跟随的效果。

（3）遮罩高亮：通过遮罩层的运动，可以在被遮罩层上创建出高亮效果。可以通过将遮罩层从不透明到透明的过渡，或者改变遮罩层的形状，使被遮罩层中某个区域呈现特殊的高亮显示效果。

（4）遮罩切换：通过让遮罩层从一个位置移到另一个位置，或者改变遮罩层的形状，实现被遮罩层的切换效果。这可用于创建页面切换、图像幻灯片或菜单切换等场景。

2. 遮罩层静止，被遮罩层运动

当遮罩层保持静止而被遮罩层进行运动时，也可以创建各种有趣的视觉效果和场景。

（1）滚动动画：将文字或图片放置在被遮罩层中，并以适当的速度和方向让其滚动。通过保持遮罩层静止，只显示一部分内容，可以实现类似于滚动条效果的动画，让内容逐渐展示出来。

（2）移入/移出效果：通过在被遮罩层上应用移动或缩放动画，例如从左侧或右侧移入、从顶部或底部移出，通过静止的遮罩层限制被遮罩层的可见范围，可以实现元素的流畅进入和退出效果。

（3）聚焦效果：将焦点放在某个元素上，让其运动，同时使用静止的遮罩层限制其可见范围，从而营造出聚焦效果。这可以突出显示特定的元素或者引导用户关注某些重要的信息。

（4）透视或3D效果：通过在被遮罩层上应用透视或3D变换效果，例如旋转、翻转或缩放，可以创建出立体感和深度感的动画效果。通过静止的遮罩层限制被遮罩层的可见内容，可以使得透视或3D效果更加突出。

3. 遮罩层运动，被遮罩层运动

当遮罩层和被遮罩层都运动时，可以创造出更加复杂和动态的效果。

（1）混合过渡效果：通过同时在遮罩层和被遮罩层上应用运动效果，可以创建出交错、淡入淡出或混合过渡效果。这样的效果可以使得遮罩层和被遮罩层在运动中互相融合，产生流畅的过渡效果。

（2）遮罩追踪：将遮罩层沿着特定路径移动，并让被遮罩层也按照相同的路径进行运动，这样可以实现两者之间的同步动画，为观众呈现出各种有趣的视觉效果，如跟随、盯着或追逐等。

（3）遮罩形状变化：通过同时改变遮罩层和被遮罩层的形状，可以实现形状的相互转换和变化效果。例如，一个遮罩层和被遮罩层形状开始相似，然后逐渐变形为不同的形状，从而改变被遮罩层的显示。

（4）运动交叉：在动画中，可以让遮罩层和被遮罩层沿着不同的运动路径移动，这样

可以创造出错位、错落或叠加的效果,使得遮罩层和被遮罩层之间的运动交叉产生更加丰富和有趣的动态效果。

创意分享

利用遮罩动画技术模拟实现一滴墨水滴到宣纸(国画)上逐渐晕开的水墨渲染效果。将完成后的作品发布到学习平台供同学们交流与学习。

2.9.2 遮罩动画——画轴展开

任务布置

制作一画轴展开效果,如图 2-9-6 所示。要求绘制出背景效果;使用遮罩层与普通层之间的关系制作同步左右画轴打开效果;使用遮罩层动画制作水波纹效果。

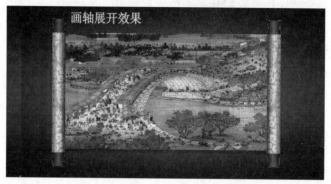

图 2-9-6　画轴展开效果

知识讲解

(1)遮罩动画实现非常灵活,2.9.1节的参照物示例中,遮罩层静止,被遮罩层对象在移动。也可以遮罩层在移动,被遮罩层静止;或者遮罩层、被遮罩层都移动;甚至允许一个遮罩层、多个被遮罩层实现一个遮罩效果。

(2)探照灯效果。

实现探照灯效果需要设置 3 个图层,第一层为黑暗中的对象,将图形转换为元件,拖入舞台第一层,设置其颜色属性,使图案变暗。

第二层为探照灯探照的对象,第三层为椭圆形的运动渐变动画。将第三层属性设置为遮罩,第二层变为被遮罩层。椭圆经过的地方在执行遮罩命令之前是挡住图层 2 中对象的,图层 3 与图层 2 在建立遮罩和被遮罩的关系后,图层 2 原来被遮挡的区域就变成了显示区域,椭圆移动到哪里,图层 2 被遮挡的区域就显示哪里,就形成了探照灯效果,如图 2-9-7 所示。

需要注意的是,制作探照灯效果时,图层 1 与图层 2 中的对象除颜色不同外,其他必须保持一致,这样才能利用遮罩技术制作出探照灯效果。

创意设计

步骤1:新建一个大小为 600px×300px,帧频为 30f/s 的空白文档,然后将默认的"图层1"更名为"背景",再制作一个如图 2-9-8 所示的背景。

步骤2:按 Ctrl+R 组合键导入素材"画册.jpg"和"画轴.png"文件。

图 2-9-7 探照灯效果

图 2-9-8 制作背景

步骤 3：将画轴转换为影片剪辑(名称为"轴")，然后将其所在的图层更名为"右轴"，并将其放置在图 2-9-9 所示位置。

步骤 4：新建一个"左轴"图层，然后将影片剪辑"轴"复制到该图层中。

步骤 5：选中"右轴"图层中的影片剪辑，然后执行"修改"→"变形"→"水平翻转"命令，将右轴翻转成对称状，如图 2-9-10 所示。

图 2-9-9 放置画轴

图 2-9-10 复制画轴

步骤 6：新建一个"画册"图层，然后将"画册"放置在该图层中，再将画轴和画册放置好，如图 2-9-11 所示。

步骤 7：在"画册"图层的上一层新建一个"遮罩"图层，然后使用"矩形工具"在"遮罩"图层上绘制一个矩形(该矩形的高度要超过画册的高度)，如图 2-9-12 所示。

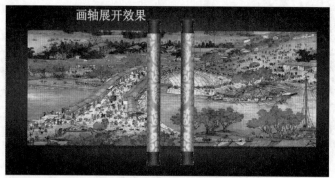

图 2-9-11 放置画轴和画册

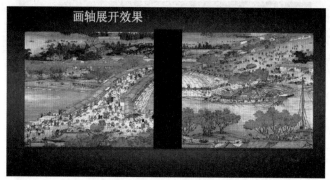

图 2-9-12 绘制遮罩层

步骤 8：将"遮罩"图层转换为遮罩层，遮住"画册"图层。

步骤 9：在"右轴""左轴""遮罩"图层的第 30 帧、49 帧、123 帧和 154 帧插入关键帧，然后在"遮罩"图层中创建补间形状。

步骤 10：创建两个画轴的补间动画，如图 2-9-13 所示。

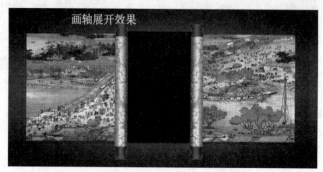

图 2-9-13 创建两个画轴的补间动画

步骤11：在"背景"图层上新建图层2、图层3,打散背景图层上的图形,用"选择工具"
拖曳一个矩形,如图2-9-14所示。

图 2-9-14　选择一个矩形

步骤12：将选中的矩形复制一份至图层2,并粘贴到当前位置。然后用"任意变形工
具"将这个矩形扩大,如图2-9-15所示。

图 2-9-15　复制矩形

步骤13：按Ctrl＋F8组合键,插入影片剪辑"水波"。在"水波"的编辑区绘制一个无
填充色的椭圆,设置笔触大小为1.5。在该图层的第50帧插入关键帧,并扩大椭圆的形
状,然后创建补间形状。

步骤14：在"水波"的编辑区中再新建4个图层。复制图层1的所有帧,然后粘贴到
其他4个图层中,如图2-9-16所示。

图 2-9-16　制作影片剪辑"水波"

步骤 15：返回主场景，单击图层 3 的第 1 帧，并将库中的"水波"元件拖入舞台下方，如图 2-9-17 所示。将图层 3 转换为遮罩层，遮住图层 2。

图 2-9-17　创建水波纹效果层

步骤 16：保存文件，按 Ctrl＋Enter 组合键发布动画。

创意拓展

1. 一个遮罩层，多个被遮罩层

通常，一个遮罩层可以包含多个被遮罩层。在动画制作中，遮罩层通常用于隐藏或显示某些元素，因此，可以将多个需要被遮罩的元素放置在同一个遮罩层下面，通过控制遮罩层的形状、透明度或运动轨迹，实现对这些元素的遮挡或显示效果。

例如，一个遮罩层可以遮挡一组文字和图片，使它们逐渐显示出来或消失。或者，一个遮罩层可以同时遮挡一个图片和一个视频，通过遮罩层的动画效果，使它们呈现出复杂的切换或过渡效果。

2. 每个被遮罩层只能使用一个遮罩层

在 Flash 或 Animate 中，一个被遮罩层通常只能有一个遮罩层。在动画制作中，被遮罩层是需要进行遮挡或显示效果的元素，而遮罩层则是控制遮挡或显示的层。

当一个遮罩层被应用在一个被遮罩层上时，遮罩层会根据其自身的形状、透明度或动画效果，决定被遮罩层上的哪些部分会被遮挡或显示出来。这样的设计可以实现一种遮罩的局部效果，使被遮罩层中的内容可以根据遮罩层的要求被遮挡或显示。

创意分享

利用遮罩动画技术模拟实现窗帘、门帘的卷帘效果。将完成后的作品发布到学习平台供同学们交流与学习。

2.9.3　遮罩动画——闪闪红星

任务布置

使用遮罩动画实现五角星光芒四射的效果，如图 2-9-18 所示。

图 2-9-18　"闪闪红星"效果

知识讲解

1. 二维动画中光效果的表现方法

在二维动画中,可以使用一些特定的技巧和效果表现光的效果。

光线的渐变:使用线性渐变或径向渐变工具,在光源周围创建一个光晕或光线的效果。通过渐变的明亮度和透明度变化,可以模拟光线的扩散和辐射效果。

闪烁效果:通过快速改变光源的亮度或透明度,创建光的闪烁效果,可以让光源的明暗度不断变化,增加动画的动感和变化。

折射效果:在物体表面或光线经过的介质中加入折射效果,可以模拟光线在透明物体中弯曲或改变方向的现象。通过改变物体或介质的形状、颜色或透明度,可以创造出不同类型的折射效果。

反射效果:光源照射到物体上时,可以通过在物体的表面上反射光线,模拟光的反射效果。根据物体的表面材质和光线的角度,调整反射光线的亮度和角度,可以使光线在表面上产生明亮的反射或镜面反射效果。

光线的移动和扩散:通过在动画中改变光源的位置、形状或强度,可以模拟光线的移动和扩散效果。可以使用缩放、移动或形状变化等技巧,使光线在场景中移动或扩散。

2. 用修改形状实现光的效果

光效果的原理是光的透射性和环境背景的映射。光的透射性通常用色彩的 Alpha(透明度)值表示,光源部分颜色的 Alpha 值为 100,光的末端(远方)颜色的 Alpha 值为 0,使光线逐步虚化射向远方。另外,在黑色背景下,光影效果可以更加突出、清晰和具有立体感,从而产生更好的视觉效果。以下是通过修改形状和改变填充颜色的 Alpha 值制作的光束的旋转效果,如图 2-9-19 所示。

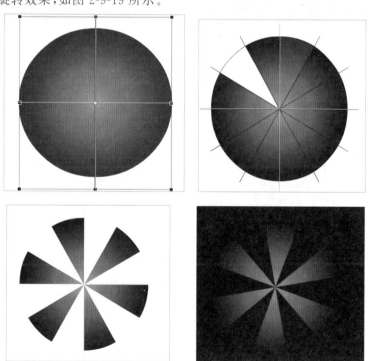

图 2-9-19 光束的旋转效果

3. 用遮罩实现光芒四射效果

光芒的形状不同于上面的光束制作。我们可以通过线条的遮挡实现光芒的效果。遮罩层制作一系列线条作为遮罩,在背景层上也制作线条,应用遮罩后,只有在遮罩层透明部分对应的区域才会显示出来,而在遮罩层不透明部分的区域则被隐藏,线条与线条的宽度决定了遮挡的区域大小,线条遮挡后就形成了光点的效果,多个有序光点组成光芒。遮罩层或被遮罩层线条的旋转,随即就出现了光芒转动的效果。注意,在 Flash 或 Animate 中,线条还必须转换为区域才真正具有遮挡效果,如图 2-9-20 所示。

图 2-9-20　用遮罩实现光芒四射效果

创意设计

1. 绘制五角星

(1)新建文件,选择"修改"→"文档"命令,将文档的"宽"和"高"都设置为 500px,背景颜色设置为黑色(♯000000)。

(2)新建图形元件,命名为"五角星",绘制一条白色竖直的直线并选中绘制的直线,在"变形"面板中选中"旋转"单选按钮,在后面的数值框中输入"36",单击"复制并应用变形"按钮,将竖线复制成不同角度的直线,如图 2-9-21 所示。

(3)利用直线工具将部分直线的顶点连接起来,如图 2-9-22 所示,删除多余线条。

(4)用颜料桶工具为五角星的 5 个区域填充红色,其他区域填充黄色,组合图形,如图 2-9-23 所示。

2. 制作光芒

步骤 1:新建文件,选择"修改"→"文档"命令,设置文件背景色为黑色(♯000000),宽度、高度均为 500px。

步骤 2:插入"图形"元件,将其命名为"线条",绘制一水平白色 3 像素宽的线条,将线条的中心控制点移到线条的左下端,如图 2-9-24 所示。

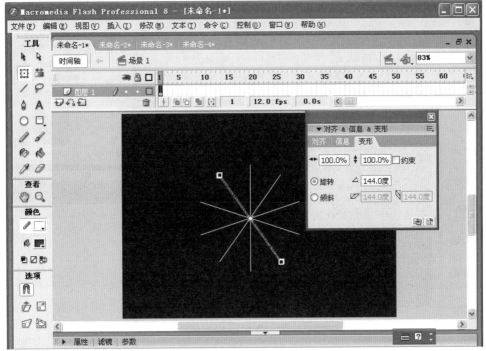

图 2-9-21 复制直线

图 2-9-22 连接直线

　　步骤 3：打开"变形"面板，单击"旋转"按钮，在后面的文本框中输入"10"，多次单击
"复制并应用变形"按钮，直到图形如图 2-9-25 所示。

图 2-9-23　为对象填色

图 2-9-24　绘制线条

步骤 4：选中所有线条，选择"修改"→"形状"命令，将"线条转换为填充"，然后组合线条。

图 2-9-25　复制线条

　　步骤 5：切换到"场景"，将"线条"元件拖动到舞台中央。

　　步骤 6：插入"图层 2"，再拖动"线条"元件到舞台，将其"水平翻转"。选中图层 1 和图层 2 中的所有元件，对其进行"垂直居中""水平居中"。

　　步骤 7：修改"图层 2"的属性，使其变为遮罩层，在第 60 帧按 F6 键插入关键帧，在"帧属性"面板中设置"补间"为动作，并设置图形顺时针旋转 3 次，如图 2-9-26 所示。

图 2-9-26　创建补间动画

步骤 8：在图层 1 第 60 帧按 F5 键插入帧。

步骤 9：插入图层 3，导入绘制的"五角星"图形元件，测试影片。

创意拓展

遮罩动画结合前面的补间动画，会产生意想不到的效果，在动画制作中的应用场景非常丰富。

（1）图片或视频切换效果：通过使用遮罩层动画，可以实现平滑的图片或视频之间的切换效果。比如，一个图片从左侧逐渐显示出来，或者一个视频从中心扩散开来。

（2）文字或图形的显示效果：通过遮罩层动画，可以使文字或图形以某种特定的方式逐渐显示出来。比如，文字从上到下逐行展示，或者图形从内部逐渐显现出来。

（3）过渡效果：遮罩层动画可以创建平滑的过渡效果，用于在不同的场景之间切换。比如，页面切换时，使用遮罩层动画可以产生翻页、淡出淡入等过渡效果。

（4）遮罩效果：遮罩层动画可以将某区域内的内容进行遮挡或高亮显示。比如，可以使用遮罩层动画实现对某个图片或文本的局部放大效果，或者使某个区域渐渐模糊或变黑。

创意分享

使用遮罩动画技术制作国庆庆典天空中各类烟花绽放的动画效果，将完成后的作品发布到学习平台供同学们交流与学习。

2.9.4 遮罩动画——高山流水

任务布置

为高山流水静态图添加流水的动态效果，使高山上的流水源源不断地往下流，效果如图 2-9-27 所示。

图 2-9-27　高山流水效果

知识讲解

1. 创建水流效果的方法

在 Flash 或 Animate 中通常有下列几种创建水流效果的方法。

（1）使用形状变形工具：通过绘制和变形形状表示水流的流动。可以使用锚点工具绘制自定义水流形状，然后使用形状变形工具调整形状的路径，并添加适当的运动效果。

（2）使用遮罩层：创建一个水流的底部图层，并在其上方创建一个遮罩图层。在遮罩图层中，通过绘制不同帧中的水流形状模拟流动效果。通过在底部图层下方放置背景，可以增加现实感。

（3）使用图层蒙版：类似于遮罩层，但是使用图层蒙版可以更灵活地控制水流的效果。创建一个用于表示水流形状的图层，并将其设为蒙版图层。通过在蒙版图层上绘制或添加适当的滤镜效果，可以使水流看起来更真实。

（4）使用逐帧动画：在每一帧中逐步绘制水流的形状，以模拟流动效果。这种方法可能比较烦琐，但可以实现更精细的细节。

2. 在遮罩层创建水流效果的原理

通过将水流的形状作为遮罩图层，然后在该图层上使用透明度隐藏或显示下方的底部图层来实现。

具体步骤如下。

（1）创建两个图层：底部图层和遮罩图层。底部图层可以是一个背景或者其他需要水流出现的图像。

（2）在遮罩图层上绘制水流的形状。可以使用线条工具、画刷工具等绘制帧-by-帧的水流外观，也可以使用形状工具创建自定义形状。

（3）将遮罩图层应用于底部图层。选择底部图层，在"属性"面板中找到"蒙版"选项，选择遮罩图层。

（4）调整水流效果。通过更改遮罩图层的位置、透明度或添加滤镜效果等调整和优化水流效果。

（5）随着时间的推移，在时间轴上移动遮罩图层，可以模拟水流的流动。遮罩图层的形状和透明度决定了底部图层的可见性，从而创造出流动的水流效果。

创意设计

步骤1：导入背景图片。启动 Flash，新建一个空白文档，舞台大小设置为 600px×500px。新建一个"背景"图层，单击右上角的"文件"→"导入"→"导入到库"，将背景放到舞台。然后打开"对齐"面板，选择相对于舞台水平居中，垂直中齐，使背景图片与舞台对齐，如图 2-9-28 所示。

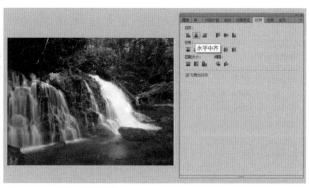

图 2-9-28　导入背景图片

步骤2：选出流水部分。添加图层2，将背景图层的第一帧复制到图层2的第一帧，

并将背景图层隐藏。打开图层 2,选择图片,按 Ctrl+B 组合键进行分离。然后用"套索工具"将流水部分选出,并删除其他部分,如图 2-9-29 所示。

图 2-9-29　选出流水部分

步骤 3:设置遮罩层。添加图层 3,右击图层 3,设置遮罩层,图层 2 为被遮罩层,如图 2-9-30 所示。

图 2-9-30　设置遮罩层

步骤 4:绘制遮罩层。用矩形工具在图层 3 画一个 550px×8px 的长方形,按 Ctrl+D 组合键复制 n 个长方形,行距为 5px。再按 Ctrl+G 组合键进行组合,将它转换为元件,命名为遮罩,最后将其旋转一定角度,如图 2-9-31 所示。

图 2-9-31　绘制遮罩层

步骤 5:在图层 3 的第 50 帧插入关键帧,用键盘的向下按钮移动遮罩,并右击图层

3，创建传统补间，最后分别在图层 2、背景层的第 50 帧插入关键帧，如图 2-9-32 所示。

图 2-9-32 绘制遮罩层

步骤 6：保存文件，按 Ctrl＋Enter 组合键发布动画。

创意拓展

流水效果的设计还可以从以下几方面进行优化。

（1）流水形状的设计：需要根据期望的流水效果绘制流水形状。可以使用光滑曲线、波浪线或连续的点线等，在遮罩层上创建流畅的流水形状。

（2）遮罩形状与内容匹配：确保流水形状与需要显示流水效果的内容相匹配，使得遮罩只在想显示流水的区域显示内容。

（3）动画效果：如果想实现流水的动态效果，还可以尝试对遮罩层应用动画效果，例如移动、缩放、旋转等，可以营造出不同的流水流动的感觉。

（4）配合其他效果：根据需求，还可以配合使用其他特效，如透明度变化、颜色渐变等，增强流水效果，并使其更加真实、生动。

创意分享

制作一网站标题动画，利用遮罩动画技术实现标题文字闪亮发光效果。将完成后的作品发布到学习平台供同学们交流与分享。

2.10 引导层动画

2.10.1 引导层动画——过山车

任务布置

制作一过山车效果动画，如图 2-10-1 所示。要求制作出背景；然后导出矢量车道素材，再将小车分离出来；利用创建传统补间功能为小车制作引导动画。

知识讲解

1. 引导层

在 Flash 中，除可以使对象沿直线运动外，还能使其沿某种特定的轨迹运动。这种使对象沿指定路径运动的动画可以通过添加运动引导层来实现，如图 2-10-2 所示。

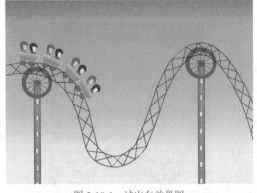

图 2-10-1　过山车效果图

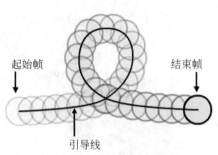

图 2-10-2　引导层动画效果

引导层是用于设计和限制对象运动路线的辅助图层。编辑路径动画时,至少要创建两个图层:一个是绘制运动对象的普通动画层;另一个是编辑运动路径的引导层。一个普通动画层只能对应一个引导层,而一个引导层可以对应多个普通动画层,就如同一条路可以有许多辆车走一样。当动画输出后,引导层是不显示的,如图 2-10-3 所示。

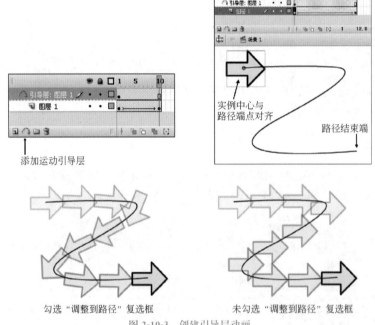

图 2-10-3　创建引导层动画

2. "调整到路径"选项

在引导层动画制作中,在动画图层关键帧属性中勾选"调整到路径"复选框,这个功能可以自动调整运动对象的指向,以实现动画对象沿着路径运动的同时自动转向,始终使对象的某个方向对准路径。"调整到路径"功能还可以配合缓动参数使用,以产生更真实的动画效果。

3. 导入、编辑外部图像

(1) 新建文件,选择"文件"→"导入"→"导入到库"命令,之后选择一个图片文件导

入。选择"窗口"→"库"命令可看到导入的文件。选中库中的文件将其拖动到舞台,使用任意变形工具缩小图片,调整图片位置以及旋转图片,如图 2-10-4 所示。

图 2-10-4 导入外部图像

(2) 导入的图片是矢量图,是一个整体,若要删除或修改导入图片的部分内容,可选择"修改"→"分离"命令使其变为点位图。分离后的图片可用橡皮擦工具擦除部分内容,若要去除图片纯色背景,常用套索工具下的魔术棒选项在图片背景上单击,按 Delete 键删除背景,如图 2-10-5 所示。

图 2-10-5 去除背景色

创意设计

步骤 1：新建一个空白文档，设置舞台尺寸为 550px×400px，帧频为 24f/s。

步骤 2：制作背景。使用"矩形工具"绘制一个没有边框的矩形，然后打开"颜色"面板，设置渐变色类型为"线性"，再设置第一个色标颜色为（红：247，绿：231，蓝：196），第二个色标颜色为（红：63，绿：234，蓝：252），第三个色标颜色为（红：0，绿：153，蓝：255），填充效果如图 2-10-6 所示。

图 2-10-6　制作背景

步骤 3：选择"文件"→"导入"→"导入到舞台"命令，然后在弹出的对话框中导入素材"车道.ai"文件，再将车道放置在图 2-10-7 所示位置，此时会自动出现一个图层"layer 1"。

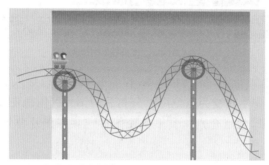

图 2-10-7　导入素材

步骤 4：选中小车，再按 F8 键将其转换为影片剪辑（名称为"过山车"），如图 2-10-8 所示。

图 2-10-8　制作"过山车"影片剪辑

步骤5：建立过山车运行轨迹。进入影片剪辑"过山车"的编辑区，新建一个"引导层"图层，在该图层上右击，并在弹出的快捷菜单中选择"添加传统运动引导层"命令，如图2-10-9所示。使用"钢笔工具"在引导层沿车道绘制引导线，如图2-10-10所示。

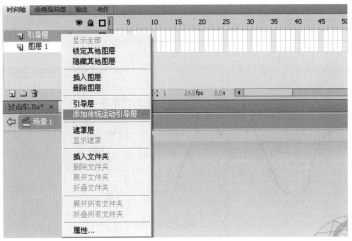

图2-10-9 添加传统运动引导层

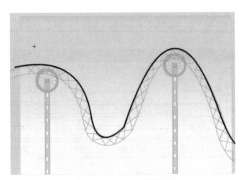

图2-10-10 绘制引导线

步骤6：将小车拖曳到引导线的起始处，然后使用"任意变形工具"调整小车的中心点(注册点)，再将中心点拖曳到小车的底部，这样才能保证小车正确地沿着引导线运动(为了让元件的中心点紧贴引导线，最好激活"工具箱"中的"贴紧至对象"按钮)。调整小车的角度，使小车与引导线的切线成90°。在两个图层的第100帧按F6键插入关键帧，然后将小车拖曳到引导线末端，再调整小车的角度，使注册点与引导线终点对齐，如图2-10-11所示。

图2-10-11 设置起点、终点

步骤7：选择"图层1"图层，然后在第1帧右击，在弹出的快捷菜单中选择"创建传统

补间"命令,创建第 1～100 帧的传统补间。

步骤 8:单击"时间轴"下的"绘图纸外观"按钮,查看动画效果,可以看到小车沿着引导线运动,如图 2-10-12 所示。

步骤 9:当小车处于下坡时,发现其角度并没有按引导线的角度运动,这时可在"属性"面板中勾选"调整到路径"复选框,这样小车就会沿着引导线自动调整角度,如图 2-10-13 所示。

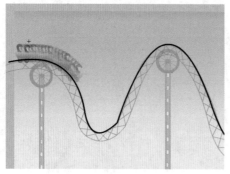

图 2-10-12　绘图纸外观效果

图 2-10-13　设置属性

步骤 10:新建 3 个图层,再将"图层 1"中的帧复制到这 3 个图层中(注意每个小车之间间隔 5 帧的距离),然后拖曳"时间轴"上的帧观察效果,如图 2-10-14 所示。

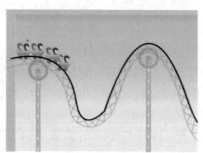

图 2-10-14　演示效果

步骤 11:保存文件,按 Ctrl+Enter 组合键发布动画。

创意拓展

(1)编辑运动对象时,为了不随意改变路径,通常将引导层锁定。在 Flash 软件中,如果普通动画层在引导层的上面,将不能产生沿运动路径运动的效果,图形元件也不能产生吸附作用。

(2)可以将一个或多个层链接到一个运动引导层,使一个或多个对象沿同一路径运

动的动画形式被称为"引导层动画"。这种动画可以使一个或多个元件完成曲线或不规则路径运动。

（3）制作"沿轨迹运动"的动画时,物体总是沿直线运动,引导层动画失败,原因在于首帧或尾帧物体的中心位置没有放在轨道(引导线)上。一个简单的办法是将屏幕大小设定为400%,或者更大,然后查看图形中间出现的圆圈是否对准了运动轨迹。

（4）引导层解决了 Flash 动画任意运动路径问题。特别应注意的问题是,注册点要两端对齐,这样才能实现最终的效果。该案例还可以尝试将过山车的运行轨迹设置为闭合圆弧形路径。

创意分享

使用引导层动画技术,创意设计一架飞机起飞、爬升和飞越高山、云层,下落的全过程动画。将完成后的作品发布到学习平台供同学们交流与学习。

2.10.2 引导层动画——地球转动

任务布置

制作地球围绕太阳转动动画,如图 2-10-15 所示。要求运用引导线模拟星球的运行动画;利用遮罩层的原理制作带有图案的地球。

图 2-10-15 完成效果

知识讲解

Flash 中不可避免需要导入位图作背景或前景对象,此时需注意处理技巧,否则会增加作品存储容量,导致运行速度变慢。

（1）在将位图导入 Flash 之前,应该先用位图编辑软件对准备导入的位图进行编辑,因为如果导入的位图比较大,即使在 Flash 中进行裁剪或缩放,使图片缩小,最终也不会缩小文件存储容量。

（2）改变 Flash 对位图的默认压缩比。在"库"面板中双击要压缩的位图,在弹出的"位图属性"对话框中取消对"使用文档默认品质"复选框的勾选,在"品质"文本框中输入数值,对位图进行压缩。还可以在"发布设置"对话框中通过改变"JPEG 品质",再次对位图进行压缩,此时的压缩针对当前影片中的所有位图。

（3）在 Flash 中将位图转换为矢量图。使用各种绘图工具，参照位图临摹出与位图完全相同的图形，这样做的优势不仅在于将位图转换为矢量图，还方便对图片进行任意分割，做成动态效果，常用于提取企业标志、绘制矢量人物等。

创意设计

步骤 1：新建一个 Flash 文件，设置舞台的尺寸为 550px×400px，然后将文件以"地球转动"为名并保存到指定的目录。

步骤 2：制作背景图层。选择"矩形工具"，设置笔触颜色为无，填充颜色为放射状的红色到黑色的渐变色。在舞台中绘制矩形，然后按 Ctrl＋K 组合键，在弹出的"对齐"面板中单击"相对于舞台""匹配高度与宽度""左对齐""顶对齐"，如图 2-10-16 所示。

图 2-10-16　设置对齐属性

步骤 3：新建影片剪辑元件，命名为"星体"。

步骤 4：在"星球"元件中新建图层 1，然后使用"椭圆工具"绘制一个没有边框的正圆，打开"颜色"面板，设置类型为"放射状"，再设置第一个色标颜色为"♯0467FB"，第二个色标颜色为"♯022064"，第三个色标颜色为"♯010C21"，填充效果如图 2-10-17 所示。

图 2-10-17　填充颜色

步骤 5：在"星体"元件里新建 3 个图层，分别命名为"遮罩""地图 1""地图 2"。

步骤 6：选择"地图 1"图层，然后按 Ctrl＋R 组合键，导入素材"地图.ai"。

步骤 7：在"地图 1"图层的第 30 帧插入关键帧，然后将地图拖曳到球体的左侧，再复制一份地图到"地图 2"图层的第 30 帧，最后将"地图 2"的位置拖曳到"地图 1"的后面，如图 2-10-18 所示。

步骤 8：将"地图 1"图层的第 1 帧复制到"地图 2"图层的第 60 帧，这样就能构成一个滚动循环，然后在"地图 1"图层的第 60 帧插入关键帧，再将地图向右拖曳出球体。

步骤 9：调整好地图位置后，创建传统补间，如图 2-10-19 所示。

步骤 10：为了让地图融入球体，在"属性"面板中将图层"地图 1""地图 2"的地图（影

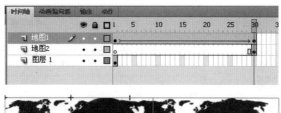

图 2-10-18　复制关键帧

图 2-10-19　创建传统补间

片剪辑)的每个关键帧的混合效果都设为"叠加",如图 2-10-20 所示。

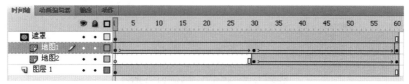

图 2-10-20　使用"叠加"样式

步骤 11:将"图层 1"中的球体复制到"遮罩"图层中,并设置其颜色为青色,然后在"遮罩"图层上右击,在弹出的快捷菜单中选择"遮罩层"命令,如图 2-10-21 所示。

步骤 12:使用"选择工具"将"地图 2"图层拖曳到"地图 1"图层的上一层,然后在"地图 2"图层上右击,在弹出的快捷菜单中选择"显示遮罩"命令。

步骤 13:返回到主场景,新建一个图层(图层 1),将库中的星球元件拖入场景。

步骤 14:新建一个图层(图层 2),用"椭圆工具"绘制一个有边框无填充色的椭圆,再用"橡皮擦工具"在这个椭圆上涂抹掉一个小缺口,如图 2-10-22 所示。

步骤 15:在图层 2 上右击,在弹出的快捷菜单中选择"引导层"命令。

步骤 16:选中星球,然后将其拖曳到引导线的起点(一定要将其中心与引导线的起点对齐)。

图 2-10-21　创建遮罩层

图 2-10-22　绘制引导线

步骤 17：在图层 1 的第 50 帧插入关键帧,然后将星球拖曳到引导线的结束点(一定要将其中心与引导线的结束点对齐),调整好地图位置后创建补间动画,如图 2-10-23 所示。

图 2-10-23　引导层的放置

图 2-10-24　恒星的位置

步骤 18：新建一个图层(图层 3),然后使用"椭圆工具"绘制一个没有边框的正圆,打开"颜色"面板,设置类型为"放射状",再设置第一个色标颜色为"♯DB0202",第二个色标颜色为"♯481804",填充效果如图 2-10-24 所示。

步骤 19：调整位置,在该图层的第 50 帧插入关键帧,创建传统补间,并在"属性"面板内为每个关键帧设置"旋转"为"顺时针","旋

转次数"为 1 次。

步骤 20：保存文件，按 Ctrl＋Enter 组合键发布动画。

创意拓展

（1）本案例利用遮罩层动画原理制作地球自转效果影片剪辑，有类似三维动画的效果。利用引导层动画制作地球围绕太阳转动效果，对于引导线为闭合曲线的情况，给出了技巧性的处理方法。

（2）本案例还可以在地球围绕太阳转动的效果上有所改进，制作近大远小的动画效果。该案例还可扩展为展示地球、月亮、太阳三者的运动规律，甚至扩展为展示太阳系八大行星的运动规律。

创意分享

使用遮罩动画和引导层动画技术，实现烧瓶中水沸腾的效果动画。烧瓶底部大小不同的气泡按照不同路径逐渐上移，最后移出瓶口。将完成后的作品发布到学习平台供同学们交流与学习。

第 3 章　动画编程

3.1　ActionScript 3.0 编程

3.1.1　按钮编程——声音的产生与传播

任务布置

制作声音的产生与传播课件,利用按钮实现单击响应播放声音,如图 3-1-1 所示。要求该小型课件具有交互性,能多次播放,讲述声音的产生原理;通过单击按钮听到相应乐器发出的声音。

图 3-1-1　声音的产生与传播效果

知识讲解

1. 按钮元件的创建

按钮元件有 4 个帧,对应不同状态。

第 1 帧(弹起):按钮的常规状态。

第 2 帧(指针经过):鼠标指针经过按钮时显示的状态。

第 3 帧(按下):鼠标按下去时显示的状态。

第 4 帧(单击):按钮的热区,也就是感应范围。

2. 声音同步属性的设置

Flash 中声音的使用类型有两种:流式声音和事件激发声音,如图 3-1-2 所示。

流式播放可以使声音独立于时间线,自由、连续播放,如给作品添加背景音乐,也可

图 3-1-2 声音同步属性的设置

以和动画同步。

事件激发播放允许将声音文件附着在按钮上,可以使按钮更易体现交互性。

"事件"选项会将声音和一个事件的发生过程全部同步起来。如果触发了播放声音的事件,它会自动播放直至结束,在这个过程中声音的停止不受动画本身的制约。例如,在 Flash 中制作了一个声音播放按钮,如果事件声音正在播放,再次单击,则第一个实例继续播放,另一个声音实例同时开始播放。

"开始"选项和"事件"选项一样,只是如果声音正在播放,就不会播放新的声音实例。"停止"选项可以使指定的声音静音。向影片第 1 帧导入声音,在第 50 帧处创建关键帧,选择要停止的声音,在"同步"下拉列表中选择"停止"选项,则声音播放到第 50 帧时停止播放。

"数据流"用于在因特网上同步播放声音。Flash 会协调动画与声音流,使动画与声音同步。如果 Flash 显示动画帧的速度不够快,Flash 会自动跳过一些帧。与事件声音不同的是,如果声音过长,而动画过短,声音流将随着动画的结束而停止播放。播放影片时,声音流是混合在一起播放的。

创意设计

步骤 1:新建一个 Flash 文件,设置舞台的尺寸为 550px×400px,然后将文件以"声音的产生"命名并保存到指定的目录。

步骤 2:输入文字"声音的产生与传播",文字颜色为"♯0030CE",大小为 40,字体任选。

步骤 3:选择"矩形工具"绘制一个大的蓝色矩形边框,笔触值为 2,并组合这个矩形框。再绘制一个小的紫色矩形边框,笔触值为 5,填充色为白色,并组合这个矩形框。在小矩形框上输入文字"观察与思考",如图 3-1-3 所示。

步骤 4:选择"插入"→"新建元件"命令,弹出如图 3-1-4 所示的"创建新元件"对话框,创建一个按钮元件"留声机"。

图 3-1-3 绘制边框

图 3-1-4 插入按钮元件

步骤 5:将素材全部导入库,进入按钮"留声机"的编辑区。

步骤 6:选择时间轴上的"弹起",拖曳库中留声机的图片至舞台。在时间轴上的"指

针经过"处插入关键帧,在图片下方输入文字"单击留声机播放声音"。在时间轴上的"按下"处插入关键帧,删除文字,拖曳库中留声机的声音至舞台,如图 3-1-5 所示。

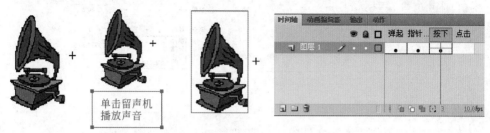

图 3-1-5　在"弹起""指针经过""按下"时的状态

步骤 7:返回到主场景,将库中的按钮"留声机"拖入舞台的大矩形框中,并调整大小和位置。

步骤 8:参照按钮"留声机"的制作方法,继续制作按钮"吉他"和"音叉"。将制作好的按钮拖入舞台的大矩形框中,并调整大小和位置。

步骤 9:选择"窗口"→"公用库-按钮"命令,在弹出的窗口中选择文件夹 Playback 内的按钮,如图 3-1-6 所示。

图 3-1-6　插入按钮 1

步骤 10:右击刚才插入的按钮,在弹出的快捷菜单中选择"动作"命令。在"动作"面板中输入以下代码:

```
on(press){
    gotoAndPlay(2);
}
```

步骤 11:右击"图层 1"的第 1 帧,在弹出的快捷菜单中选择"动作"命令。在"动作"面板中输入代码:

```
stop();
```

步骤12：选择"图层1"，并在第2帧处插入空白关键帧。接着输入文字"声音是怎样产生的？"，文字颜色为"♯0099CC"，大小为50，字体任选。再用"直线工具"绘制一条墨绿的直线，笔触值为3，如图3-1-7所示。

步骤13：选择"插入"→"新建元件"命令，在弹出的对话框中创建一个透明按钮元件。

步骤14：进入该按钮的编辑区，在图层的"弹起""指针经过"处插入空白关键帧，在"按下"处绘制一个矩形，填充色任意。返回到场景，将刚刚创建的按钮拖曳到直线上方，如图3-1-8所示。

图3-1-7　插入文字和线条

图3-1-8　插入按钮

步骤15：右击刚才插入的按钮，在弹出的快捷菜单中选择"动作"命令。在"动作"面板中输入以下代码：

```
on(press){
    gotoAndPlay(3);
}
```

步骤16：右击图层1的第2帧，在弹出的快捷菜单中选择"动作"命令。在"动作"面板中输入以下代码：

```
stop();
```

步骤17：在第3帧处插入关键帧，删除按钮，并在直线的上方插入文字"空气的震动"，设置文字颜色为"♯DB2D02"，大小为35，字体任选。

步骤18：选择"窗口"→"公用库"→"按钮"命令，在弹出的窗口中选择文件夹Playback内的按钮，如图3-1-9所示。

步骤19：右击刚才插入的按钮，在弹出的快捷菜单中选择"动作"命令。在"动作"面板中输入以下代码：

```
on(press){
    gotoAndPlay(1);
}
```

步骤20：调整按钮和文字的位置，如图3-1-10所示。

步骤21：右击图层1的第3帧，在弹出的菜单中选择"动作"命令。在"动作"面板中输入以下代码：

```
stop();
```

步骤22：保存文件，按Ctrl+Enter组合键测试影片。

图 3-1-9　插入按钮 2

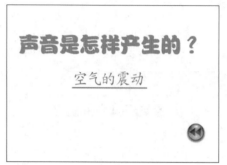

图 3-1-10　调整按钮和文字的位置

创意拓展

1. 提取声音的某个部分

在时间轴上插入声音后,在声音的"属性"对话框中单击"效果"后的"编辑"按钮,打开"编辑封套"对话框,选择自定义效果。需要声音的某个部分时,音量控制点的位置如图 3-1-11 所示,"几"字形中间的区域就是需要播放的部分。开始播放音乐时,音量控制点

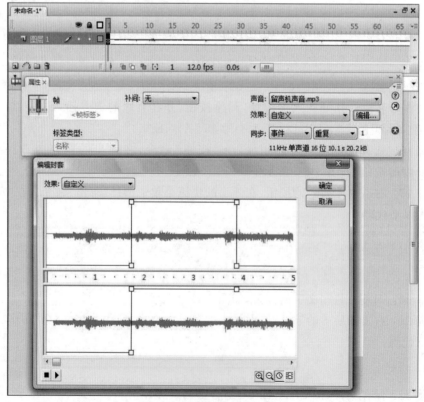

图 3-1-11　提取声音的某个部分

一直处于最低的位置,表示没有声音;到指定区域后,音量控制点垂直进入最高的位置,表示此时的声音为最高的音量。音量控制线在两个音量控制点之间是垂直的。

2. 声音的淡入淡出效果

打开"编辑封套"对话框,选择"自定义"效果,设置音量控制线,如图 3-1-12 所示。音量控制线在两个音量控制点之间呈"/""\"倾斜,淡入淡出的快慢取决于音量控制线的角度,角度越大,淡入淡出的时间越长;角度越小,淡入淡出的时间越短。当角度为 90°时,则没有淡入淡出效果。

图 3-1-12 声音的淡入淡出

3. 实现代码

Animate 不支持 ActionScript 2.0 脚本编程,如需实现案例的以上功能,需要使用 ActionScript 3.0 脚本编程。具体方法是:单击"下一页"按钮的实例并命名为 bt1,为该按钮添加侦听器,侦听鼠标单击事件的发声,然后执行对应的自定义函数,代码如下:

```
bt1.addEventListener(MouseEvent.CLICK, fl_fun);
function fl fun(event:MouseEvent):void
{
    gotoAndPlay(2);
}
```

创意分享

使用 ActionScript 3.0 交互技术,创意设计老年手机按键拨号动画。建议有按键动

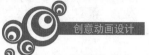

作和按键声音。将完成后的作品发布到学习平台供同学们交流与学习。

3.1.2　按钮编程——场景切换

任务布置

制作一个动画演示系统,将前面学习过的典型动画案例集结在一个文件,放在不同场景中。通过菜单选项进行场景切换,选择不同的菜单项,执行不同的动画场景,每个动画场景结束后返回主菜单,重新选择菜单项。多场景动画菜单如图 3-1-13 所示。

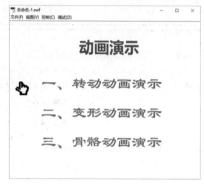

图 3-1-13　多场景动画菜单

知识讲解

(1) 场景面板的使用。Flash 中,一个文件里可以包括多个场景,一个场景可以包含一个舞台,一个舞台可以包含多个关键帧,所有场景共用一个库。新建 Flash 文件默认只有“场景 1”,根据作品需要可以创建多个场景,便于规划作品内容,也便于分场景调试作品。选择“窗口”→“其他面板”→“场景”命令(或者按 Shift＋F2 组合键)打开“场景”面板,如图 3-1-14 所示。面板的左下角有 3 个按钮,分别是添加场景、复制场景、删除场景,可添加新的场景、复制场景以及删除选中的场景。在场景名称上双击,可重命名该场景,拖动场景可上下调整场景顺序。一般情况下,本场景会按照“场景”面板中的排序执行,如果遇到 ActionScript 脚本控制语句,则可能改变场景的执行顺序。

(2) 制作透明按钮。有一类按钮,其形状相同,大小、位置、内容不同,可以制作为一个透明的通用按钮,它具备按钮的一般属性,而且简单、实用。下面制作适用于菜单选择的透明按钮。

首先,创建影片剪辑元件,绘制一矩形,宽度、高度与菜单选项的宽度、高度相同。

其次,创建按钮元件,将上面制作的影片剪辑元件拖入按钮元件第 1 帧,选中矩形元件,修改其属性,选择“色彩效果”→“样式”→Alpha,设置 Alpha 属性值为 0%,使其完全透明。

最后,返回场景,制作菜单,将按钮元件拖动到舞台中的每个菜单项,测试影片,在按钮覆盖区域鼠标指针变为形状,如图 3-1-16 所示。

创意设计

步骤 1:新建 ActionScript 2.0 类型文件,参照图 3-1-15 所示内容输入菜单选项。打开“场景”面板,将“场景 1”重命名为“菜单”,另外新建 3 个场景,命名为“转动动画”“变形动画”“骨骼动画”,分别在这 3 个场景中创建不同的动画演示片段。

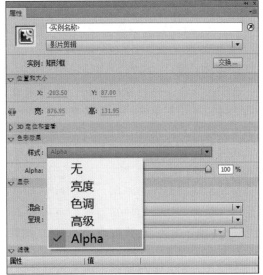

图 3-1-14 "场景"面板

图 3-1-15 设置元件的 Alpha 属性

图 3-1-16 透明按钮的应用

步骤 2：返回"菜单"场景，新建矩形透明按钮，将按钮拖动到舞台中的 3 个菜单选项上。在第一帧输入控制语句：

```
stop();
```

使文件执行停止在第 1 帧，等待用户选择菜单项。在第一个按钮上右击，打开动作面板，输入：

```
on(release){
    gotoAndPlay("转动动画",1);
}
```

步骤 3：进入"转动动画"场景，在动画的最后一帧输入控制语句：

```
gotoAndPlay("菜单",1);,
```

使动画结束后返回"菜单"场景。

步骤 4：返回"菜单"场景，测试影片，影片可以在"菜单"场景和"转动动画"场景之间

进行切换。

步骤 5：按照以上步骤实现"变形动画"场景、"骨骼动画"场景与"菜单"场景的切换。

创意拓展

1. 透明按钮

透明按钮是一种特殊的按钮。将按钮设置为透明后，它不会再显示任何视觉元素，但仍然可以被用户单击。透明按钮在游戏中常用于创建互动元素，如菜单按钮、交互式地图中的物体或角色等，通过使用透明按钮，可以轻松实现用户与场景间的交互。透明按钮在网页中常用于各种菜单、网页广告、动画中，在浏览器中可以随时单击相关区域，进入相关网页。

透明按钮通常在需要用户交互但又希望保持设计简洁或者不妨碍底层内容的场景下使用。这种按钮让用户知道它们可以被点击，但其由于透明性，不会过于突出或干扰视觉体验，如界面菜单、弹窗或浮动窗口、图片或产品展示等。

2. 多场景动画

多场景动画技术的使用可以为提升作品制作质量和效率助力。

在故事叙述中，多场景动画可用于讲述连续的故事情节。通过在不同的场景中展示相应的动画效果，可以吸引观众的注意力并传达你想表达的故事。

在游戏开发与游戏设计中，多场景动画非常重要。每个游戏关卡或场景都可以被设计成独立的场景动画，使玩家在游戏过程中体验不同的环境和挑战。

在广告制作中，多场景动画也很常见。通过跳转不同的场景，可以展示产品或服务在不同情境下的使用场景，吸引潜在客户的兴趣，传递产品或品牌信息。

在教育和培训中，多场景动画可用于教育和培训领域，比如创建交互式教学动画和模拟场景。它可以更好地呈现复杂概念和流程，帮助学生或员工理解和记忆知识。

在视觉艺术创作中，多场景动画也可以被视为一种艺术形式，可用于短片、艺术展览或视觉转场效果等创作。

3. Animate 软件中不支持 ActionScript 2.0 脚本功能，要实现场景跳转，需使用 ActionScript 3.0 事件侦听功能。参考代码如下：

```
bt1.addEventListener(MouseEvent.CLICK,fun_1);
function fun_1(event:MouseEvent): void
gotoAndPlay(1,"平动动画");
```

创意分享

在 Animate 中使用 ActionScript 3.0 实现菜单设计，实现 3 个以上案例交互展示。将完成后的作品发布到学习平台供同学们交流与学习。

3.2 ActionScript 3.0 基础编程

3.2.1 鼠标事件——媒体播放器

任务布置

设计一个媒体播放器，控制影片的播放、暂停和停止，效果如图 3-2-1 所示。

图 3-2-1　媒体播放器

知识讲解

1. ActionScript 概述

ActionScript 是针对 Flash Player 运行环境的脚本编程语言，它使 Flash 应用程序实现了交互性、数据处理以及其他许多功能。

ActionScript 包括两部分：核心语言和 Flash Player API。核心语言用于定义编程语言的结构，如声明、表示、条件、循环和类型。Flash Player API 是提供给 ActionScript 语言使用的一组类和函数，用于使用 Flash Player 的功能。通过这些类和函数，开发人员可以使用 ActionScript 3.0 代码访问 Flash Player 运行时的许多功能。Flash Player API 是对核心语言的一个非常重要的补充。ActionScript 代码通常被 Flash 提供的编译器编译成"字节码"格式，字节码嵌入在.swf 文件中，由运行时环境 Flash Player 执行（由 Flash Player 内置的 ActionScript 虚拟机执行）。Flash Player 由两部分组成：ActionScript 虚拟机（AVM）和渲染引擎。要显示的内容先由 AVM 创建显示对象，再由渲染引擎将其显示在屏幕上。Flash Player 的运行平台结构如图 3-2-2 所示。

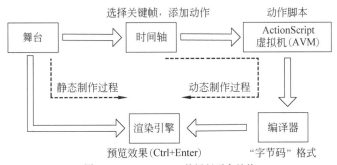

图 3-2-2　**Flash Player** 的运行平台结构

2. 数据类型

Flash 中包括两种数据类型，即原始数据类型和引用数据类型。原始数据类型包括

字符串、数字和布尔值,都有一个常数值,因此可以包含它们所代表的元素的实际值;引用数据类型是指影片剪辑和对象,值可能更改,因此它们包含对该元素实际值的引用。

3. 处理对象

ActionScript 3.0 是一种面向对象编程(OOP)的语言,面向对象的编程仅是一种编程方法,它与使用对象组织程序中的代码的方法并没有差别。

1)属性

属性是对象的基本特性,如影片剪辑元件的位置、大小和透明度等。它表示某个对象中绑定在一起的若干数据块的一个。

2)方法

方法是指可以由对象执行的操作。如果在 Flash 中使用时间轴上的几个关键帧和基本动画制作了一个影片剪辑元件,则可以播放或停止该影片剪辑,或者指示它将播放头移动到特定的帧。

3)事件

事件是确定执行哪些指令以及何时执行的机制。事实上,事件是指所发生的、ActionScript 能识别并可响应的事情。许多事件与用户交互动作有关,如用户单击按钮或按下键盘上的键等操作。

4)创建对象实例

在 ActionScript 中使用对象之前,必须确保该对象存在。创建对象的一个步骤就是声明变量。但仅声明变量,只表示在计算机内创建了一个空位置,所以需要为变量赋一个实际的值,这样整个过程就称为对象的"实例化"。除了在 ActionScript 中声明变量时赋值外,用户也可以在"属性"面板中为对象指定对象实例名。

4. ActionScript 3.0 的使用

在 ActionScript 3.0 环境下,按钮或影片剪辑不可以被直接添加代码,用户只能将代码输入在时间轴上,或者将代码输入在外部类文件(ActionScript 文件)中。

- 在时间轴上输入代码:在 Flash CS6 中,用户可以在时间轴上的任何一帧中添加代码,包括主时间轴和影片剪辑的时间轴中的任何帧。输入时间轴的代码将在播放头进入该帧时被执行。
- 在外部 ActionScript 文件中添加代码:当用户需要创建较大的应用程序或者包括重要的代码时,就可以创建单独的外部 ActionScript 类文件并在其中组织代码,如图 3-2-3 所示。

5. ActionScript 3.0 中的事件和事件处理

ActionScript 3.0 中的事件指由鼠标、键盘、文本输入、加载数据、远程连接及与.swf文件进行的交互操作。事件用事件对象表示,事件对象是 Event(事件)类或 Event 类子类的实例。

事件侦听器是用户编写的用于响应事件的函数或方法,并添加到事件目标/显示对象列表。事件侦听器的创建格式:

事件目标.addEventListener(事件对象的事件名称,事件侦听函数);

事件侦听器的删除格式:

事件目标.removeEventListener(事件对象的事件名称,事件侦听函数);

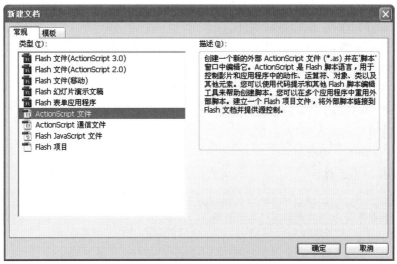

图 3-2-3　在外部 ActionScript 文件中添加代码

事件侦听器的格式说明如下。

（1）事件侦听函数：响应事件要执行的动作或方法。

（2）事件对象：事件对象指定的类名称。

（3）事件目标：被侦听的对象名称。

（4）事件对象的事件名称：事件常量。

事件侦听函数的格式如下。

```
function 事件侦听函数(事件对象:事件类型):void {
    //为响应事件而执行的动作
}
```

6. 鼠标事件处理方法

鼠标事件是指与鼠标操作有关的事件，如单击事件、双击事件、鼠标按下事件、鼠标滑出事件等。

MouseEvent 类定义了以下 10 种鼠标事件。

CLICK：鼠标单击事件。

DOUBLE_CLICK：鼠标双击事件。

MOUSE_DOWN：鼠标按下事件。

MOUSE_MOVE：鼠标移动事件。

MOUSE_OUT：鼠标移出事件。

MOUSE_OVER：鼠标移过事件。

MOUSE_UP：鼠标释放事件。

MOUSE_WHEEL：鼠标滚轮滚动事件。

ROLL_OUT：滑入事件。

ROLL_OVER：滑出事件。

（1）鼠标单击事件：

```
btn.addEventListener(MouseEvent.CLICK,functionbtn);
//鼠标单击事件,btn 为按钮元件实例名称
function functionbtn(event:MouseEvent):void//事件处理方法
{
this.play();//执行代码
}
```

（2）鼠标双击事件：

```
btn.addEventListener(MouseEvent. DOUBLE_CLICK ,functionbtn);
//鼠标双击事件,btn 为按钮元件实例名称
function functionbtn(event:MouseEvent):void//事件处理方法
{
This.play();//执行代码
}
```

（3）鼠标移动事件：

```
Ball_mc.addEventListener(MouseEvent.MOUSE_DOWN ,mouseDownListener);
Ball_mc.addEventListener(MouseEvent.MOUSE_UP ,mouseUpListener);
//鼠标拖动事件需要加入两个事件侦听,Ball_mc 为影片剪辑元件实例名称
functionmouseDownListener (event:MouseEvent):void
{
Ball_mc.startDrag();//可以拖动
}
functionmouseUpListener (event:MouseEvent):void
{
Ball_mc.stopDrag();//停止拖动
}
```

创意设计

步骤1：新建文件，导入外部视频 movie.flv,选择在.swf 文件中嵌入视频并在时间轴上播放的视频部署方式，符号类型选影片剪辑。

步骤2：新建背景图层，绘制矩形框，设置背景颜色为白色—橙色放射性填充。

步骤3：新建影片图层，拖动视频影片剪辑放置在舞台适当位置，影片剪辑实例命名为 movie。

步骤4：新建按钮图层，在公共按钮库中选择播放、暂停和停止3个按钮，分别命名为 playBt、pauseBt 和 stopBt。

步骤 5：添加代码。

```
playBt.addEventListener(MouseEvent.CLICK,playFun);
stopBt.addEventListener(MouseEvent.CLICK,stopFun);
pauseBt.addEventListener(MouseEvent.CLICK,pauseFun);
function playFun(event:MouseEvent):void{
    movie.play();
    }
function pauseFun(event:MouseEvent):void{
    movie.stop();
    }
function stopFun(event:MouseEvent):void{
    movie.gotoAndStop(1);
    }
```

创意拓展

1. 扩展媒体播放器的按钮功能

如增加上 1 帧、下 1 帧按钮。

跳转到上 1 帧的控制语句为

```
prevFrame();
```

跳转到下 1 帧的控制语句为

```
nextFrame();
```

2. 控制音乐播放

如果要制作音乐播放器，该如何控制声音文件的播放和暂停呢？将声音文件"远方的寂寞.mp3"导入库。创建影片剪辑，放置音效。在场景中将影片剪辑拖入舞台，命名为 mc；创建按钮，给按钮命名，添加侦听器侦听是否有按钮按下。

控制音乐播放的语句为

```
mc.play();
```

控制音乐暂停的语句为

```
mc.stop();
```

创意分享

使用 ActionScript 3.0 交互技术，创意设计实现媒体播放器，能加载多个外部视频文件并实现播放控制。将完成后的作品发布到学习平台供同学们交流与学习。

3.2.2 键盘事件——走迷宫

任务布置

利用键盘上的方向键完成舞台对象控制，实现走迷宫游戏如图 3-2-4 所示。

知识讲解

（1）在 ActionScript 3.0 中，使用 KeyboardEvent 类处理键盘操作事件，有以下两种类型事件。

KeyboardEvent.KEY_DOWN：按下键盘。

图 3-2-4　走迷宫效果图

KeyboardEvent.KEY_UP：释放键盘。

（2）键盘事件处理。首先需要添加侦听器侦听键盘事件的发生，然后需要判断哪一个键被"按下"或"弹起"，代码如下。

```
stage.addEventListener(KeyboardEvent.KEY_DOWN, xKeyDown);
stage.addEventListener(KeyboardEvent.KEY_UP, xKeyUp);

function xKeyDown(event:KeyboardEvent):void{
kb.text ="按下 "+event.keyCode;
};

function xKeyUp(event:KeyboardEvent):void{
kb.text ="弹起 "+event.keyCode;
};
```

（3）按键状态的确认。

```
var space_flag:Boolean =false;
stage.addEventListener(KeyboardEvent.KEY_DOWN,xKeyDown);
stage.addEventListener(KeyboardEvent.KEY_UP,xKeyUp);
stage.addEventListener(Event.ENTER_FRAME,xEnterFrame);

function xKeyDown(evt:KeyboardEvent):void{
if(evt.keyCode ==Keyboard.SPACE){
space_flag =true;
}
}

function xKeyUp(evt:KeyboardEvent):void{
if(evt.keyCode ==Keyboard.SPACE){
space_flag =false;
}
}

function xEnterFrame(evt:Event):void{
if(space_flag){
mc.gotoAndStop(2);
}else{
mc.gotoAndStop(1);
}
}
```

（4）键盘的 KeyCode 表示。舞台上有一五角星形状的影片剪辑元件，实例名称为 star，用上、下、左、右方向键控制其在舞台上移动，代码如下。

```
stage.addEventListener(KeyboardEvent.KEY_DOWN, f1);
function f1(e:KeyboardEvent):void
{
    if(e.keyCode==37)
      {star.x-=10;
        if(star.x<0) star.x=0;}
    if(e.keyCode==39)
      {star.x+=10;
       if(star.x>550) star.x=550;
       }
    if(e.keyCode==38)
      {star.y-=10;
       if(star.y<0) star.y=0;
       }
    if(e.keyCode==40)
      {star.y+=10;
       if(star.y>400) star.y=400;
       }
}
```

键盘的 KeyCode 一览表见表 3-2-1。

表 3-2-1　键盘的 KeyCode 一览表

\multicolumn{2}{c}{大键盘的 KeyCode}				小键盘的 KeyCode		F1～F15 键 KeyCode		其他键的 KeyCode			
键	KeyCode	键	KeyCode	键	KeyCode	键	KeyCode	键	KeyCode	键	KeyCode
0	48	I	73	0	96	F1	112	BackSpace	8	Insert	45
1	49	J	74	1	97	F2	113	Tab	9	Delete	46
2	50	K	75	2	98	F3	114	Clear	12	Help	47
3	51	L	76	3	99	F4	115	Enter	13	NumLock	144
4	52	M	77	4	100	F5	116	Shift	16	: *	186
5	53	N	78	5	101	F6	117	Ctrl	17	; +	187
6	54	O	79	6	102	F7	118	Alt	18	— =	189
7	55	P	80	7	103	F8	119	CapsLock	20	/ ?	191
8	56	Q	81	8	104	F9	120	Esc	27	@ `	192
9	57	R	82	9	105	F10	121	Space	32	[{	219
A	65	S	83	*	106	F11	122	PageUp	33	/ \|	220
B	66	T	84	+	107	F12	123	PageDown	34] }	221
C	67	U	85	Enter	108	F13	124	End	35	" '	222
D	68	V	86	—	109	F14	125	Home	36		
E	69	W	87	.	110	F15	126	←（左）	37		
F	70	X	88	/	111			↑（上）	38		

<div align="right">续表</div>

| 大键盘的 KeyCode | | | | 小键盘的 KeyCode | | F1～F15 键 KeyCode | | 其他键的 KeyCode | | | |
键	KeyCode	键	KeyCode	键	KeyCode	键	KeyCode	键	KeyCode	键	KeyCode
G	71	Y	89					→ (右)	39		
H	72	Z	90					↓ (下)	40		

（5）键盘的定数表示。用键盘箭头移动指定的元件实例 star_1，希望每次按键时元件实例移动的像素数为 5，代码如下。

```
//定义变量,记录按键状态
var upPressed:Boolean =false;
var downPressed:Boolean =false;
var leftPressed:Boolean =false;
var rightPressed:Boolean =false;
star_1.addEventListener(Event.ENTER_FRAME, fl_MoveInDirectionOfKey_2);
stage.addEventListener(KeyboardEvent.KEY_DOWN, fl_SetKeyPressed_2);
stage.addEventListener(KeyboardEvent.KEY_UP, fl_UnsetKeyPressed_2);

function fl_MoveInDirectionOfKey_2(event:Event)
{
    if (upPressed)
    {
        star_1.y -=5;
    }
    if (downPressed)
    {
        star_1.y +=5;
    }
    if (leftPressed)
    {
        star_1.x -=5;
    }
    if (rightPressed)
    {
        star_1.x +=5;
    }
}

function fl_SetKeyPressed_2(event:KeyboardEvent):void
{
    switch (event.keyCode)
    {
        case Keyboard.UP:
        {
            upPressed =true;
            break;
        }
```

```
        case Keyboard.DOWN:
        {
            downPressed = true;
            break;
        }
        case Keyboard.LEFT:
        {
            leftPressed = true;
            break;
        }
        case Keyboard.RIGHT:
        {
            rightPressed = true;
            break;
        }
    }
}

function fl_UnsetKeyPressed_2(event:KeyboardEvent):void
{
    switch (event.keyCode)
    {
        case Keyboard.UP:
        {
            upPressed = false;
            break;
        }
        case Keyboard.DOWN:
        {
            downPressed = false;
            break;
        }
        case Keyboard.LEFT:
        {
            leftPressed = false;
            break;
        }
        case Keyboard.RIGHT:
        {
            rightPressed = false;
            break;
        }
    }
}
```

KeyCode 定数一览表见表 3-2-2。

表 3-2-2 KeyCode 定数一览表

键	定数	键	定数	键	定数
BackSpace	Keyboard.BACKSPACE	F11	Keyboard.F11	NUMPAD 9	Keyboard.NUMPAD_9
CapsLock	Keyboard.CAPS_LOCK	F12	Keyboard.F12	NUMPAD+	Keyboard.NUMPAD_ADD
Control	Keyboard.CONTROL	F13	Keyboard.F13	NUMPAD .	Keyboard.NUMPAD_DECIMAL
Delete	Keyboard.DELETE	F14	Keyboard.F14	NUMPAD /	Keyboard.NUMPAD_DIVIDE
End	Keyboard.END	F15	Keyboard.F15	NUMPAD Enter	Keyboard.NUMPAD_ENTER
Enter	Keyboard.ENTER	Home	Keyboard.HOME	NUMPAD *	Keyboard.NUMPAD_MULTIPLY
Escape	Keyboard.ESCAPE	Insert	Keyboard.INSERT	NUMPAD -	Keyboard.NUMPAD_SUBTRACT
F1	Keyboard.F1	NUMPAD 0	Keyboard.NUMPAD_0	Page Up	Keyboard.PAGE_UP
F2	Keyboard.F2	NUMPAD 1	Keyboard.NUMPAD_1	Page Down	Keyboard.PAGE_DOWN
F3	Keyboard.F3	NUMPAD 2	Keyboard.NUMPAD_2	Arrow Up	Keyboard.UP
F4	Keyboard.F4	NUMPAD 3	Keyboard.NUMPAD_3	Arrow Down	Keyboard.DOWN
F5	Keyboard.F5	NUMPAD 4	Keyboard.NUMPAD_4	Arrow Left	Keyboard.LEFT
F6	Keyboard.F6	NUMPAD 5	Keyboard.NUMPAD_5	Arrow Right	Keyboard.RIGHT
F7	Keyboard.F7	NUMPAD 6	Keyboard.NUMPAD_6	Shift	Keyboard.SHIFT
F8	Keyboard.F8	NUMPAD 7	Keyboard.NUMPAD_7	Space	Keyboard.SPACE
F9	Keyboard.F9	NUMPAD 8	Keyboard.NUMPAD_8	Tab	Keyboard.TAB
F10	Keyboard.F10				

创意设计

步骤 1：新建.fla 文件，修改文件大小为 1200px×800px，背景为白色。导入迷宫背景图片到舞台。

步骤 2：新建影片剪辑元件，导入瓢虫图片。将该影片剪辑拖动到舞台，修改其大小与迷宫道路相匹配，实例名称命名为 piaochong。

步骤 3：在时间轴第 1 帧关键帧处右击，打开"动作"面板，输入以下代码：

```
var upPressed:Boolean =false;//记录键盘状态
var downPressed:Boolean =false; //记录键盘状态
var leftPressed:Boolean =false; //记录键盘状态
var rightPressed:Boolean =false; //记录键盘状态
piaochong.addEventListener(Event.ENTER_FRAME, fl_MoveInDirectionOfKey_2);
//侦听 piaochong 事件
```

```
stage.addEventListener(KeyboardEvent.KEY_DOWN, fl_SetKeyPressed_2);
//侦听舞台键盘事件
stage.addEventListener(KeyboardEvent.KEY_UP, fl_UnsetKeyPressed_2);
//侦听舞台键盘事件
function fl_MoveInDirectionOfKey_2(event:Event)
{
if (upPressed)
{
piaochong.rotation=-180; //修改 piaochong 朝向向上
piaochong.y -=5; //  piaochong 向上移动 5 个像素的位置
}
if (downPressed)
{ piaochong.rotation=0; //修改 piaochong 朝向向下
piaochong.y +=5;//piaochong 向下移动 5 个像素的位置
}
if (leftPressed)
{
piaochong.rotation=90; //修改 piaochong 朝向向左
piaochong.x -=5;//piaochong 向左移动 5 个像素的位置
}
if (rightPressed)
{ piaochong.rotation=-90; //修改 piaochong 朝向向右
piaochong.x +=5;//piaochong 向右移动 5 个像素的位置
}
}
function fl_SetKeyPressed_2(event:KeyboardEvent):void
{
switch (event.keyCode)
{
case Keyboard.UP:
{
upPressed =true;//记录向上的方向键按下状态
break;
}
case Keyboard.DOWN:
{
downPressed =true; //记录向下的方向键按下状态
break;
}
case Keyboard.LEFT:
{
leftPressed =true; //记录向左的方向键按下状态
break;
}
case Keyboard.RIGHT:
{
rightPressed =true; //记录向右的方向键按下状态
break;
}
}
```

```
}
function fl_UnsetKeyPressed_2(event:KeyboardEvent):void
{
switch (event.keyCode)
{
case Keyboard.UP:
{
upPressed = false; //记录向上的方向键弹起状态
break;
}
case Keyboard.DOWN:
{
downPressed = false; //记录向下的方向键弹起状态
break;
}
case Keyboard.LEFT:
{
leftPressed = false; //记录向左的方向键弹起状态
break;
}
case Keyboard.RIGHT:
{
rightPressed = false; //记录向右的方向键弹起状态
break;
}
}
}
```

创意拓展

走迷宫游戏还可以考虑得更加完善一些。

（1）可设置迷宫路线边界，使行走对象到达边界即停止。

这个问题有两种解决方式：一是边界检测；二是碰撞检测。对于规则边界，可以预先确定 x 与 y 值的最大值和最小值，达到这个值以后可以不改变 x 或 y 的值。对于不规则边界，建议使用碰撞检测技术。下面介绍 DisplayObject 类里的两个碰撞检测常用方法：hitTestObject()方法和 hitTestPoint()方法。

hitTestObject(obj):boolean 方法：判断两个对象（影片）是否碰撞。调用这个函数作为影片的方法，将另一个对象（影片）作为参数传入。这个方法最简单，但是精确度不高。在下面的例题程序中可以清楚地观察到，碰撞是以圆形外面的矩形轮廓为检测边界的。

以下代码创建 3 个 Shape 对象，并显示调用 hitTestObject() 方法的结果（见图 3-2-5）。

```
import flash.display.Shape;
var circle1:Shape = new Shape();
circle1.graphics.beginFill(0x0000FF);
circle1.graphics.drawCircle(40, 40, 40);
addChild(circle1);

var circle2:Shape = new Shape();
```

```
circle2.graphics.beginFill(0x00FF00);
circle2.graphics.drawCircle(40, 40, 40);
circle2.x =50;
addChild(circle2);

var circle3:Shape =new Shape();
circle3.graphics.beginFill(0xFF0000);
circle3.graphics.drawCircle(40, 40, 40);
circle3.x =100;
circle3.y =67;
addChild(circle3);

trace(circle1.hitTestObject(circle2)); // true,发生碰撞
trace(circle1.hitTestObject(circle3)); // false,未发生碰撞
trace(circle2.hitTestObject(circle3)); // true,发生碰撞
```

图 3-2-5　hitTestObject()方法演示

　　hitTestPoint(x:number,y:number,shapeFlag:boolean):boolean;判断某个点与显示对象是否发生碰撞,x 和 y 参数指定舞台坐标空间中的点,而不是包含显示对象的显示对象容器中的点(除非显示对象容器是舞台),它里面有 3 个参数(要测试的此对象的 x 坐标,要测试的此对象的 y 坐标,以及一个布尔值,true 为要测试对象的实际像素,false 为要测试边框的实际像素)。

　　(2) 可设定游戏必须在规定时间内走完,一旦超时,游戏自动结束,若游戏提前结束,则可加分。

创意分享

　　使用 ActionScript 3.0 交互技术,创意设计一个简单的射击游戏,随机发射飞碟,通过键盘按键控制角色移位位置和射击。将完成后的作品发布到学习平台供同学们交流与学习。

3.2.3　帧循环事件——鼠标跟随

任务布置

　　设计一个小蜜蜂动画,利用帧循环事件进行定时,控制鼠标移动改变小蜜蜂的方向

和位置,完成小蜜蜂在花园中采蜜的任务,如图 3-2-6 所示。

<p align="center">图 3-2-6　鼠标跟随案例效果</p>

知识讲解

1. 帧循环事件

帧循环事件能控制代码随帧频播放。ENTER_FRAME 事件不需侦听时,要移除侦听,否则消耗资源。

```
事件目标.addEventListener(Event.ENTER_FRAME, 事件侦听函数);
事件目标.removeEventListener(Event.ENTER_FRAME,事件侦听函数)。
```

2. 获取当前鼠标位置

(1) 获取舞台全局的位置。

```
stage.mouseX
stage.mouseY
```

(2) 获取在指定对象上的鼠标位置。

```
mc.mouseX
mc.mouseY
```

3. 影片剪辑常用方法、属性

(1) x：Number,指示 DisplayObject 实例相对于父级 DisplayObjectContainer 本地坐标的 x 坐标。

(2) y：Number,指示 DisplayObject 实例相对于父级 DisplayObjectContainer 本地坐标的 y 坐标。

(3) width：Number,指示显示对象的宽度,以像素为单位。

(4) height：Number,指示显示对象的高度,以像素为单位。

(5) mouseX：Number,[read-only] 指示鼠标位置的 x 坐标,以像素为单位。

(6) mouseY：Number,[read-only] 指示鼠标位置的 y 坐标,以像素为单位。

(7) scaleX：Number,指示从注册点开始应用的对象的水平缩放比例(百分比)。

(8) scaleY：Number,指示从对象注册点开始应用的对象的垂直缩放比例(百分比)。

(9) alpha：Number,指示指定对象的 Alpha 透明度值。

(10) name：String,指示 DisplayObject 的实例名称。

(11) filters：Array，包含当前与显示对象关联的每个滤镜对象的索引数组。

(12) mask：DisplayObject，调用显示对象被指定的 mask 对象遮罩。

(13) stage：Stage，[read-only] 显示对象的舞台。

(14) visible：Boolean，显示对象是否可见。

创意设计

步骤 1：创建 ActionScript 3.0 类的 Flash 文件，文件大小为 1500px×450px，导入油菜花背景图案。

步骤 2：创建影片剪辑，命名为"翅膀"，创建小蜜蜂翅膀上下扇动的逐帧动画效果。创建影片剪辑，命名为"小蜜蜂"，绘制小蜜蜂头部、身体，拖入动画翅膀，构建小蜜蜂飞舞的动画效果。注意：将小蜜蜂各部分进行组合，并相对于舞台进行水平、垂直居中设置。

步骤 3：拖动"小蜜蜂"影片剪辑到舞台，在"属性"面板中修改其示例名称为 mc。通过获取系统鼠标的位置更新小蜜蜂的位置。

```
yuan.addEventListener(Event.ENTER_FRAME,f1);
function f1(event:Event):void {
mc.x=mouseX
mc.y=mouseY;
}
```

步骤 4：改变鼠标跟随的方向。

```
enemy_mc.addEventListener(Event.ENTER_FRAME, do_stuff);
function do_stuff(event:Event):void {
mc.addEventListener(Event.ENTER_FRAME, do_stuff);
function do_stuff(event:Event):void {
if ((mouseX-mc.x)>0){//鼠标向左移动,小蜜蜂水平翻转
    mc.rotationY=-180; }
if ((mouseX-mc.x)<=0){ //鼠标向右移动,小蜜蜂水平翻转
    mc.rotationY=0; }
mc.y=mouseY;
mc.x=mouseX;
}
```

创意拓展

(1) 上述例子中还可以不出现系统鼠标，直接以动画对象替代系统鼠标功能。

```
Mouse.hide();//隐藏系统鼠标
follow_mc.mouseEnabled=false;//将影片剪辑设置为不响应鼠标事件,以达到正常单击
操作
```

(2) 改变鼠标跟随的上下方向。

```
mc.rotation x=0;
```

或

```
mc.rotation x=-180;
```

创意分享

使用 ActionScript 3.0 交互技术，创意设计放大镜效果动画。将完成后的作品发布到学习平台供同学们交流与学习。

3.2.4 Time 事件——雪花飘飘

圣诞节快到了,制作动态圣诞卡,场景为大雪纷飞,圣诞老人乘雪橇来送礼物。使用 Time 类定时器实现雪花飘飘效果(见图 3-2-7)。

图 3-2-7　雪花飘飘效果一

1. Timer 类实现定时器用法

Timer 类属 TimerEvent 事件类,其建立的时间间隔受帧频和计算机内存大小的影响,导致运算不准确。flash.util.Timer 类允许通过添加时间事件或延时来调用方法。通过 Timer 构造器创建实例对象,传递一个毫秒数字作为构造参数,也作为间隔时间,Timer 类的构造函数有两个参数,第 1 个是以毫秒为单位的间隔数字,第 2 个是重复调用的次数。

下面的例子实例化一个 Timer 对象,每间隔 1 秒发出事件信号:

```
var timer:Timer =new Timer(1000);
```

一旦创建了 Timer 实例,下一步必须添加一个事件监听器来处理发出的事件,Timer 对象发出一个 flash.event.TimerEvent 事件,它是根据设置的间隔时间或延时时间定时发出的。

下面的代码定义了一个事件监听,调用 onTimer()方法作为处理函数:

```
timer.addEventListener(TimerEvent.TIMER, onTimer);
function onTimer(event:TimerEvent):void
{
    trace("on timer");
}
```

Timer 对象不会自动开始,必须调用 start()方法启动:

```
timer.start();
```

默认情况下,只有调用 stop()方法才会停下来,不过另一种方法是传递给构造器第二个参数作为运行次数,默认值为 0(即无限次),下面的例子设定定时器运行 5 次:

```
var timer:Timer = new Timer(1000, 5);
```

下面的代码设定定时器延时 5 秒执行 deferredMethod()方法:

```
var timer:Timer = new Timer(5000, 1);
timer.addEventListener(TimerEvent.TIMER, deferredMethod);
timer.start();
```

2. 随机函数 Random 类用法

Random 函数在 ActionScript 3.0 中非常有用,可以生成基本的随机数,创建随机的移动,以及随机的颜色和其他更多的作用。

基本的 Random 函数如下:

```
Math.random();
```

可以产生 0~1 的任意小数,例如 0.0105901374530933 或 0.872525005541986,有几个其他的函数可用来改变产生的数字,从而可以更好地在影片中使用。

```
Math.round();//采用四舍五入方式取得最接近的整数
Math.ceil();//向上取得一个最接近的整数
Math.floor();//向下取得一个最接近的整数
```

结合这些函数,可以写成如下形式:

```
Math.round(Math.random());
```

这个表达式可以生成一个 0.0~1.0 的数,然后四舍五入取得一个整数。这样生成的数字就是 0 或 1。这个表达式可用在各有 50%的可能的情况下,例如抛硬币,或者 true/false 指令。

```
Math.round(Math.random() * 10); //* 10 是将你所生成的小数乘以 10,然后四舍五入取得
                               //一个整数
Math.ceil(Math.random() * 10); //创建一个 1~10 的随机数
Math.round(Math.random() * 15)+5; //创建一个 5~20 的随机数
```

也就是说,如果要创建一个从 x 到 y 的随机数,可以写成如下形式:

```
Math.round(Math.random() * (y-x))+x;
//x 和 y 可以是任何数值,即使是负数,也一样
```

创意设计

步骤 1:新建 ActionScript 3.0 类 Flash 文件,选中图层第 1 帧,选择"文件"→"导入"→"导入到舞台"命令,之后选择一张雪景图片导入舞台,调整位置,同时将图层 1 更名为"背景"。

步骤 2:新建影片剪辑,命名为"雪花",在该元件中绘制一片雪花。再新建影片剪辑元件,命名为 xh_mc,修改其高级属性,勾选"为 ActionScript 导出""在第 1 帧中导出"复选框,如图 3-2-8 所示。单击"确定"按钮,关闭"元件属性"对话框。在该元件中导入"雪

花"元件,利用引导层动画建立雪花沿曲线飘落的效果,如图 3-2-9 所示。

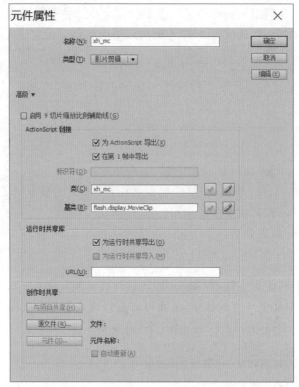

图 3-2-8 设置 xh_mc 元件属性

图 3-2-9 xh_mc 元件引导层动画设置

步骤 3:新建一个图层 AS,选中第 1 帧,打开"动作"面板,添加下列代码:

```
var sj:Timer=new Timer(Math.random() * 30+100,1000);
//声明一个时间变量,类型为 Timer,随机设置时间间隔和控制雪花数量
sj.addEventListener(TimerEvent.TIMER ,sjcd);
//用 sj 侦听时间事件
function sjcd(event:TimerEvent) {
//声明一个 sjcd 函数
var xh:xh_mc=new xh_mc();
//先声明一个对象 xh,类型为 xh_mc,等于一种新类型 xh_mc
addChild(xh);
//把新声明的 xh 对象显示到舞台上
xh.x=Math.random() * 550;
//雪花 x 坐标在 550 舞台上随机出现
xh.y=Math.random() * 200;
//雪花 y 坐标控制在舞台上的 0~200 处随机出现
xh.alpha=Math.random() * 1+0.2;
//雪花的随机透明度
xh.scaleX=Math.random() * 0.5+0.5;
//随机控制雪花在 x 的宽度
xh.scaleY=Math.random() * 0.5+0.5;
//随机控制雪花在 y 的宽度
}
sj.start();//时间开始;
```

创意拓展

1. Timer 类使用场景

Timer 类是一种在编程中常用的计时工具,它可用来创建定时器和延迟执行代码的功能。以下是几个使用 Timer 类的常见场景。

游戏开发:在游戏中,Timer 类可用于创建各种计时器相关功能,如倒计时、敌人生成频率控制、道具刷新时间等。通过设置一个特定的时间间隔,在每次计时器触发时执行相应的代码,实现游戏中的事件调度和动态效果。

用户界面交互:当需要为用户提供暂停、等待或持续触发的操作时,Timer 类非常有用。例如,用户单击按钮后,在一定时间后自动隐藏提示信息,或者在一段时间内持续更新滚动条的位置。

数据轮询:当需要轮询外部数据源或服务时,Timer 类可用作定时刷新数据的机制。通过定期执行代码检查数据变化,并及时更新 UI 或调整应用程序的状态。

媒体播放器:在音乐、视频播放器等媒体应用程序中,可以使用 Timer 类定时更新播放进度条、实现自动播放下一曲目等功能。

动画和视觉效果:当需要按特定时间间隔更新帧或执行动画转换时,Timer 类可用来触发演示帧的切换、控制动画的速度,或实现其他相关的视觉效果。

2. 设计一个倒计时器

(1)创建一个新的图层,用于放置倒计时器和音乐。在舞台或时间轴中选择一个适当的位置放置倒计时器的显示文本。

(2)在舞台或时间轴中选择一个适当的位置放置一个按钮或其他交互元素,用来启动倒计时器。

（3）选择倒计时器按钮图层，在"属性"面板中为按钮添加交互行为，使其在点击时触发倒计时器开始计时。

（4）在舞台或时间轴中选择倒计时器的文本图层，在"属性"面板中找到"实例名称"并为其指定一个唯一的名称，例如"countdownText"。

在场景上方的"动作"面板中添加代码，以创建计时器和处理计时器事件。以下是一个示例的 ActionScript 3.0 代码：

```
var countdownTimer:Timer =new Timer(1000, 10);
// 设置倒计时总时间为 10 秒,每秒触发一次
countdownTimer.addEventListener(TimerEvent.TIMER, onTimerTick);
// 注册计时器事件监听器
countdownTimer.addEventListener(TimerEvent.TIMER_COMPLETE, onTimerComplete);
// 计时器监听器
function onTimerTick(event:TimerEvent):void {
    var remainingTime:int =countdownTimer.repeatCount -countdownTimer.
currentCount; // 计算剩余时间
    countdownText.text =remainingTime.toString(); // 更新倒计时的文本显示
}
function onTimerComplete(event:TimerEvent):void {
    // 播放音乐的代码
}
// 在按钮的交互行为中调用以下代码来启动倒计时器
countdownTimer.start();
```

创意分享

使用 ActionScript 3.0 的 Time 事件技术，创意设计一个倒计时器。计时器每 10 秒响铃 1 次，共响铃 10 次。将完成后的作品发布到学习平台供同学们交流与学习。

3.2.5 数组应用——雪花飘飘

任务布置

圣诞节快到了，制作动态圣诞卡，场景为大雪纷飞，圣诞老人乘雪橇来送礼物。通过 ENTER_FREAME 监听完成定时器功能，使用数组、循环、滤镜等技术手段实现雪花自动飘落，如图 3-2-10 所示。

图 3-2-10　雪花飘飘效果二

知识讲解

1. Array 类数组定义与使用

使用 Array 类可以访问和操作数组。Array 索引从零开始,数组中的第一个元素为 [0],第二个元素为 [1],以此类推。要创建 Array 对象,可以使用 new Array() 构造函数。Array() 还可以作为函数调用。此外,还可以使用数组访问（[]）运算符初始化数组或访问数组元素。

```
var arr:Array=new Array()//用 new 关键字创建 Array 类的对象
var brr:Array=[]; //用数组访问符创建 Array 类的对象
```

可以在数组元素中存储各种各样的数据类型,包括数字、字符串、对象,甚至其他数组。

（1）公共属性：length

数组的长度,指定数组中元素的个数。

（2）构造函数：Array()

创建包含指定元素的数组：

```
var arr:Array=new Array("a","b","c",1,2,3)
```

创建指定长度的数组：

```
var arr:Array=new Array(5)
```

（3）concat()方法

将参数中指定的元素与数组中的元素连接,并创建新的数组。此方法将返回一个新数组。

例子：

```
var arr:Array=[1,2,3]
var brr:Array=arr.concat("a");
var crr:Array=["a","b","c"]
brr=arr.concat(crr)
```

（4）join()：String

将数组中的元素转换为字符串、在元素间插入指定的分隔符、连接这些元素然后返回结果字符串。嵌套数组总是以逗号（,）分隔,而不使用传递给 join() 方法的分隔符分隔。此方法将返回一个字符串（String）。

参数

```
sep:* (default =  NaN) //在返回字符串中分隔数组元素的字符或字符串。如果省略此参
                       //数,则使用逗号作为默认分隔符。
```

例子

```
var arr:Array =[1,2,3,4,5,6,7,8];
var str:String =arr.join("\n");
trace(str);
```

（5）map()

对数组中的每一项执行函数并构造一个新数组,其中包含与原始数组中每一项的函

数结果相对应的项。此函数将返回一个新数组。

参数

```
callback:Function //要对数组中的每一项运行的函数
thisObject: * (default =null) //用作函数的 this 的对象
```

例子

```
var arr:Array =[1,2,3,4,5,6,7,8];
function callback(item: *,index:int,arr:Array):String
{
    return item +"a"+index
}
var brr:Array=arr.map(callback);
trace(brr)
```

（6）pop()

删除数组中最后一个元素，并返回该元素的值。返回值的类型为该元素的类型。

例子

```
var arr:Array =[1,2,3,4,5,6,7,8];
var a:Object=arr.pop();
trace(a)
```

（7）push();

将一个或多个元素添加到数组的结尾，并返回该数组的新长度。参数：

```
args——要追加到数组中的一个或多个值。
```

例子

```
var arr:Array =[1,2,3,4,5,6,7,8];
var index:int=arr.push("a")
trace(index);
trace(arr);
```

（8）sort()

function sort(... args):Array 对数组中的元素进行排序。Flash 根据 Unicode 值排序。默认情况下，Array.sort() 按下面列表中的说明进行排序。

排序区分大小写（Z 优先于 a）。

按升序排序（a 优先于 b）。

例 1：

```
var vegetables:Array =new Array("spinach",
        "green pepper",
        "cilantro",
        "onion",
        "avocado");
trace(vegetables); //排序前
vegetables.sort();
trace(vegetables); //排序后
```

2. 滤镜使用

ActionScript 3.0 中提供的滤镜都位于 flash.filters 包中，这些滤镜既可用于在 Flash 中创作的显示对象，也可用于位图对象。使用滤镜可以应用丰富的视觉效果来显示对象，实现模糊、斜角、发光和投影等效果。常用的滤镜类有以下 5 种。

1) 投影效果

在 ActionScript 3.0 中，可使用 DropShadowFilter 类向显示对象添加投影效果。其用法格式如下所示。

```
DropShadowFilter(distance,angle,color,alpha,blurX,blurY,strength,quality,
inner,knockout,hideObject)
```

参数说明如下。

distance：表示阴影的偏移距离，以像素为单位，默认值为 4。

angle：表示阴影的倾斜角度，用 0～360 的浮点数表示，默认值为 4.5。

color：表示阴影颜色，采用十六进制格式 0xRRGGBB，默认值为 0x000000，即黑色。

alpha：表示阴影颜色的 Alpha 透明度值。有效值为 0～1，默认值为 1。

blurX：水平模糊偏移量，有效值为 0～255 的浮点数，默认值为 4。

blurY：垂直模糊偏移量，有效值为 0～255.0 的浮点数，默认值为 4。

strength：印记或跨页的强度。该值越高，压印的颜色越深，而且阴影与背景之间的对比度也越强，有效值为 0～255，默认值为 1。

quality：滤镜的品质。也可以使用 BitmapFilterQuality 常数：BitmapFilterQuality.LOW、BitmapFilterQuality.MEDIUM 和 BitmapFilterQuality.HIGH。

inner：表示阴影是否为内侧阴影。值 true 指定内侧阴影；值 false 指定外侧阴影。

knockout：表示是否应用挖空效果（true），若应用，则将有效地使对象的填色变为透明，并显示文档的背景颜色。

hideObject：表示是否隐藏对象本身。如果值为 true，则表示没有绘制对象本身，只有阴影是可见的。

2) 发光效果

在 ActionScript 3.0 中，在显示对象上应用 GlowFilter 类可实现加亮效果，能使显示对象看起来像被下方的灯光照亮，可创造出一种柔和发光效果。其构造函数用法格式如下所示。

```
GlowFilter(color,alpha,blurX,blurY,strength,quality,inner,knockout)
```

参数说明如下。

color：光晕颜色，采用十六进制格式 0xRRGGBB，默认值为 0xFF0000。

alpha：颜色的 Alpha 透明度值，有效值为 0～1，默认值为 1。

blurX：水平模糊偏移量，有效值为 0～255 的浮点数。以 2 的乘方值进行优化，呈现速度比其他值更快，默认值为 6。

blurY：垂直模糊偏移量，有效值为 0～255 的浮点数。以 2 的乘方值进行优化，呈现速度比其他值更快，默认值为 6。

strength：印记或跨页的强度。该值越高，压印的颜色越深，而且发光与背景之间的

对比度也越强,有效值为 0～255,默认值为 2。

quality:滤镜的品质。可使用 BitmapFilterQuality 常数:BitmapFilterQuality.LOW、BitmapFilterQuality.MEDIUM、BitmapFilterQuality.HIGH。

inner:指定发光是否为内侧发光。值 true 指定发光是内侧发光;值 false 指定发光是外侧发光(对象外缘周围的发光)。

knockout:指定对象是否具有挖空效果。值为 true 将使对象的填充变为透明,并显示文档的背景颜色。

3)浮雕效果

在 ActionScript 3.0 中,可以使用 GradientBevelFilter 类实现对显示对象或 BitmapData 对象应用增强的斜角,以产生类似浮雕的效果。也可以在斜角上使用渐变颜色改善斜角的空间深度,使边缘产生一种更逼真的三维外观效果。其构造函数用法格式如下所示。

```
GradientBevelFilter (distance, angle, colors, alphas, ratios, blurX, blurY,
strength,quality,type,knockout)
```

参数说明如下。

distance:偏移距离,有效值为 0～8,默认值为 4。

angle:偏移角度,以度为单位,有效值为 0°～360°,默认值为 45°。

colors:渐变中使用的 RGB 十六进制颜色值数组。

alphas:colors 数组中对应颜色的 Alpha 透明度值的数组。数组中每个元素的有效值为 0～1。

ratios:颜色分布比例的数组;有效值为 0～255。

blurX:水平模糊量。有效值为 0～255。如果模糊量小于或等于 1,则表明原始图像是按原样复制的,默认值为 4。采用 2 的乘方值进行优化,呈现速度比其他值快。

blurY:垂直模糊量。有效值为 0～255。如果模糊量小于或等于 1,则表明原始图像是按原样复制的,默认值为 4。采用 2 的乘方值进行优化,呈现速度比其他值快。

strength:印记或跨页的强度。该值越高,压印的颜色越深,而且斜角与背景之间的对比度越强,有效值为 0～255。值为 0 表示未应用滤镜。

quality:滤镜的品质。可以使用 BitmapFilterQuality 常数:BitmapFilterQuality.LOW、BitmapFilterQuality.MEDIUM 和 BitmapFilterQuality.HIGH。

type:斜角效果的放置。可能的值为 BitmapFilterType 常数:BitmapFilterType.OUTER 表示对象外缘上的斜角;BitmapFilterType.INNER 表示对象内缘上的斜角;BitmapFilterType.FULL 表示对象顶部的斜角。

knockout:Boolean:指定是否应用挖空效果。值为 true 将使对象的填充变为透明,并显示文档的背景颜色。

4)渐变发光效果

在 ActionScript 3.0 中,使用 GradientGlowFilter 类可实现对显示对象或 BitmapData 对象应用增强的发光效果。此方法还可以很好地控制发光颜色,从而产生一种更逼真的发光效果。此外,渐变发光滤镜还可以实现在对象的内侧、外侧或上侧边缘应用渐变发光,其构造函数用法格式如下所示。

```
GradientGlowFilter (distance, angle, colors, alphas, ratios, blurX, blurY,
strength,quality,type,knockout)
```

参数说明如下。

distance：光晕偏移距离，默认值为 4。

angle：偏移角度，以度为单位，有效值为 0°～360°，默认值为 45°。

colors：渐变中使用的 RGB 十六进制颜色值数组。

alphas：colors 数组中对应颜色的 Alpha 透明度值的数组。数组中每个元素的有效值为 0～1。

ratios：颜色分布比例的数组，有效值为 0～255。

blurX：水平模糊量，有效值为 0～255。如果模糊量小于或等于 1，则表明原始图像是按原样复制的，默认值为 4。采用 2 的乘方值进行优化，呈现速度比其他值快。

blurY：垂直模糊量，有效值为 0～255。如果模糊量小于或等于 1，则表明原始图像是按原样复制的，默认值为 4。采用 2 的乘方值进行优化，呈现速度比其他值快。

strength：印记或跨页的强度。该值越高，压印的颜色越深，而且斜角与背景之间的对比度越强，有效值为 0～255。值为 0 表示未应用滤镜。

quality：滤镜的品质。可以使用 BitmapFilterQuality 常数：BitmapFilterQuality. LOW、BitmapFilterQuality.MEDIUM 和 BitmapFilterQuality.HIGH。

type：斜角效果的放置。可能的值为 BitmapFilterType 常数：BitmapFilterType. OUTER 表示对象外缘上的斜角；BitmapFilterType.INNER 表示对象内缘上的斜角；BitmapFilterType.FULL 表示对象顶部的斜角。

knockout:Boolean：指定是否应用挖空效果。值为 true 将使对象的填充变为透明，并显示文档的背景颜色。

5）模糊效果

在 ActionScript 3.0 中，使用 BlurFilter 类对显示对象及其内容具有涂抹或模糊的效果。模糊效果可用于产生对象不在焦点之内的视觉效果，也可用于模拟快速运动，比如运动模糊，其类构造函数用法格式如下所示。

```
BlurFilter(blurX:Number =4.0, blurY:Number =4.0, quality:int =1)
```

参数说明如下。

blurX：水平模糊量，有效值为 0～255 的浮点数，默认值为 4。

blurY：垂直模糊量，有效值为 0～255 的浮点数，默认值为 4。

quality：滤镜的品质，可以使用 BitmapFilterQuality 常数：BitmapFilterQuality. LOW、BitmapFilterQuality.MEDIUM 和 BitmapFilterQuality.HIGH。

创意设计

步骤 1：新建 ActionScript 3.0 文件，选中图层第 1 帧，选择"文件"→"导入"→"导入到舞台"命令，选择一张雪景图片导入舞台，并调整位置，同时将图层 1 更名为"背景"。

步骤 2：新建影片剪辑元件，命名为 Snow，在该元件中绘制一片雪花。在"库"面板中选中 Snow 元件右击，打开"元件属性"对话框，选择"高级"，勾选"为 ActionScript 导出""在第 1 帧中导出"复选框（见图 3-2-11），之后单击"确定"按钮关闭对话框。

图 3-2-11　设置 Snow 元件属性

步骤 3：新建一个图层 AS，选中第 1 帧，打开"动作"面板，添加下列代码。

```
var snow:Snow;
var snows:Array;
var vx:Number=0;
var vy:Number=0;
var gravity:Number=0.2;
var ax:Number=1;
stage.align=StageAlign.TOP_LEFT;
stage.scaleMode=StageScaleMode.NO_SCALE;
//创建一个数组，用来盛放 snow 实例
snows=new Array();
//用一个循环体创建出 200 个雪花，随即放在舞台上，并增加一个模糊滤镜的效果，这样显得更
//加逼真
for (var i:int=1; i<=200; i++) {
//随机设置雪花的大小
snow=new Snow();
snow.alpha=Math.random() * 1+0.2;
   //雪花的随机透明度
   snow.scaleX=snow.scaleY=Math.random() * 0.5+0.5;
   //随机控制雪花在 X 轴向、Y 轴向的宽度
   addChild(snow);
```

```
      //建立一个随机模糊的量
      snow.filters=[new BlurFilter(Math.random() * 4,Math.random() * 4)];
      snow.x=Math.random() * stage.stageWidth;
      snow.y=Math.random() * stage.stageHeight;
      //将创建出的雪花添加进数组
      snows.push(snow);
    }
    addEventListener(Event.ENTER_FRAME,K);// 以每帧的时间循环执行某一操作
    function K(e:Event):void {
      for (var i:int=0; i<snows.length; i++) {
      //创建一个雪花实例,使它引用数组中的雪花
      var snow:Snow=Snow(snows[i]);
      //创建一个变量,用来改变雪花下落的姿态
      vx=Math.random();
      vy=Math.random() * 4+2+gravity;
      //随即下落
      snow.x+=vx;
      snow.y+=vy;
      //如果雪花超出舞台,就将其重新放回舞台上方
      if (snow.y>stage.stageHeight) {
      snow.x=Math.random() * stage.stageWidth;
      snow.y=Math.random();
      }
      }
    }
```

创意拓展

ENTER_FRAME 是一个事件触发的常量,表示进入每一帧时会触发的事件。可以使用 ENTER_FRAME 事件执行与每帧相关的操作,并实现动画和交互效果。通过使用 ENTER_FRAME 事件,可以实现更精确的动画和交互效果,因为它在每一帧都会触发,使用户能灵活控制对象的变化和行为。

需要注意的是,如果不再需要使用 ENTER_FRAME 事件,应及时将其移除,以避免资源消耗和潜在的性能问题。在适当的位置使用 removeEventListener（Event.ENTER_FRAME，onEnterFrame）;,将 onEnterFrame 函数从 ENTER_FRAME 监听中移除。

创意分享

使用 ActionScript 3.0 的 Time 数组原理,创意设计一个下雨的场景。尝试实现毛毛细雨、疾风骤雨两个不同场景的效果。将完成后的作品发布到学习平台供同学们交流与学习。

3.2.6　Loader 加载类——外部动画文件加载

任务布置

实现外部动画文件加载和卸载以及网站链接功能;利用按钮实现交互功能,效果如图 3-2-12 所示。

图 3-2-12 动画加载效果图

1. 常用控制语句

ActionScript 语句就是动作或者命令,动作可以相互独立地运行,也可以在一个动作内使用另一个动作,从而达到嵌套效果,使动作之间可以相互影响。条件判断语句及循环控制语句是制作 Flash 动画时常用到的两种语句,使用它们可以控制动画的进行,从而达到与用户交互的效果。

(1)条件判断语句:条件语句用于决定在特定情况下才执行命令,或者针对不同的条件执行具体操作。ActionScript 3.0 提供了 3 个基本条件语句,即 if…else 条件语句、if…else if 条件语句和 switch 语句。

(2)循环控制语句:循环类动作主要控制一个动作重复的次数,或是在特定的条件成立时重复动作。在 Flash CS3 中可以使用 while、do…while、for、for…in 和 for each…in 动作创建循环。

2. ActionScript 3.0 的常用函数

(1)超链接 navigateToURL 函数。

```
public function navigateToURL(request:URLRequest, window:String =null):void
```

- **request**:URLRequest—URLRequest 对象,指定要导航到哪个 URL。URLRequest 类可捕获单个 HTTP 请求中的所有信息。将 URLRequest 对象传递给 Loader、URLStream 和 URLLoader 类,以及其他加载操作的 load() 方法以启动 URL 下载。
- **window**:String(default = null)—浏览器窗口或 HTML 帧,其中显示 request 参数指示的文档。可以输入某个特定窗口的名称,或使用以下值之一。

_self:指定当前窗口中的当前帧。

_blank：指定一个新窗口。

_parent：指定当前帧的父级。

_top：指定当前窗口中的顶级帧。

例如：

```
function GoToURL(event:MouseEvent):void{
var url:URLRequest=new URLRequest("http://www.163.com") ;
navigateToURL(url,"_self") ;//超链接函数
}
web.addEventListener(MouseEvent.CLICK, GoToURL);//按钮响应,打开网页
```

（2）程序通信动作 fscommand()。

fscommand()是控制动画播放器或者打开其他应用程序的命令，它是通过 Flash 动画和 Flash 播放器进行通信来控制的。

fscommand()有两个参数："命令"和"参数"，在"命令"框中输入想调用的函数的名称，在"参数"框中输入字符串想要的参数。常用的 fscommand()命令有以下几种。

* fscommand("fullscreen","argument")

命令 fullscreen 表示是否全屏；参数 argument 可以取两个值：true（允许全屏）或是 false（禁止全屏），默认值为 false。

用法：在动画的第一帧添加 fscommand("fullscreen","true")；实现全屏播放动画。

* fscommand("allowscale","argument")

命令 allowscale 表示允许缩放；参数 argument 可以取两个值：true（允许缩放）或者 false（禁止缩放），默认值为 true。

用法：通常在动画的第一帧添加 fscommand("allowscale","false")；以实现对 Flash 播放器动画大小的控制。

* fscommand("quit")

这个命令通常与按钮配合使用，用于关闭当前的 Flash 播放器，或是播放到某帧后退出。

用法：在某帧中添加 fscommand("quit")。

* fscommand("showmenu","argument")

命令 showmenu 表示是否允许显示菜单；参数 argument 可以取两个值：true（允许显示）或者 false（禁止显示），默认值为 true。

用法：在任意一个动画的第一帧加 fscommand("showmenu","false")。

3. 对象加载函数

对于一个 Flash 网站或大型 Flash 系列来说，通常将各个下级链接网页保存为独立的影片格式，然后在主页面的交互中通过使用 loadMovie 函数（或 loadMovieNum 函数）实现对下级页面影片的加载，这样可以提高网站主页面的加载速度，减少.swf 文件的体积，优化网站的结构。

在 ActionScript 3.0 中使用 Loader 加载外部.swf 和图像文件，Loader 对象会提供一个容器来存放外部文件。创建 Loader 实例的方法与创建其他可视对象（display object）一样（new Loader()），然后使用 addChild()方法把实例添加到可视对象列表（display

list)中，加载是通过 Loader.load()方法处理一个包含外部文件地址的 URLRequest 对象实现的。所有 DisplayObject 实例都包含一个 loadInfo 属性，这个属性关联到一个 LoaderInfo 对象，此对象提供加载外部文件时的相关信息。Loader 实例除包含这个属性外，还包含另外一个 contentLoaderInfo 属性，指向被加载内容的 LoaderInfo 属性。当把外部元素加载到 Loader 时，可以通过侦听 contentLoadInfo 属性判断加载进程，例如加载开始或者完成事件：

```
loader.contentLoaderInfo.addEventListener(Event.COMPLETE,comleteHandle);
//加载完成触发 comleteHandle 事件
```

与 LoaderInfo 实例关联的事件有以下几个。

- complete：Event：当外部文件被加载完成时分派。complete 事件通常在 init 事件后触发。
- httpStatus：HTTPStatusEvent：当通过 HTTP 请求加载外部文件，且 Flash 播放器可以检到 HTTP 状态的代码时触发。
- init：Event：当被加载 SWF 文件的属性和方法可以被访问到时触发。init 事件先于 complete 事件。
- ioError：Event：由于输入/输出错误导致加载失败时触发。
- open：Event：加载操作开始时调用。
- progress：ProgressEvent：加载操作接收到数据时调用。
- unload：Event：加载对象被删除时调用。

简单示例：

```
var request:URLRequest =new URLRequest("content.swf");
var loader:Loader =new Loader();
loader.load(request);
addChild(loader);
```

4. 动作面板中程序调试工具的使用

（1）要打开"动作"面板，可执行下面的操作：选择"窗口"→"动作"命令，或者按 F9 键。初学者对 ActionScript 3.0 的语法不熟悉，可输入一小段程序试运行，以便及时发现错误。另外，"动作"面板提供了语法检查和调试运行功能，如图 3-2-13 所示。

脚本窗口：用于输入代码的地方，也可以创建或者导入外部的脚本文件，这些文件可以是 ActionScript、Flash Communication 或 Flash JavaScript 文件。

面板菜单：单击面板菜单后可显示动作面板功能菜单。主要有下列一些常用功能按钮。

- ➕：将新项目添加到脚本中按钮，主要用于显示语言元素，这些元素同时也会显示在"动作"工具箱中。可以利用它选择要添加到脚本中的项目或者元素名称。
- 🔍：查找按钮，主要用于查找并替换脚本中的文本。
- ⊕：插入目标路径按钮（仅限"动作"面板），可以为脚本中的某个动作设置绝对或相对目标路径。
- ✔：语法检查按钮，用于检查当前脚本中的语法错误。
- ☰：自动套用格式按钮，用来调整脚本的格式，以实现正确的编码语法和更好的

动作工具箱 脚本导航栏 语法检查 调试选项 脚本窗口 面板菜单

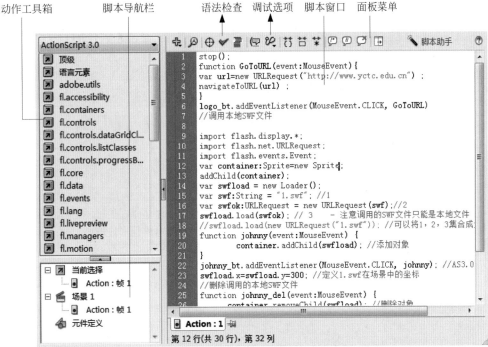

图 3-2-13　动作脚本窗口

可读性。

- 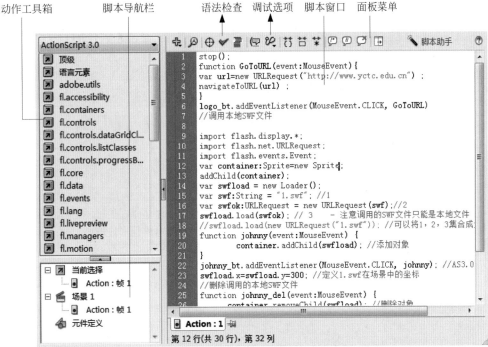：显示代码提示按钮，用于在关闭了自动代码提示时，可使用此按钮显示正在输入的代码行的代码提示。

- ：调试选项按钮（仅限"动作"面板），用于设置和删除断点，以便在调试时可以逐行执行脚本中的每一行。

动作工具箱：可以通过双击或者拖动的方式将其中的 ActionScript 元素添加到脚本窗格中。

脚本导航器：有两个功能，一是通过单击其中的项目，可以将与该项目相关的代码显示在脚本窗口中；二是通过双击其中的项目，对该项目的代码进行固定操作。

（2）使用 ActionScript 实现各种媒体加载的方法，包括从外部加载图像、声音和 SWF 影片的方法，以及加载过程的进度提示等。这些方法一般用于 Flash 网站、游戏，以及其他一些网络应用程序的制作。

创意设计

步骤 1：创建 ActionScript 3.0 文件。

步骤 2：制作 3 个按钮元件：加载动画按钮、卸载动画按钮、我们的网站按钮。

步骤 3：在场景中的"图层 1"导入"背景图.jpg"，在"图层 2"导入 3 个已制作好的按钮元件，调整位置与大小。

步骤 4：在"图层 3"的第 1 帧右击，打开"动作"面板，输入脚本语言控制代码：

```
stop();
function GoToURL(event:MouseEvent):void{
var url_0:URLRequest=new URLRequest("http://www.163.com");
```

```
navigateToURL(url_0) ;//超链接
}
web.addEventListener(MouseEvent.CLICK, GoToURL);//按钮响应,打开网页
import flash.display.*;
import flash.net.URLRequest;
import flash.events.Event;
var swf1:int =0;//动画 a 载入标志
var swf2:int =0;//动画 b 载入标志

var loader1:Loader =new Loader();
var url:URLRequest =new URLRequest("1.swf");
loader1.load(url);

var loader2:Loader =new Loader();//建立容器,存放外部文件
var url2:URLRequest =new URLRequest("2.swf");//请求外部文件地址
this.loader2.load(url2); // 将实例添加到可视对象列表中
loader2.x=loader2.y=200;//修改动画显示位置
function playswf_1(event:Event):void{
  this.addChild(loader1);
  swf1=1;
}

function playswf_2(event:Event):void{
  this.addChild(loader2);
 swf2=1;
}

a_bt.addEventListener(MouseEvent.CLICK, playswf_1);//按钮响应,播放动画 a
b_bt.addEventListener(MouseEvent.CLICK, playswf_2);//按钮响应,播放动画 b

function johnny_del(event:MouseEvent) {
    if (swf1==1) { this.removeChild(loader1); swf1=0;}//删除对象
      if (swf2==1) { this.removeChild(loader2);swf2=0;}
}
delet.addEventListener(MouseEvent.CLICK, johnny_del);//按钮响应,移除动画
```

创意拓展

外部动画加载方式可减少内存资源的占有率,提高机器的运行速度,特别对于大型作品来说,分模块加载,效果明显。

本案例还可以从以下两方面加以优化。

(1) 两个动画分别使用两个 loader 容器进行加载,建议使用一个 loader 容器不同时间加载不同的动画文件。

```
var loader:Loader =new Loader();//定义容器
var url1:URLRequest =new URLRequest("1.swf");
var url2:URLRequest =new URLRequest("2.swf");

function playswf_1(event:Event):void{//加载并显示动画 1
 loader.load(url1);
```

```
  loader.x=loader.y=0;
   loader.scaleX=loader.scaleY=1;
 this.addChild(loader);
}

function playswf_2(event:Event):void{//加载并显示动画 2
    loader.load(url2);
    loader.x=loader.y=150;
    loader.scaleX=loader.scaleY=0.8;
    addChild(loader);
}

a_bt.addEventListener(MouseEvent.CLICK, playswf_1);
b_bt.addEventListener(MouseEvent.CLICK, playswf_2);
```

（2）使用 removeChild()方法无法完全卸载动画，仅是使动画从舞台显示列表中删除，内存中仍然会保留，建议使用 unload()方法将动画文件从容器中彻底删除。

```
function johnny_del(event:MouseEvent) {
    loader.unload();
}
delet.addEventListener(MouseEvent.CLICK, johnny_del);
```

创意分享

使用 ActionScript 3.0 的 Load 类、URLLoader 类、URLRequest 类、Sound 类等，创意设计一个电子杂志。杂志要求至少 2 页，有背景音乐、图像、文字等信息。将完成后的作品发布到学习平台供同学们交流与学习。

3.3　ActionScript 3.0 高级编程

3.3.1　ActionScript 外部脚本文件——可拖动的圆

任务布置

编写 ActionScript 文件，实现对象创建和鼠标对对象的拖动功能，如图 3-3-1 所示。要求使用 ActionScript 3.0 脚本语言实现对象的自动产生和可拖动效果；使用外部 ActionScript 脚本文件与.fla 文件连接，联合编译的方法实现案例效果。

知识讲解

1．.as 文件结构

例如：

```
package
{
public class Greeter
{
public function sayHello():String
{
```

图 3-3-1　可拖动的圆效果图

```
var greeting:String;
greeting ="Hello World!";
return greeting;
}
}
}
```

说明：

（1）可以在特定于 ActionScript 的程序（如 Flex Builder 或 Flash）、通用编程工具（Dreamweaver）或者可用来处理纯文本文档的任何程序中打开或新建一个新的.as 文档。

（2）用 class 语句定义类的名称。为此，输入单词 public class，然后输入类名，后跟一个左花括号和一个右花括号，两个括号之间将是类的内容（方法和属性定义）。关键词 public 表示可以从任何其他代码中访问该类。

例如：

```
public class MyClass
{
}
```

（3）package 语句指示包含该类的包的名称。语法是单词 package，后跟完整的包名称，再跟左花括号和右花括号（括号之间将是 class 语句块）。例如：

```
package mypackage
{
public class MyClass
{
}
}
```

（4）var 语句在类体内定义该类中的每个属性。语法与用于声明任何变量的语法相

同(并增加了 public 修饰符)。例如,在类定义的左花括号与右花括号之间添加下列行,将会创建名为 textVariable、numericVariable 和 dateVariable 的属性。

```
public var textVariable:String ="some default value";
public var numericVariable:Number =17;
public var dateVariable:Date;
```

(5) 使用与函数定义相同的语法定义类中的每个方法。例如:

① 要创建 myMethod()方法,应输入:

```
public function myMethod(param1:String, param2:Number):void
{
//使用参数执行某个操作
}
```

② 要创建一个构造函数(在创建类实例的过程中调用的特殊方法),应创建一个名称与类名称完全匹配的方法:

```
public function MyClass()
{
//为属性设置初始值
//否则创建该对象
textVariable ="Hello there!";
dateVariable =new Date(2001, 5, 11);
}
```

如果类中没有包括构造函数方法,编译器将自动在类中创建一个空构造函数(没有参数和语句)。

举例:创建 Mainclass.as 文件,绘制一个圆形,创建.fla 源文件,调用 Mainclass 文件,在舞台上显示这个圆。

```
package{
    import  flash.display.Sprite;
    import  flash.display.Graphics;
    public class MainClass extends Sprite{
        public function Mainclass()
        {
            var a:Sprite=new Sprite();
            a.graphics.beginFill(0x0000ff);
            a.graphics.drawCircle(100,100,100);
            a.graphics.endFill();
            addChild(a);
        }
    }}
```

Flash 源文件与.as 文件的关联及效果如图 3-3-2 所示。

2. 元件类

元件类的作用实际上是为 Flash 动画中的元件指定一个链接类名,它与之前介绍的 Include 类的不同之处在于,元件类使用的类结构更严格,且有别于通常在时间轴上书写代码的方式,如图 3-3-3 所示。

图 3-3-2　Flash 源文件与.as 文件的关联及效果

图 3-3-3　元件类链接

3. 动态类

制作一些比较复杂的程序时，往往需要由主类和多个辅助类组合而成。其中主类用于显示和集成各部分功能，辅助类则封装分割开的功能。如该实例中的 MainClass 类，一般在"属性"面板的"文档类"输入框中添加，不加文件扩展名。

创意设计

步骤 1：在 Flash CS3 中创建文件，命名为 dragBall.fla。创建影片剪辑元件 Ball，绘制一个不带边框的 100px×100px 黄色正圆。

步骤 2：按 Ctrl＋N 组合键新建一个 ActionScript 文件，并将其保存为 Drag_circle.as，此文件与 dragBall.fla 文件在同一个文件夹中（也可以在任何具有文本编辑功能的软件工具下创建该文件，文件保存为纯文本文件，扩展名为.as 即可）。

Drag_circle.as 文件中的内容：

```
package {
import flash.display.Sprite;
import flash.events.MouseEvent;
public class Drag_circle extends Sprite {
    //继承了 MovieClip 类，内置在 flash.display package 中
  public function Drag_circle(){
 //创建方法函数
```

```
        this.buttonMode =true;
        this.addEventListener(MouseEvent.MOUSE_DOWN,onDown);
        this.addEventListener(MouseEvent.MOUSE_UP,onUp);
    }
    private function onDown(event:MouseEvent):void{
        this.startDrag();
    }
    private function onUp(event:MouseEvent):void{
        this.stopDrag();
    }
  }
}
```

步骤 3：在"库"面板中选择 Ball 元件右击，从弹出的快捷菜单中选择"链接"命令，在弹出的"链接属性"对话框中勾选"为 ActionScript 导出"复选框，在"类"文本框中输入类名 Drag_circle，如图 3-3-4 所示。

图 3-3-4　创建链接

步骤 4：动态创建类的实例。新建一个 ActionScript 文件，将其保存为 Mainclass.as，此文件与 dragBall.fla 文件在同一个文件夹中。

Mainclass.as 文件中的内容：

```
package {
import flash.display.MovieClip;
public class MainClass extends MovieClip {
    // 属性
    private var _circle:Drag_circle;
    private const maxBalls:int =10;
    // 构造函数
    public function MainClass(){
        var i:int;
        // 循环创建星星
        for(i=0;i<=maxBalls; i++){
            // 创建可拖动星星的实例
            _circle =new Drag_circle();
            // 设置光球实例的一些属性
            _circle.scaleY = _circle.scaleX =Math.random();
            // 场景中的 X 轴向、Y 轴向的位置
            _circle.x=Math.round(Math.random() * (stage.stageWidth -
```

```
_circle.width));
            _circle.y=Math.round(Math.random() * (stage.stageHeight -
_circle.height));
            // 在场景中显示星星
            addChild(_circle);
        }
    }
}
}
```

步骤 5：打开 dragBall.fla 文件，在"属性"面板的"文档类"文本框中输入 MainClass，保存文件，如图 3-3-5 所示。

图 3-3-5　建立类链接

步骤 6：测试影片。

创意拓展

（1）在外部 ActionScript 文件中添加代码。当用户需要组件较大的应用程序或者包括重要的代码时，就可以创建单独的外部 ActionScript 类文件并在其中组织代码，这在团队协作版本控制系统中更容易共享代码，如图 3-3-6 所示。

（2）如果将多个类包装到一个大文件中，则重用每个类将非常困难。

当文件名与类名不对应时，找到特定类的源代码将非常困难。

要求类名称与所在.as 文件名同名，并且与.fla 文件放在同一文件夹下。

图 3-3-6　建立外部.as 文件

图 3-3-6 （续）

创意设计一个填字游戏。拖动右侧的汉字填入左侧的表格中，使横向、纵向都构成词语。将完成后的作品发布到学习平台供同学们交流与学习。

3.3.2 Mask 动画类——泡泡图

任务布置

创建动画，实现鼠标跟随随机产生大小泡泡，产生的泡泡向四周扩散，透明度逐渐变淡，直至消失，如图 3-3-7 所示。

图 3-3-7 泡泡图效果

知识讲解

遮罩的实现在 ActionScript 3.0 下非常简单，任何可视化对象都可作为任一对象的遮罩，只指定对象的 mask 属性为某一可视化对象即可。遮罩即使不添加到显示列表，也能正常工作，但是一般情况下还是建议添加到显示列表。格式如下：

被遮罩对象.mask= 遮罩

下面展示一个移动遮罩效果的例子。

```
package {
  import flash.display.Loader;
```

```
import flash.display.Sprite;
import flash.net.URLRequest;
public class Sample0310 extends Sprite
{  private var _loader:Loader;
   public function Sample0310()
   {  var loader:Loader =new Loader();
     loader.load(new URLRequest("2.jpg"));
     var myMask:Sprite =new Sprite();
     myMask.graphics.beginFill(0xFFFFFF);
     myMask.graphics.drawCircle(0,0,30);
     myMask.graphics.endFill();
     myMask.startDrag(true);
     loader.mask =myMask;
     this.addChild(myMask);
     this.addChild(loader);
   }
 }
}
```

创意设计

步骤 1：新建 ActionScript 3.0 类 Flash 文件，并新建影片剪辑元件，命名为 beijing，导入背景图片。将 beijing 元件拖入舞台，将其实例名称命名为 backgroundImage。

步骤 2：新建影片剪辑元件，绘制一个正圆，将其元件属性的类名称命名为 MyMask。创建外部文件 MyMask.as。

```
package {
import flash.display.MovieClip;
public class MyMask extends MovieClip {
public var speedX:Number;//遮罩的 X 轴向速度
public var speedY:Number;//遮罩的 Y 轴向速度
public function MyMask(scale:Number) {
this.scaleX =scale;
this.scaleY =scale;
}
}
}
```

步骤 3：返回主场景，在第 1 帧打开"动作"面板，输入如下代码：

```
var masks:Array =new Array();//创建数组,用于存放遮罩
var maskContainer:Sprite =new Sprite(); //创建容器
backgroundImage.mask =maskContainer;//将 maskContainer 容器设置为背景图片的
                                     //遮罩
addChild(maskContainer); //添加至舞台显示列表
var masterMask:MyMask =new MyMask(1); //创建 MyMask 实例
masterMask.x =mouseX;
masterMask.y =mouseY;
maskContainer.addChild(masterMask);
maskContainer.cacheAsBitmap=true; //转换为位图,便于刷新
backgroundImage.cacheAsBitmap=true; //转换为位图,便于刷新
```

```
var timer:Timer =new Timer(200,0);
//定义计时器，每200毫秒产生一个泡泡，存放到数组中
timer.addEventListener(TimerEvent.TIMER, timerEvent);
timer.start(); //打开计时器
function timerEvent(e:TimerEvent):void {
var scale:Number =Math.random() * 1.5 +0.5; //设置随机伸缩比例
var newMask:MyMask =new MyMask(scale);
newMask.x =mouseX;
newMask.y =mouseY;
newMask.speedX =Math.random() * 20 -10;
newMask.speedY =Math.random() * 20 -10;
maskContainer.addChild(newMask);
masks.push(newMask);
}
addEventListener(Event.ENTER_FRAME, enterFrameHandler);
function enterFrameHandler(e:Event):void {
for (var i:uint =0; i <masks.length; i++) {
var myMask:MyMask =(MyMask)(masks[i]);
myMask.x +=myMask.speedX;
myMask.y +=myMask.speedY;
myMask.scaleX +=0.1; //放大
myMask.scaleY +=0.1;//放大
myMask.alpha -=0.01; //设置透明度
if (myMask.alpha <0) {
masks.splice(i,1); //如果透明度小于0,则删除索引
maskContainer.removeChild(myMask); //在显示列表中移除对象
}
}
masterMask.x =mouseX;
masterMask.y =mouseY;
}
```

创意拓展

思考如何制作透明效果的遮罩、渐变效果的遮罩。

```
var a:Sprite =new Sprite(); // 创建容器
a.graphics.beginGradientFill(GradientType.LINEAR, [0xff0000,0xff0000], [1,
0.3], [0, 255]);
a.graphics.drawRect(0, 0, 240, 225);//在容器中绘制矩形
a.graphics.endFill();
addChild(a);   //加入显示列表
a.rotation=90;
a.x=226;
aaa.mask=a;//将a容器中的矩形设置为aaa对象的遮罩。
a.cacheAsBitmap=aaa.cacheAsBitmap =true;
//这里是必须的,否则mask没有渐变效果
```

创意分享

使用ActionScript 3.0技术创建文本、容器和遮罩，实现图像或文本的渐变显示效果，根据具体需求定制遮罩的形状、动画速度和文本样式等。将完成后的作品发布到学

习平台供同学们交流与学习。

3.3.3 Tween 与 Easing 类——变速球

任务布置

要求用 Tween 与 Easing 类实现篮球的自由下落与弹起，并实现篮球的左右滚动和反弹效果，如图 3-3-8 所示。

图 3-3-8　变速球效果图

知识讲解

1. Tween 类简介

Flash 支持 Tween 类，利用它可以使得很多影片运动效果变得简单，它的使用方法如下：

```
someTweenID = new mx.transitions.Tween(object, property, easeType, begin,
end, duration, useSeconds)
```

参数解释如下。

object：一个您想增加 Tween 动作的 MC 的实例名。

property：该 MC 的一个属性，即将要添加 Tween 动作的属性。

easeType：easing 类的一个方法。

begin：动画将开始的值，一般是 MC 的坐标位置。

end：属性结束时的数值。

duration：动作持续的帧数/时间。如果省略，duration 会默认设置成无穷大，指动画运行的时间长度。如果希望动画运动得比较匀速，建议把帧频设置得大一点，如 60f/s。

useSeconds：一个布尔值，决定是使用帧数计时（为 false），还是使用秒数计时（为 true），默认为 false。

应用举例：制作一个实例名为 ball_mc 的小球，从 x 坐标为 20 的左方移动到 x 坐标为 380 的地方，用时 0.5 秒，并在最后弹两下，代码如下。

```
ballTween = new mx.transitions.Tween(ball_mc, "_x",
mx.transitions.easing.Bounce.easeOut,20, 380, .5, true);
```

这段代码可以写成以下函数：

```
function tweenBall() {
easeType =mx.transitions.easing.Bounce.easeOut;
var begin =20;
var end =380;
var time =.5;
var mc =ball_mc;
ballTween =new mx.transitions.Tween(mc, "_x", easeType, begin, end, time,
true);
}
```

接下来需要调用这个函数。下面完成一个实例名为 myButton_btn 的按钮，然后在帧上加上如下代码：

```
myButton_btn.onRelease =function() {
tweenBall();//调用 Tween
};
function tweenBall() {
easeType =mx.transitions.easing.Bounce.easeOut;
var begin =20;
var end =380;
var time =.5;
var mc =ball_mc;
ballTween =new mx.transitions.Tween(mc, "_x", easeType, begin, end, time,
true);
}
```

进一步优化程序，把 Easing 类方法设为入口参数，这样我们就可以自定义所执行的运动方式了：

```
myButton_btn.onRelease =function() {
tweenBall(mx.transitions.easing.Bounce.easeOut);//注意入口的 easing 方法参数
};
function tweenBall(easeType) {//加了一个参数
var begin =20;
var end =380;
var time =20;
var mc =ball_mc;
ballTween =new mx.transitions.Tween(mc, "_x", easeType, begin, end, time);
}
```

注 意

time 变量为 20，把帧率调成 25，然后去掉了最后一个 boolean 参数 useSeconds，这样运动就以帧为标准了。

2. Easing 类简介

fl.transitions.easing.* 可用来创建缓动效果的类。"缓动"是指动画过程中的渐进加速或减速，它会使您的动画看起来更逼真。此包中的类支持多个缓动效果，以加强动画效果。

Easing 类中有六大类方法，每一类又分为 3 种。

六类 Easing 类如下。

Back：在过渡范围外的一端或两端扩展动画一次，以产生从其范围外回拉的效果。

Bounce：在过渡范围的一端或两端添加弹跳效果。弹跳数与持续时间相关，持续时间越长，弹跳数越多。

Elastic：添加一端或两端超出过渡范围的弹性效果。弹性量不受持续时间影响。

Regular：在一端或两端添加较慢的运动。此功能使您能够添加加速效果、减速效果或这两种效果。

Strong：在一端或两端添加较慢的运动。此效果类似于 Regular 缓动类，但它更明显。

None：添加从开始到结尾无任何减速或加速效果的相同的运动。此过渡也称为线性过渡。

这六种缓动计算类的每一种都有三个缓动方法，它们指明缓动效果应用于动画的哪个部分。此外，None 缓动类还有第四个缓动方法：easeNone。表 3-3-1 描述了 Easing 类使用的方法。

easeIn：在过渡的开始提供缓动效果。

easeOut：在过渡的结尾提供缓动效果。

easeInOut：在过渡的开始和结尾提供缓动效果。

easeNone：指明不使用缓动计算，只在 None 缓动类中提供。

注 意

None 和 easeNone 是相同的，所以忽略它们，关于该方法的完整调用如下：

mx.transitions.easing.Bounce.easeOut

使用时只需要用以上字符串代替"esarType"占位符。

表 3-3-1　Easing 类使用的方法

Easing 类	方　　法	效 果 描 述
Back	Back.easeIn	开始时往后运动，然后反向朝目标移动
	Back.easeInOut	开始时往后运动，然后反向朝目标移动，稍微冲过目标，再次反向，往后朝目标移动
	Back.easeOut	开始运动时是朝目标移动，稍微冲过目标，再倒转方向回来朝着目标移动
Bounce	Bounce.easeIn	在过渡范围的开始端内添加弹跳效果
	Bounce.easeInOut	在过渡范围的开始端和结束端内添加弹跳效果
	Bounce.easeOut	在过渡范围的结束端内添加弹跳效果
Elastic	Elastic.easeIn	添加开始端超出过渡范围的弹性效果
	Elastic.easeInOut	添加开始端和结束端超出过滤范围的弹性效果
	Elastic.easeOut	添加结束端超出过渡范围的弹性效果

Easing 类	方 法	效 果 描 述
Regular	Regular.easeIn	在开始端添加加速效果
	Regular.easeInOut	在开始端添加加速效果,在结束段添加减速效果
	Regular.easeOut	在结束端添加减速效果
Strong	Strong.easeIn	在开始端添加加速效果,比 Regular 效果明显
	Strong.easeInOut	在开始端添加加速效果,在结束端添加减速效果,比 Regular 效果明显
	Strong.easeOut	在结束端添加减速效果,比 Regular 效果明显
None	None.easeIn	添加从开始到结尾无任何减速或加速效果的相同运动
	None.easeInOut	
	None.easeOut	

创意设计

步骤 1:新建文件,设置文件宽度为 1100px,高度为 800px。

步骤 2:在场景中图层 1 的第 1 帧,即舞台底部位置绘制矩形,宽度为 1100px,高度为 18px,作为篮球弹跳的地面。

步骤 3:制作"下落""向左滚动""向右滚动"3 个按钮元件,实例名称分别命名为 downBt、rightBt、leftBt。在第 1 帧"动作"面板中添加下列代码。

```
import fl.transitions.Tween;
import fl.transitions.easing.*;
import flash.events.MouseEvent;
import fl.motion.MotionEvent;
downBt.addEventListener(MouseEvent.CLICK,balldown);
rightBt.addEventListener(MouseEvent.CLICK,ballright);
leftBt.addEventListener(MouseEvent.CLICK,ballleft);
function balldown(e:MouseEvent):void{
new Tween(ball_mc, "y",Bounce.easeOut,ball_mc.y,550, 100, false);}
function ballright(e:MouseEvent):void{
new Tween(ball_mc, "x",Bounce.easeOut,ball_mc.x,1050, 60, false);}
function ballleft(e:MouseEvent):void{
new Tween(ball_mc, "x",Bounce.easeOut,ball_mc.x,50, 60, false);
}
```

创意拓展

Tween 类和 Easing 类为动画实现提供了非常便利的方式。我们可以尝试利用 Tween 类和 Easing 类实现 2.5.3 节中弹簧振子的案例,也可以实现人的加速跑,还可以实现汽车的启动和停止效果,而且同样的动画效果可以复制,可实现多项运动的高度一致性。

创意分享

创意设计一个复杂路况,使用 Tween 和 Easing 类模拟实现汽车启动、上坡、下坡、停止的运动过程,将完成后的作品发布到学习平台供同学们交流与学习。

第 4 章 综合案例

4.1 动画广告——吉利汽车

吉利汽车集团是中国领先的汽车制造商,立志成为最具竞争力和受人尊敬的中国汽车品牌。吉利汽车推出星越系列产品,请为这款产品定制一个动画广告,应用于网站、公共场所的品牌宣传。广告要求画面炫酷,配有背景音乐和解说,使潜在用户了解和向往该款产品,如图 4-1-1 所示。

图 4-1-1 吉利汽车动画广告效果图

知识讲解

1. 动画广告的特点

动画广告是一种利用动画技术制作和呈现的广告形式。它通过使用图像、声音和动画效果等元素,以生动有趣的方式传达产品、品牌或服务的信息,以吸引观众的注意力,并激发他们的兴趣和情感共鸣。

与传统的静态广告相比,动画广告具备更大的创意空间和表现力。它可以以多样化的方式呈现,例如二维动画、三维动画或特效动画,无论是卡通风格、逼真风格,还是抽象风格,都能根据广告内容和目标受众的需求进行灵活的设计和制作。

动画广告的优势在于它能通过视觉效果、动作和情节吸引观众的眼球,并且可以通过语言、音效和音乐激发观众的情感和共鸣。它能够通过独特的创意和故事性打动观众,并有效地传达广告信息,提升品牌知名度和形象。

动画广告的应用领域非常广泛,包括电视、电影院、社交媒体、视频网站和移动应用等多个平台和渠道。它在产品推广、品牌宣传、教育培训,以及社会公益等方面都有广泛的应用。

2. 动画广告的制作流程

以下是一个典型的动画广告制作流程,具体的步骤和流程可能因项目而异。

(1)创意和策划:确定广告的目标、受众群体和关键信息,并进行初步的创意和概念开发。

(2)故事板和脚本:制作故事板,确定广告的整体结构和内容,并编写详细的脚本。

(3)角色设计和美术风格确定:设计广告中的角色形象、场景和背景,并确定统一的美术风格。

(4)动画制作:使用计算机软件进行角色的动画制作和场景的创建。这一阶段可能涉及动画师、特效师、音效设计师等多个角色的合作。

(5)音效和配乐:为广告添加音效和配乐,增强广告的感染力和吸引力。

(6)后期制作和渲染:对动画进行后期处理和渲染,使其更加细腻、流畅,并进行最终的修饰和调整。

(7)测试和发布:完成广告制作后,进行内部测试,以确保广告的质量和效果,然后将其发布到合适的渠道和媒体平台上。

3. 动画广告的脚本制作

脚本制作,突出音效和画面两个元素,具有强烈的故事情节和画面冲击感。以吉利汽车动画广告为例,参考脚本内容如下。

标题:吉利星越汽车——开启你的奇幻之旅!

画面:打开一个童话般的世界,绚丽多彩的动画景象迅速闪现。

配乐:欢快、活力四射的音乐作为背景。

画面:一辆吉利星越汽车从画面中缓缓驶出,展现其优雅而动感的外观设计。

配音:(激情澎湃)在这个美丽而神秘的世界里,等待一个令人心动的冒险!

画面:吉利星越汽车行驶在不同的场景中,如森林、沙漠、高山、海滩等,每个场景都因此变得更加生动和充满活力。

配音:(振奋人心)无论你是探索大自然的勇士,还是城市探险家,吉利星越都将带你穿越梦幻的奇境!

画面:吉利星越停在一处宏伟城堡前。

配音:在这个欢笑与惊喜交织的世界里,你将发现更多的可能性和精彩。

画面:镜头转向车内,展示吉利星越豪华的内饰,以及智能互联系统的操作界面。

配音:(温情感人)汽车内部的舒适和科技结合,让你的旅程更加愉悦、便捷。

画面:吉利星越以迅猛的速度穿越场景,快速闪过多处令人目眩神迷的景色。

配音:这不仅是一辆具有美丽外表的汽车,更是开启梦想之门的钥匙!

画面:最后,吉利 Logo 和"吉利星越——开启你的奇幻之旅!"的字幕出现在屏幕上。

配乐:结束时播放清脆的音效。

创意设计

步骤1:准备素材。查看吉利汽车官网,下载相关图片、视频,选取广告背景音乐。

步骤 2：新建一个 Animate 文件，设置文档的尺寸为 1280px×620px。

步骤 3：创建影片剪辑元件，命名为"行走的汽车"。导入汽车图片，通过使用"修改""分离""魔术棒"等工具，分离车身、前轮、后轮，制作汽车车轮滚动的影片剪辑，如图 4-1-2 所示。

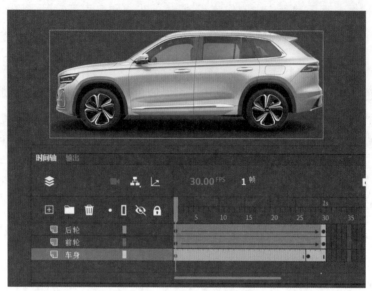

图 4-1-2 "行走的汽车"影片剪辑

步骤 4：创建影片剪辑，命名为"春夏秋冬"。导入春、夏、秋、冬 4 张图片，并将它们拼接为长背景影片，如图 4-1-3 所示。

图 4-1-3 长背景影片剪辑元件制作

步骤 5：导入"汽车炫酷.png"图片文件。导入视频（见图 4-1-4）文件：内部结构.mov、框架结构视频.mp4。选择"使用播放组件加载外部视频"，组件外观选择：无。导入背景音乐：背景音.mp3。

步骤 6：切换到场景 1，创建 4 个图层，分别命名为：背景、风景、行驶的汽车、遮罩 1，在背景图层中绘制路面；在风景图层中导入"春夏秋冬"元件，静态帧长度为 120 帧，在行驶的汽车图层中导入"行走的汽车"影片剪辑；在风景图层创建传统补间动画，实现长风景图片向右移动；在行驶的汽车图层创建传统补间动画，实现汽车向左行驶。在以上 3 个图层创建遮罩 1 图层，实现汽车行驶至 100 帧，画面渐进变淡，转而切换至下一个场景。

步骤 7：创建炫酷图层，在第 115 帧插入炫酷图片，图片由小到大渐变呈现；

步骤 8：创建汽车框架图层、遮罩 2 图层，在第 155 帧插入汽车框架视频，调整视频大小使其覆盖舞台区域。

步骤 9：创建汽车内部结构图层、遮罩 3 图层，在第 365 帧插入汽车内部结构视频，调整视频大小使其覆盖舞台区域。

图 4-1-4　导入视频

步骤 10：创建结束语图层，在第 670 帧插入吉利汽车 Logo 图片和文字：吉利星越——开启你的奇幻之旅！

步骤 11：创建图层，命名为声音，在"属性"面板声音模块中选择导入的背景音乐。

步骤 12：测试影片。

创意拓展

广告创意无限，如何突出产品特性？可以从以下几方面优化你的脚本创意。

（1）故事情节：通过讲述一个有趣或令人感动的故事，将产品特性自然融入其中，这样可以以饱满的情感引起观众的共鸣，并在故事中展示产品的功能和优势。

（2）比较展示：将产品与竞争对手进行比较展示，突出产品在性能、品质、功能等方面的优势。这可以通过视觉对比、数据对比或用户评价等方式呈现。

（3）重点呈现：在广告中选择一个或几个最突出的产品特性，集中展示并强调它们。通过放大特定功能的效果，使观众更容易理解并记住。

（4）证明与演示：通过真实的案例、测试结果或演示证明产品特性的有效性和可靠性。这可以通过客户 testimonials（客户证言）或专家的推荐来实现。

（5）元素放大：通过特写、缓慢运动或其他视觉效果将产品特性放大展示，以突出其重要性和独特之处。

（6）创意图像：使用创意和想象力设计独特的视觉图像，以隐晦但有力地突出产品特性。这种方法可以引起观众的好奇心，激发他们的兴趣并引导他们探索更多关于产品的信息。

同时,无论使用哪种方法,记住重要的是确保产品特性简洁、清晰,易于理解。将关键信息传达给观众,并通过视觉和语言效果使他们对产品感兴趣。

创意分享

请选择一个车载或电梯动画广告主题,进行产品广告需求调研,创意设计广告脚本,并制作完成。将完成的作品发布在学习交流平台上进行交流分享。

4.2 专题网站——党史学习教育

任务布置

当前,某单位正在开展党史学习教育活动,需要一个宣传党史学习教育的专题网站,展示学习资料、学习动态,最好还可以进行互动交流学习。请考察需求后使用 Flash 软件设计一个专题网站,如图 4-2-1 所示。

图 4-2-1 党史学习教育专题 Flash 网站参考图

知识讲解

1. Flash 网站

Flash 网站指的是使用 Adobe Flash 技术制作的网站。它能通过动态、交互性和多媒体元素等方式,为用户带来更加丰富的浏览体验。利用 Flash 制作的网站与普通网站比,在视觉、互动、创意等方面更具优势,能获得较好的用户体验。

视觉优势:Flash 网站给用户的第一感觉是酷炫,这不仅是因为 Flash 网站添加了很多动画动漫元素,更重要的是,Flash 网站在构架和创意上给人一种不可思议的感觉,这是一种更深层次的带有艺术感的感觉。

互动优势:Flash 网站另一个非常明显的优势是网站与用户的互动性。用户浏览网站的过程中,在 Flash 网站加入互动元素,可轻易实现网站与用户互动,吸引用户注意力。

创意优势:Flash 网站是创意和艺术的结合。每个 Flash 网站除了要投入精力和时

间,更需要添加自己的创意。不管是视觉冲击力,还是互动的娱乐性,都需要网站开发人员从用户的角度出发设计出符合用户体验的 Flash 高端网站。

2. Flash 网站的布局

从布局看,构成网站的基本元素有标题、菜单、内容模块等;布局设计是根据网站功能对内容合理、有序的安排,以达到内容展示、交互和方便用户使用的目的。网站设计的第一步是设计框架,根据内容对界面进行合理布局设计,规定每个版块的位置和具体尺寸大小。党史学习专题网站的布局设计可参考图 4-2-2。

	标题动画
	交互菜单栏
图片动态播放	重要论述
部署要求	学习动态

图 4-2-2　Flash 网站布局设计

3. 素材准备

从媒体类型上看,构成网站的元素有文字、图片、动画、视频等。需要预先收集或制作网站所需要的各类媒体素材。注意,网站中使用的视频动画、图片等媒体类型要考虑网络传输速度和展示的实时性要求,选取适当的格式,并适当压缩。

4. 添加互动

网站素材准备好后,就需要为各版块添加互动按钮,将各版块的内容按要求呈现出来。

创意设计

步骤 1:准备工作。设计网站的页面布局和样式,并准备所需的素材和内容。

步骤 2:创建新文档。

打开 Adobe Flash 软件,在主菜单中选择"文件"→"新建"命令,然后选择 ActionScript 3.0 文件类型并设置页面大小和背景颜色。这里以 2240px×1400px 大小、白色背景为例。可根据展示屏幕大小、长宽比例设置网站文件尺寸。

步骤 3:添加元素。

在舞台上拖放各种元素,如文本框、按钮、图像等,并对其进行设置。可以使用"属性检查器"面板进行设置,也可以使用代码编辑器手动编写代码。

标题模块:标题部分可以是.swf 格式的动态画面,也可以是静态画面,如图 4-2-3 所示。根据网站宽度设置画面宽度;内容要突出网站主题。

菜单模块:建议使用文字形式菜单,这样风格一致、简洁、美观,如图 4-2-4 所示。

图片动态播放	重要论述
部署要求	学习动态

图 4-2-3　添加 Flash 网站标题

首页	重要论述	部署要求	学习动态	互动交流

图片动态播放	重要论述
部署要求	学习动态

图 4-2-4　设计 Flash 网站菜单

　　图片模块：在网站左侧添加一个图片浏览器，展示党史学习相关宣传图片。图片浏览器具有自动播放与手动浏览双重功能。Flash 网站图片模块如图 4-2-5 所示。

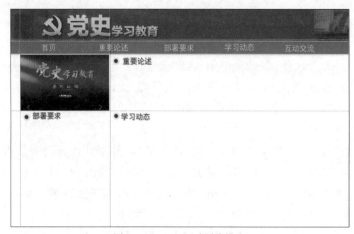

图 4-2-5　Flash 网站图片模块

媒体模块：

以重要论述模块为例，为每条信息添加链接，跳转到指定位置浏览具体内容。由于信息链接比较多，因此可以通过定义透明按钮，应用于每条需要创建按钮链接的信息，为透明按钮命名不同的实例名称，编程赋予其不同的功能，如"重要论述"模块的第一条信息、第二条信息，它们的链接按钮分别命名为 lunshu1、lunshu2，构建 lunshufun1、lunshufun2 函数，具体代码如下。

```
lunshu1.addEventListener(MouseEvent.CLICK,lunshufun1);
lunshu2.addEventListener(MouseEvent.CLICK,lunshufun2);
function lunshufun1(event:MouseEvent):void //事件处理方法
{
gotoAndStop(3);//执行代码
}

function lunshufun2(event:MouseEvent):void //事件处理方法
{
gotoAndStop(4);//执行代码
}
```

Flash 网站媒体模块链接如图 4-2-6 所示。

图 4-2-6 Flash 网站媒体模块链接

步骤4：添加交互性。

在菜单元素上添加交互性，使其能响应用户的操作。例如，为按钮添加鼠标悬停效果、点击事件等。

```
//菜单链接各网页
//首页菜单
shouye.addEventListener(MouseEvent.CLICK,shouyefun);
function shouyefun(event:MouseEvent):void //事件处理方法
{
gotoAndStop(1);//执行代码
}
//重要论述菜单
lunshu.addEventListener(MouseEvent.CLICK,lunshufun);
function lunshufun(event:MouseEvent):void //事件处理方法
{
gotoAndStop(3);//执行代码
}
```

步骤5：优化性能。

在制作过程中，要注意优化网站的性能。可以使用预加载技术、压缩图片大小、减少代码量等方法提高网站的加载速度和响应速度。

步骤6：测试与发布。

完成制作后，可以使用Adobe Flash软件自带的模拟器进行测试，并对网站进行调试和修复。最后，将Flash文件导出为.swf格式并上传至服务器发布。

创意拓展

（1）多级子菜单。如果网站内容较多，逻辑层次较多，则可设置二级、三级子菜单。菜单内容可制作成.swf文件，采用Load方法进行装载，参考代码如下。

```
var ldr:Loader =new Loader();
var urlReq:URLRequest =new URLRequest("Circle.swf");
ldr.load(urlReq);
ldr.contentLoaderInfo.addEventListener(Event.COMPLETE, loaded);
addChild(ldr);
function loaded(event:Event):void
{
var content:Sprite =event.target.content;
content.scaleX =2;
}
```

（2）数据库模块。Flash网站还需要集成各种数据查询、存储等功能，因此需要处理数据库的连接和查询等问题。

（3）SEO优化模块。为了让搜索引擎更好地识别Flash网站，并提高网站的排名，需要进行搜索引擎优化，如关键词优化、标题优化等。

创意分享

请以小组合作方式制作一个班级学习网站，调研确定网站模块及内容，分工完成各模块内容，最后进行集成调试。将完成后的作品发布到学习平台，与其他同学交流分享。

4.3 教学课件——摩擦力研究

任务布置

制作"摩擦力探究"课件,如图 4-3-1 所示。要求以人教版高中《物理》第一册第 1 章"力"中的"摩擦力"一节为内容,制作一实验演示课件;课件分别展示木块在木板、棉布、铅笔上匀速运动,以及在木块上加砝码的匀速运动情况,根据匀速运动摩擦力等于拉力的原理,研究摩擦力的大小与相互接触物体的材料及压力的关系。

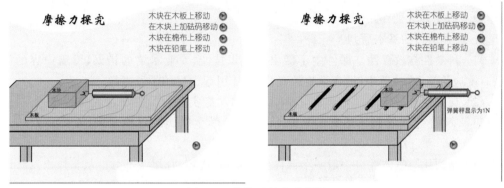

图 4-3-1 课件"摩擦力"效果图

知识讲解

1. Flash 课件在教学中的应用

(1) 模拟微观领域物质结构、分子变化、反应机理;模拟宏观领域天体运行规律、实验过程、现象,应用于化学、物理等课件的制作。

(2) 演示长时间或瞬间生物变化过程,如细胞分裂和生长、养分在体内的吸收、血液输送、生物进化等,应用于化学、生物等课件的制作。

(3) 营造环境,烘托气氛,应用于语文、音乐、历史等课件的制作。

教学是教师和学生互动的过程,人机交互性是课件的显著特征。交互性的课件能实现"师生互动"的教学组织形式。学生在学习过程中可以通过信息反馈进行自我纠正,同时这种交互式课件能提高学生的学习欲望,使学生形成良好的学习动机,主动参与教学活动。另一方面,教师也可以通过课件的反馈信息适时调整教学的深度和广度,更好地辅助学生完成自主学习的内容。

2. 课件制作的基本流程

(1) 课件需求分析。主要工作包括明确教学目标,确定教学模式,选择教学内容,分析使用对象,同时还要考虑运行环境,所需要的时间、人员等因素。

(2) 课件教学设计。根据学科内容特点,对学生特征进行分析,确定教学目标,并为达到这一目标制定相应的教学策略,具体包括分析学生特征,确定教学目标,合理选择与设计媒体信息,确定相应的教学流程结构,进行学习评价。

(3) 课件脚本编写。课件脚本分为文字脚本与制作脚本。文字脚本相当于剧本,指

明课件教什么、如何教、学什么、如何学。制作脚本包括封面设计、界面设计、结构安排、素材组织等内容。

（4）课件素材准备。包括文字、图片、动画、声音和视频等素材。这个阶段消耗的时间最长，也会用到其他一些素材处理工具软件，如图形图像的素材一般会用到 Photoshop、Illustrator 工具软件，声音素材一般会用到 Cool Edit Pro、Sound Forge 等工具软件。

（5）课件设计制作。将各种教学素材继承到课件中，设置用户对课件的控制和交互方式。

（6）课件调试运行。分为模块调试、测试性调试、模拟实际教学过程性调试和环境性调试。

（7）课件维护更新。设计者应不断收集使用者的信息，更新和完善课件内容，以便在教学中发挥更强大的作用。

3. 课件制作的基本原则

（1）科学性与教育性。课件中不能出现知识技能、专业术语的错误，覆盖内容的深度、广度应恰当，难易适中，适合学生教育背景，能引起学生的学习兴趣。

（2）交互性与多样性。充分利用人机交互的功能实现对学生学习效果的评估、学习情况记录、对学生回答做出适宜的判断等功能，给学生广阔的思维空间，发挥他们的创造性。

（3）结构化与整体性。一般一个课件分为片头、内容、片尾 3 部分。从整体出发将课件内容分成几个模块，根据实际教学需求，在各模块之间通过按钮、菜单相互切换，方便操作，如摩擦力课件根据实验演示的材质不同分为 4 部分，通过按钮选择任意演示内容。

（4）美观性与实用性。文字安排简洁，字体选择得当、大小合适，文字色彩与背景对比明显；图形、动画效果明显，大小适中，排列合理；菜单、按钮样式设计美观大方，位置合理；提示、帮助信息明确，能与操作过程和内容配合，放置合理。

（5）稳定性与扩展性。课件要求运行稳定，不会出现非正常退出。课件对硬件、软件的环境要求较低，便于增加新内容。

（6）网络化与共向性。网络化是课件发展的趋势，网络型课件不受时间、空间的限制，可方便快捷地进行资源共享与整合。

案例设计思路：

（1）弹簧秤拉动木块一起做匀速运动，摩擦力的大小通过弹簧秤的示数表示，开始拖动时克服摩擦力显示数值，在拖动过程中弹簧秤示数不变化。

（2）木块在不同接触材料上做匀速运动，克服的摩擦力不同。

（3）利用按钮交互可以控制不同材质实验的交互演示，动作脚本可采用 gotoAndStop()；语句。

创意设计

步骤 1：制作元件。

（1）新建一个空白文档，选择"插入"→"新建元件"命令，打开如图 4-3-2 所示的"创建新元件"对话框。

（2）创建"木板"图形元件，如图 4-3-3 所示。

（3）参照步骤（1）～（2）的方法，分别创建如图 4-3-4 所示的棉布、木块、弹簧度数、弹

图 4-3-2 "创建新元件"对话框

图 4-3-3 创建"木块"图形元件

簧秤、桌子等图形元素。

图 4-3-4 绘制所需元件

步骤2：制作影片剪辑。

（1）创建"匀速运动"影片剪辑，如图4-3-5所示。建立"桌子""木板"两个图层，拖入桌子、木板元件，调整位置。创建"木块""弹簧度数""弹簧秤"3个图层，拖入制作好的相应元件。在"弹簧秤"图层第16帧、第60帧插入关键帧，分别在"木块"和"弹簧度数"图层的第20帧和第60帧插入关键帧，如图4-3-6所示。调整弹簧秤和木块的位置，创建动作补间动画，如图4-3-7所示。

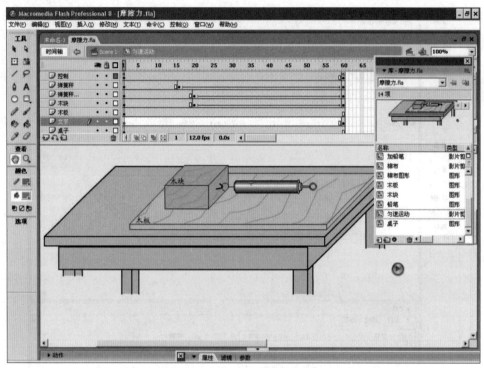

图 4-3-5　创建"匀速运动"影片剪辑

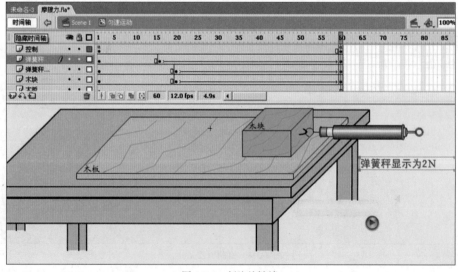

图 4-3-6　创建关键帧

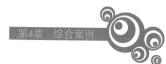

图 4-3-7　创建动作补间动画

（2）添加"控制"图层，拖入按钮元件，设置第 1 帧的动作代码，控制影片剪辑的停止与播放。

```
stop0;
bt01.addEventListener(MouseEvent.CLICK,fl_ClickToGoToAndPlayFromFrame);
function f_ClickToGoToAndPlayFromFrame(event:MouseEvent):void
{this.gotoAndPlay(2);}
```

（3）用同样的方法，创建木块在木板、木块加砝码、木块在铅笔上移动的影片剪辑元件。

步骤 3：主场景程序控制。

（1）回到场景中，建立"背景""标题""内容""控制"4 个图层，分别在"背景""标题"图层中添加背景图像和文字。在"内容"图层中插入 4 个关键帧，分别从"库"中拖入"匀速运动""木块在木板""木块加砝码""木块在铅笔上移动"的影片剪辑元件。在"控制"图层添加 4 个按钮，按钮实例分别命名为 bt1、bt2、bt3、bt4，对应代码如下：

```
btl.addEventListener(MouseEvent.CLICK,fun_1);
function fun_1(event:MouseEvent):void
{gotoAndStop(1);}

bt2.addEventListener(MouseEvent.CLICK,fun_2);
function fun_2(event:MouseEvent):void
{gotoAndStop(2);}

bt3.addEventListener(MouseEvent.CLICK,fun_3);
function fun_3(event:MouseEvent):void
{gotoAndStop(3);}

bt4.addEventListener(MouseEvent.CLICK, fun_4);
finction fun_4(event:MouseEvent):void
{gotoAndStop(4);}
```

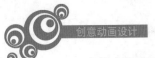
摩擦力探究实验的演示如图 4-3-8 所示。

图 4-3-8　控制摩擦力实验的演示

（2）按 Ctrl＋S 组合键，保存制作结果。

创意拓展

1. 帧的重用

在本项目中制作的"匀速运动"影片剪辑与"木块在木板""木块加砝码""木块在铅笔上移动"的影片剪辑元件大体相同，仅少数图层和细节有变化，为避免重复工作，可进行帧内容的重用，即帧模块的赋值。帧内容的重用不同于一般对象的复制和粘贴，如图 4-3-9 所示。

（1）选中需要复制的帧。如可以选中图层 1 的第 1 帧，按 Shift 键选中最上面图层的最后一帧，这样可实现一个影片剪辑中的所有帧被选中。

（2）选择"编辑"→"时间轴"→"复制帧"命令，复制选中的所有帧。

（3）新建一个影片剪辑（或.fla 文件），单击图层 1 的第 1 帧，选择"编辑"→"时间轴"→"粘贴帧"命令，粘贴所有帧。

2. 作品优化

摩擦力的大小有可能与接触面所受的压力、接触面的粗糙程度两个因素有关，从实验探究的角度上看，本实验还可以多组测试数据的动画演示。

（1）同一接触面，不同压力与摩擦力大小的关系。

（2）相同压力，不同接触面与摩擦力大小的关系。

创意分享

请选择物理、化学、生物等学科中学实验教学内容，设计制作一个探究性实验教学课件，注意课件的科学性、教育性及交互性特点。将完成的课件发布到学习平台供交流分享。

图 4-3-9　复制帧

4.4　益智游戏——中国地图

任务布置

地图是认识国家的工具，也是学习地理知识的基础。通过学习中国地图，可以了解中国各省、市的位置，区域特点、人口、经济发展状况等信息，深入了解中国的多样性和地理变化。请设计制作一个中国地图各省、自治区和直辖市的拼图游戏，在游戏中帮助儿童更好地了解国家的行政区域，提高儿童的观察能力、思考能力、判断能力和解决实际问题的能力，这样有利于培养综合素质，增强爱国意识，为儿童的未来发展打下基础。

知识讲解

1. 拼图游戏设计要素

拼图游戏是一种流行的益智游戏，玩家需要将分割开的图像碎片重新组合成完整的图像。以下是一些拼图游戏设计要素。

图像：拼图游戏的基础是图像。它可以是任何主题，如风景、动物、艺术作品等。图像应具有足够的细节和颜色对比度，以使拼图更具挑战性。

分割方式：分割方式决定了图像被分解成多少个碎片以及它们的形状。常见的分割方式包括方形、正方形、三角形、不规则形状等。不同的分割方式会影响难度和玩家的操作感。

拼图操作：拼图游戏通常提供简单直观的操作方式，例如拖动碎片或点击碎片旋转等。这些操作应该易于掌握，以便玩家能轻松拼图。

管理界面：拼图游戏通常具有管理界面，允许玩家选择难度级别、查看已完成的拼图、设置背景音乐等。管理界面应简洁、直观，方便玩家选择和设置。

提示功能：拼图游戏可以提供提示功能，帮助玩家解决难题。提示可以是一部分图像的轮廓线、图像的小部分已经正确放置等。提示功能应合理设置，既能帮助玩家，又不过于简单。

通过精心设计和平衡，可以创造出有趣而具有挑战性的拼图游戏体验。

2. 拼图游戏设计流程

（1）设定目标和主题：确定你的拼图游戏的目标，例如拼完整个图像或者在规定时间内完成拼图。同时确定游戏的主题，选择适合的图像。

（2）规划难度级别：确定游戏的难度级别。可以根据碎片数量、分割方式和图像复杂度等因素进行调整。初级难度可以拆分成较少的碎片和简单的形状，高级难度可以增加碎片数量和使用更复杂的形状。

（3）创建图像资源：根据选定的主题，获取或绘制图像资源，确保图像分辨率适当，色彩饱满，有足够的细节，以便玩家可以识别和拼接碎片。

（4）分割图像：使用画图工具或游戏引擎中的切割功能，将图像分割成碎片。根据难度级别决定分割方式，可以使用正方形、三角形或不规则形状。

（5）实现拼图功能：使用编程语言和游戏开发工具创建游戏逻辑。编写代码，实现玩家拖动和旋转碎片的操作，并在正确位置放置碎片时进行验证，确保拼图的操作流畅且易于掌握。

（6）设计用户界面：创建游戏的用户界面，包括开始菜单、选关界面、提示和重置按钮等，确保用户界面简洁、明了，易于导航和使用。

（7）添加音效和动画：为游戏添加音效和动画来增强玩家体验。可以在拼图成功时播放欢呼声或背景音乐，并为拼图碎片的拖动和放置操作添加适当的动画效果。

（8）测试和优化：初步完成后，进行测试，检查游戏是否正常运行并处理可能出现的错误。根据测试结果进行优化，改进游戏性能和用户体验。

（9）发布和反馈收集：最后，发布你的拼图游戏，并收集用户的反馈。根据反馈进行改进，不断提升游戏品质。

3. 中国地图拼图游戏的设计思路

（1）游戏主题：认识中国地图。要求使用最新标准的中国地图，帮助儿童认识中国地图。注意：祖国河山，一寸都不能丢！中国地图，一点都不能错！

（2）难度级别：认识全部省份、自治区和直辖市，提供帮助。

（3）分割图片：我国共有 34 个省级行政区，其中有 23 个省、5 个自治区、4 个直辖市、2 个特别行政区，因此将拼图游戏分割成 34 份。

23 个省分别为：河北省、山西省、辽宁省、吉林省、黑龙江省、江苏省、浙江省、安徽省、福建省、江西省、山东省、河南省、湖北省、湖南省、广东省、海南省、四川省、贵州省、云南省、陕西省、甘肃省、青海省、台湾省。

5 个自治区分别为：内蒙古自治区、广西壮族自治区、西藏自治区、宁夏回族自治区、新疆维吾尔自治区。

4 个直辖市分别为：北京市、天津市、上海市、重庆市。

2 个特别行政区分别为：香港特别行政区、澳门特别行政区。

（4）用户界面设计：界面呈现中国地图轮廓线和隐约地域分布；界面右侧有随机出现的某个行政区图，可拖动之拼接到左侧的地图中。可在界面右下侧设置游戏开始按钮、下一个按钮、背景音乐开关按钮。还可设置游戏级别选择按钮，如初级、中级、高级。

创意设计

步骤 1：下载地图：在自然资源部门户网站的"标准地图服务"中下载带有审图号的分省设色的中国地图。下载的地图为 .eps 格式，为方便分割图片，建议转换为 .ai 格式后导入 Animation 库。

步骤 2：导入 .ai 格式地图，建立影片剪辑，命名为 zhongguomap，放置完整地图。

步骤 3：将地图外轮廓和内部的 34 个区域独立划分开，分别建立影片剪辑元件，在"库"中保存。建议区域按顺序 1～34 进行编号，如 1_北京，2_内蒙古自治区等，以防遗漏。为方便后期实现每个区域子地图按"Movie＋编号"的方式由程序自动获取并加载显示，建议每个区域的影片剪辑再次复制后，重命名规则为 Movie＋编号，如 Movie1、Movie2、Movie3……。

步骤 4：为每个地区的影片剪辑设置属性，以 Movie1 为例，设置其高级属性：勾选"为 ActionScript 导出"；勾选"在第 1 帧中导出"；类命名为 Movie1，如图 4-4-1 所示。

图 4-4-1　设置影片剪辑高级属性

步骤 5：创建图层，命名为：背景模糊；从库中拖动 zhongguomap 影片剪辑放在第 1 帧，修改元件的 Alpha 值为 40％左右，降低图像的透明度。创建图层，命名为"轮廓"，从

库中拖动"地图轮廓"元件到舞台,轮廓与背景重叠,如图 4-4-2 所示。

图 4-4-2　设置元件的透明度 Alpha 的值

步骤 6:创建按钮元件,分别命名为开始、帮助、音乐、下一个。创建图层,命名为"控制",在第 1 帧放置开始、帮助、音乐 3 个按钮;在第 2 帧插入关键帧,放置下一个、帮助、音乐按钮。分别设置按钮实例名:开始按钮实例名称为 startbt,帮助按钮实例名称为 helpbt,音乐按钮实例名称为 bjyinyue;下一个按钮实例名为 nextbt。在舞台右侧绘制矩形框,用于放置每个地区的分地图。注意:矩形框要可以容纳最大长度和宽度的省份地图。

步骤 7:在控制图层的第 1 帧添加代码,为 3 个按钮添加侦听器,响应事件分别处理第 1 张区域图片的加载、帮助信息的显示与隐藏、背景音的开或关。另外,还需要设置地区图片的可拖动、禁止拖动的属性。

```
import flash.display.MovieClip;
import flash.events.MouseEvent;
import flash.media.Sound;
import flash.media.SoundChannel;
import flash.net.URLRequest;

this.stop();
var i:int;
var help1:int;
var yinyue1:int;
i=1;
//yinyue1=1;

//定义 zhongguo 影片剪辑元件实例
var zhongguo1:MovieClip =new zhongguomap();
    zhongguo1.x=855;
    zhongguo1.y=622;
var backgroundMusic:Sound =new Sound();
```

```
var soundChannel:SoundChannel;
//载入背景音乐文件
backgroundMusic.load(new URLRequest("sucai/背景音 1.mp3"));//注意背景音乐的路径
soundChannel =backgroundMusic.play();

startbt.addEventListener(MouseEvent.CLICK,fun_start);
function fun_start(event:MouseEvent):void {
    // 创建内部影片剪辑元件实例
    this.gotoAndStop(2);
    var movie1:MovieClip =new Movie1();
    movie1.x=1725;
    movie1.y=335;
    // 添加到容器中显示
    movie1.addEventListener(MouseEvent.MOUSE_DOWN,onDown);
    movie1.addEventListener(MouseEvent.MOUSE_UP,onUp);
    function onDown(event:MouseEvent):void{
            movie1.startDrag();
        }
    function onUp(event:MouseEvent):void{
            movie1.stopDrag();
        }
    //添加 movie1 鼠标可拖动、禁止拖动操作
    if(help1==1){
        this.removeChild(zhongguo1);
        help1=0;}

    this.addChild(movie1)
     }

helpbt.addEventListener(MouseEvent.CLICK,fun_help);
function fun_help(event:MouseEvent):void {
    if(help1==1){
        this.removeChild(zhongguo1);
        help1=0;}
    else{
    // 添加到容器中显示
    this.addChild(zhongguo1);
    help1=1;}
     }

beijingyinbt.addEventListener(MouseEvent.CLICK,fun_bjyinyue);
function fun_bjyinyue(event:MouseEvent):void {
    if(yinyue1==1){
        soundChannel =backgroundMusic.play();// 播放背景音乐
        yinyue1=0;}
    else{
     soundChannel.stop();// 暂停背景音乐
     yinyue1=1;}
     }
```

步骤 8：在控制图层第 2 帧添加代码，响应事件分别处理下一张区域图片的加载、帮助信息的显示与隐藏、音乐的开或关。注意，同样需要设置地区图片的可拖动、禁止拖动的属性。

```
i=2;//地区编号
nextbt.addEventListener(MouseEvent.CLICK,fun_next);

function fun_next(event:MouseEvent):void {
    // 创建内部影片剪辑元件实例
    this.gotoAndStop(2);
    var className:String ="Movie"+i;
    var classRef:Class =getDefinitionByName(className) as Class;
    var movieClip:MovieClip =new classRef() as MovieClip;
    i=i+1;
    movieClip.x=1725;
    movieClip.y=335;

    movieClip.addEventListener(MouseEvent.MOUSE_DOWN,onDown);
    movieClip.addEventListener(MouseEvent.MOUSE_UP,onUp);
    function onDown(event:MouseEvent):void{
        movieClip.startDrag();
    }
    function onUp(event:MouseEvent):void{
        movieClip.stopDrag();
    }
//添加 movieClip 鼠标可拖动、禁止拖动操作

    if(help1==1){
        this.removeChild(zhongguo1);
        help1=0;}
    // 添加到容器中显示
    this.addChild(movieClip)
}

helpbt.addEventListener(MouseEvent.CLICK,fun_help);
beijingyinbt.addEventListener(MouseEvent.CLICK,fun_bjyinyue);
```

步骤 9：测试影片。

4.5 动画短片——乌鸦喝水

任务布置

制作乌鸦喝水动画短片，效果如图 4-5-1 所示。要求以乌鸦喝水寓言故事内容为基本情节；动画短片要求有片头，有声音和人物造型，分场景展示故事情节。

知识讲解

制作大型 Flash 动画或系列 Flash 动画时，一般采取分工合作方式，如图 4-5-2 所示。

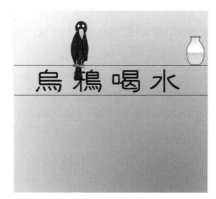

图 4-5-1　乌鸦喝水动画短片典型界面

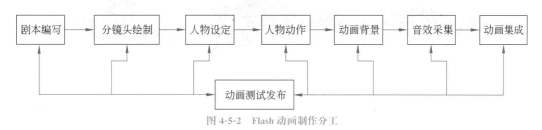

图 4-5-2　Flash 动画制作分工

（1）剧本编写。通常由策划人员提供，策划人员控制动画的整体方向，如内容、风格、目的等。

（2）分镜头绘制。平面设计师根据剧本或策划的描述，将动画的蓝图绘制在图纸上，并加注文字说明，以供确认和参考。

（3）人物设定。平面设计师根据剧本或策划的描述，将人物角色所需的各种造型绘制到图纸上，以供确认和参考。

（4）人物动作。动画设计师将平面设计师在纸上设计的动画角色临摹到 Flash 中，接着制作角色的动作和表情。

（5）动画背景。动画设计师给出动画需要的各种场景。

（6）音效采集。音响师根据剧本要求采集声音信息，包括前景音和背景音。

（7）动画集成。在动画场景中整合人物动作、音效，最后测试完成作品制作。

细致的分工有助于提高效率，而学习的目的在于找到自己的位置。

创意设计

动画短片制作分 3 部分：剧本创作、素材准备和动画合成。

1. 剧本创作

1）创作灵感

乌鸦喝水出自《伊索寓言》，是一则大家耳熟能详的寓言故事，反映了智慧的重要性，在当今这个讲究效率的社会中，我们应该像故事中的乌鸦一样养成爱动脑、勤动脑的好习惯，这样才能达到事倍功半的效果。

2）剧本内容

乌鸦口渴得要命，飞到一个大水瓶旁，水瓶里没有很多水，它想尽办法仍喝不到水。

于是,它就使出全身力气去推,想把水瓶推倒,把水倒出来,但大水瓶很重,推不动。这时,乌鸦想起它曾经使用的办法,用口叼着石子将其投到水瓶里,随着石子的增多,瓶里的水位逐渐升高。最后,乌鸦高兴地喝到了水。

2. 素材准备

明确动画的主要场景,可以先将主要场景的布局画下来,然后根据需要制作相应的元件。作品的主要形象是乌鸦,在正式制作之前,可以将乌鸦的主要形象制作成元件,如图 4-5-3 所示。

图 4-5-3 "乌鸦天上飞"影片剪辑元件

(1)"乌鸦天上飞"形象,可以参考之前做过的"人行走鸟飞行"案例中逐帧动画"飞鸟"形象绘制。将乌鸦的喙绘得夸张一点,为后来衔石子的场景做准备,如图 4-5-4 所示。

图 4-5-4 乌鸦的喙

(2)"乌鸦的眼睛"和"乌鸦挠头"形象,即乌鸦想办法时转动眼睛的形象和乌鸦思考时挠头的形象。

(3)"乌鸦正面"和"乌鸦侧面"分别绘制乌鸦正面立在瓶子上的形象和侧面立在瓶子上的形象,如图 4-5-5 所示。

(4)"乌鸦喝水"形象,先绘制低头汲水,再绘制仰头喝水,如图 4-5-6 所示。

图 4-5-5 乌鸦正面、侧面形象

图 4-5-6 乌鸦喝水的形象

（5）"乌鸦衔石子"的形象，注意乌鸦喙的张合，石子的落下和水花的溅出，如图 4-5-7 所示。

（6）"准备撞瓶子"时乌鸦的形象，闭紧眼睛做出很努力的样子的形象。

（7）撞在瓶子上后，乌鸦头上方出现星星，舌头吐在外面的狼狈形象，如图 4-5-8 所示。

图 4-5-7 乌鸦衔石子的形象

图 4-5-8 乌鸦撞击瓶子后头晕的形象

（8）"乌鸦摇晃尾巴"形象，即发现水后高兴地眯起眼睛并且摇晃尾巴的神态。

（9）"乌鸦收翅"形象，即乌鸦从空中飞落，收起翅膀的一系列动作，注意要添加乌鸦的爪子。

（10）"小石子进瓶子"，乌鸦将一颗颗小石子投在水瓶里的情景，可以加上水花溅出的动作和小石子进水瓶时的音效，达到更生动的效果。

以上素材可以根据自己的想象和创意制作成影片剪辑的形式，在后面的场景用到时方便调用。另外，还需要准备各种音效的素材，例如乌鸦的叫声、撞击瓶子的声音、石子丢在水里的声音等。

3. 动画合成

场景一：亮标题，如图 4-5-1 所示。

步骤 1：新建文档，背景颜色设为黑色。

步骤 2：将图层 1 命名为"背景"，利用渐变工具填充背景。在画面中间偏上部分绘制两条黑色平行线，用于标识标题的范围。

步骤 3：新建图层，命名为"标题"，从第 5 帧起每隔 10 帧插入关键帧，输入文字"乌""鸦""喝""水"，选择合适的字体，然后全部打散。

步骤 4：新建图层，命名为"乌鸦飞入"，从库中拖入"乌鸦在空中飞"的影片剪辑，放在舞台的右上角，在第 40 帧处插入关键帧，创建补间动画。添加引导层，从左上角到舞台适当的位置绘制引导线，然后调整乌鸦飞入时开始和结束的位置，隐藏引导层。

步骤5：新建图层，命名为"乌鸦1"，在第41帧处插入关键帧，从库中拖入"乌鸦立着"的素材，最好将"乌鸦立着"的素材放到乌鸦飞入舞台结束时的位置，这样可以使两种状态的切换自然一些。

步骤6：新建图层，命名为"瓶子"，在第40帧处插入关键帧，拖入"瓶子"元件，放在舞台适当位置，并且将元件的 Alpha 值调整为 0%，再在第 55 帧处插入关键帧，调整 Alpha 值为 100%，创建补间动画。

步骤7：新建两个图层，分别命名为"滴水声"和"乌鸦叫"，在"滴水声"图层第 55 帧插入关键帧，从库中拖入水滴音效。在"乌鸦叫"图层第 15 帧处插入关键帧，从库中拖入乌鸦叫声音效。

场景二：乌鸦大汗淋漓地在空中飞翔，如图 4-5-9 所示。

图 4-5-9　场景二效果图

步骤1：将图层 1 重命名为"背景"，再新建一个图层，命名为"遮罩"，在"背景"图层中绘制高度等于舞台高度，宽度大于或等于 2 倍的舞台宽度的背景图片，按 F8 键将其转换为图形元素。在第 180 帧处插入关键帧，把这个元件平移到舞台的右侧，创建补间动画。再在"遮罩"图层中绘制一个舞台大小的矩形与舞台重合，右击，从弹出的快捷菜单中选择"遮罩层"命令，将该图层转换为遮罩层。

步骤2：新建图层，命名为"太阳"，在舞台右上方绘制红色的圆，将其转换为图形元素，在滤镜中添加发光和模糊的效果，调整到合适的值。再新建两个图层，分别命名为"白云1"和"白云2"，拖入两朵白云的素材，同样通过创建补间动画的方式制作白云飘动的效果。

步骤3：新建图层，命名为"乌鸦飞翔"，在第 5 帧插入关键帧，拖入乌鸦天上飞的形象素材，放在舞台的右侧，在第 145 帧插入关键帧，将乌鸦移动到舞台中间，创建补间动画。

步骤4：新建图层，命名为"乌鸦的嘴"，在第 5 帧插入关键帧，拖入"嘴"的影片剪辑元件（主要实现乌鸦的嘴一张一合的效果），放在乌鸦嘴的位置，再在第 149 帧处插入关键帧，将"嘴"移动到第 149 帧处乌鸦嘴的位置，创建补间动画。再新建图层"乌鸦的嘴2"，在第 150 帧插入关键帧，从库中拖入"嘴 2"的元件（主要实现乌鸦发现水后惊奇地张大嘴巴的样子。）

步骤5：新建图层，命名为"乌鸦的眼睛"，在第 5 帧插入关键帧，拖入"眼睛"的影片剪辑元件（主要实现乌鸦眨眼的效果），放在乌鸦眼睛的位置，再在第 145 帧处插入关键帧，将"乌鸦的眼睛"移动到第 145 帧处乌鸦眼睛的位置，创建补间动画。在第 148 帧和第 153 帧处插入关键帧，适当放大眼睛，在第 150 帧和第 160 帧处插入关键帧，还原眼睛的大小。

步骤6：新建影片剪辑，命名为"汗水"，主要实现汗水流动的效果，新建两个图层，在图层1的第1帧绘制汗滴的效果，将其转换为图形元素；在第16帧处插入关键帧，调整Alpha值为0%，创建补间动画；再在第26帧处插入空白关键帧；绘制一个汗珠的图形元件，在第35帧处插入关键帧，调整Alpha值为0%。同样，在图层2上制作汗珠的效果。

步骤7：返回主场景，新建图层，命名为"汗水"，在第5帧处插入关键帧，从库中拖入"流汗"的影片剪辑元件，放在乌鸦头部的位置，再在第145帧处插入关键帧，将"汗水"移动到第145帧处乌鸦头部的位置，创建补间动画。

步骤8：新建图层，命名为"乌鸦叫"，从库中拖入乌鸦叫声的音效。

步骤9：新建图形元件，命名为"字幕"，绘制一个白色的矩形，返回主场景，新建图层，命名为"文件"，在第50帧处插入关键帧，拖入"字幕"元件，将其Alpha值调整为18%，选择合适的字体、大小和颜色，在元件上方输入文字"一只乌鸦口渴了"，在第74帧插入空白关键帧，在第75帧处插入关键帧，同样，拖入字幕输入文字"到处找水喝"。同理，分别在第145、170帧处插入关键帧，输入文字"乌鸦突然看到地上一个装着水的废弃瓶子"和"它兴奋地飞了过去"。在第105帧和第140帧之间插入文字"呀！又累又渴"和"再找不到水喝我就没命了！"最后将所有文字全部打散。

步骤10：新建图层，命名为"水"，在第150帧插入文字"水"，在第150帧到第162帧之间插入四个关键帧，实现文字放大—缩小—放大—缩小的效果。

场景三：乌鸦想办法喝水和撞瓶子后头晕的画面，如图4-5-10和图4-5-11所示。

图4-5-10　乌鸦想办法喝水　　　　　图4-5-11　乌鸦撞瓶子后头晕

步骤1：新建图层，命名为"背景"，绘制背景画面，可以根据自己的想象发挥，在第140帧处插入关键帧。

步骤2：新建图层，命名为"瓶子"，将"瓶子"元件拖入舞台中间偏下方，在第140帧处插入关键帧。

步骤3：新建图层，命名为"乌鸦飞入"，从库中拖入"乌鸦在空中飞"影片剪辑，放在舞台的左上方，再在第40帧处插入关键帧，将乌鸦拖入舞台的中央。添加引导层，绘制一条从舞台左上方到舞台中央的引导线，调整引导线，在第45帧处插入关键帧，创建补间动画，再调整第1帧和第40帧乌鸦的位置，效果是乌鸦从舞台左上方飞落在瓶子旁边。

步骤4：新建影片剪辑，命名为"乌鸦收翅"，在图层1绘制乌鸦侧面的身体，在图层2

绘制乌鸦半收起的翅膀,在第5帧处插入关键帧,绘制乌鸦完全收起翅膀的形象。

步骤5:在"乌鸦飞入"图层第45帧处插入空白关键帧,将"乌鸦收翅"的元件拖入舞台,与第40帧处"乌鸦飞入"形象重合,在第65帧处插入帧。

步骤6:在第70帧处插入关键帧,从库中拖入"乌鸦高兴地摇晃尾巴"元件,在第85帧处插入关键帧,通过创建补间动画使乌鸦完成从地面飞到瓶口的动作,在第86帧处插入关键帧,从库中拖入"乌鸦立着"元件。在第100帧处调整乌鸦位置,使乌鸦做出俯身低头看瓶中水的动作。新建图层,命名为"文字",在合适位置添加"只有半瓶水啊～"和"把你撞倒就可以喝到水了!"具体内容也可以根据自己的想象发挥。

步骤7:新建3个图层,分别命名为"背景2""撞""遮罩",在"背景"图层第140帧处插入关键帧,在第180帧处插入关键帧。复制图层1背景的内容,适当放大。在"撞"图层中,从库中拖入乌鸦"准备撞瓶子"的素材。在"遮罩"图层,发挥自己的想象绘制遮罩图形,重点要突出乌鸦和瓶子,以及乌鸦向后退准备撞向瓶子的瞬间。

步骤8:新建4个图层,分别命名为"背景3""火花""撞2""遮罩2",在第181帧处插入关键帧,在第220帧处插入关键帧。在"背景3"图层复制"背景2"的内容并且适当放大。在"火花"图层绘制乌鸦撞上瓶子的瞬间产生的火花,可以根据自己的想象绘制。从库中拖入"撞"的剪辑元件放在"撞2"图层。在"遮罩2"图层绘制遮罩图形,突出乌鸦撞在瓶子上的瞬间,可以以创建补间动画的方式实现镜头的缩放。在文字图层输入相应的文字,例如"啊～""痛死我啦～",以逐帧动画的方式改变文字的大小和位置,以达到震撼的效果。

步骤9:新建图层,命名为"撞瓶子的声音",在合适位置拖入撞瓶子的音效素材。

场景四:乌鸦在思考问题,最后终于想出了办法,如图4-5-12所示。

步骤:新建4个图层,分别命名为"背景""乌鸦""瓶子""遮罩",在"背景"图层绘制背景图片,在"乌鸦"图层从库中拖入"乌鸦正面"的剪辑元件、"乌鸦挠头"的剪辑元件和"乌鸦想起办法"的剪辑元件。在"瓶子"图层拖入"瓶子"的素材。在"遮罩"图层,在第1帧绘制一个小的圆,在第30帧处插入关键帧,放大圆并创建补间动画。新建"文字"图层,在适当位置输入文字,例如"怎么办呢?""咦～有了～""嘿嘿～"。

场景五:乌鸦衔来小石子将其投在瓶子里,瓶中的水位越来越高,如图4-5-13所示。

图4-5-12 场景四效果

图4-5-13 场景五效果

步骤1：新建图层，命名为"背景"，绘制背景图片并且拖入"瓶子"素材。在第144帧处插入关键帧。

步骤2：新建图层，命名为"乌鸦"，从库中拖入"乌鸦衔石子"元件放在舞台的左上方，在第45帧处插入关键帧，创建补间动画，在第65帧处插入关键帧，添加引导层绘制引导线，实现乌鸦衔着石子从舞台左上方飞到舞台中间瓶口的效果。同样，在"乌鸦"图层第75帧处插入关键帧，在引导层第75帧处插入关键帧绘制引导线，再制作一个乌鸦从舞台右上角飞入舞台的效果。

步骤3：新建图层，命名为"石子进瓶子"，在第145帧处插入关键帧，复制背景图层的内容并适当放大，从库中拖入"石子进瓶子"的剪辑元件，在第205帧处插入关键帧。添加"遮罩"图层，绘制遮罩图形，实现镜头由瓶子口逐渐放大的效果。

步骤4：新建图层，命名为"文字"，在适当位置拖入字幕，输入文字"随着小石子的增多""瓶子中的水位越来越高"。

场景六：乌鸦终于喝到了水，这个故事给我们的启迪如图4-5-14所示。

步骤1：新建图层，命名为"背景"，绘制背景图片，新建图层，命名为"瓶子口沿"，将原有的"瓶子"打散，分成两部分，选中上瓶口部分，按F8键将其转化成图形元素，以达到乌鸦将嘴伸入瓶子中喝水的形象更加逼真。

步骤2：新建图层，命名为"乌鸦喝水"，从库中拖入"乌鸦喝水"元件。

步骤3：新建图层，命名为"瓶子"，将瓶子的第二部分拖入。

步骤4：新建图层，命名为"字幕"，拖入"字幕"图形元件，输入文字"乌鸦终于喝到了水"，再新建一个图层，命名为"文字"，输入这

图4-5-14 场景六效果

个短片的教育意义：这个故事告诉我们，智慧往往胜过力量，做事情要善于开动脑筋。

创意拓展

1. Flash动画作品优化技巧

（1）尽量少用大面积的渐变，保证同一时刻的渐变对象尽量少，最好把各个对象的变化安排在不同的时刻。

（2）少用位图或结点多的矢量图。

（3）线条或者构造边框尽量采用基本形状，少采用虚线或其他花哨的形状。

（4）尽量采用Windows自带的字体，少采用独特的字体，尽量减少同一动画中的字体种类。

（5）尽量减少在场景中直接制作逐帧动画的方式，建议在"影片剪辑"元件的基础上制作逐帧动画，这样便于重复使用。

（6）动画输出时应采用合适的位图和声音压缩比。

2. Flash与电视媒体结合

（1）帧频转换技巧

Flash默认帧频为12f/s，在计算机屏幕中播放刚刚好，但在电视屏幕中播放需要重

新设置。电视屏幕播放的标准一般为每秒 25 帧,也就是说,做好的动画在电视中进行设置需要将当前文档的帧频设置为 25f/s。更改设置时,不能只在"文档属性"中更改,还需更改时间轴中关键帧的位置。

例如,当前影片的帧频为 12f/s,假设在第 1 帧有一个圆形,在第 12 帧有一个方形,播放动画 1s 后,播放到第 12 帧,动画由圆形变成方形。如果将帧频改为 25f/s,1 秒后播放到第 25 帧,而圆形变成方形的位置在第 12 帧,看起来如同快放,因此需要同时改变第 12 帧的位置。

(2) MTV 影片尺寸

Flash 制作的 MTV 的常规尺寸有 3 种:默认尺寸(550px×400px),仿宽屏尺寸(468px×260px),电视播放尺寸(720px×576px)。

(3) 导出动画设置

当 Flash 动画文件过大时,一般将 Flash 的动画部分与声音部分分别导出,由特定的电视编辑软件进行后期合成。因为如果 Flash 动画文件过大,播放时有可能出现定格现象,导致影片画面与声音错位。导出动画部分时的导出格式为 ＊.avi,尺寸大小设置为720px×576px。导出声音格式一般为 44kHz 的 ＊.wav。

创意分享

请选择一个成语故事,设计制作一个动画短片,展现故事情景,说明成语故事蕴含的寓意。将完成后的动画短片发布于平台供同学们交流与分享。

4.6 公益宣传——无偿献血

任务布置

为红十字会制作一公益宣传短片,在公交、地铁等公共场所播放,引导广大市民积极参与无偿献血。该宣传短片以"无偿献血,需要您的参与!"为主题,呼吁社会人员积极参加无偿献血,救助他人生命。案例效果如图 4-6-1 所示。宣传片要求包括片头、主要内容、片尾 3 部分,通过一个交通事故引出无偿献血,最后点明主题。

图 4-6-1 无偿献血宣传短片效果图

知识讲解

1. 宣传片分类

宣传片从其目的和宣传方式不同的角度可分为企业宣传片、产品宣传片、公益宣传

片、电视宣传片和招商宣传片。

企业宣传片按内容的不同,分为两种:企业形象片和产品直销片。前者主要是整合企业资源,统一企业形象,传递企业信息。它可以促进受众对企业的了解,增强信任感,从而带来商机。而产品直销片主要通过现场实录配合三维动画,直观生动地展示产品生产过程、突出产品的功能特点和使用方法,从而让消费者或者经销商能比较深入地了解产品,营造良好的销售环境。企业宣传片的直接用途主要有促销现场、项目洽谈、会展活动、竞标、招商、产品发布会、统一渠道中的产品形象及宣传模式等。

2. 宣传片的作用

宣传片是目前宣传企业形象的手段之一。它能非常有效地把企业形象提升到一个新的层次,更好地把企业的产品和服务展示给大众,能非常详细地说明产品的功能、用途及其优点(与其他产品的不同之处),诠释企业的文化理念,所以宣传片已经成为企业必不可少的企业形象宣传工具之一。宣传片除能有效提升企业形象,更好地展示企业产品和服务,说明产品的功能、用途、使用方法及特点外,现在已广泛应用于展会招商宣传、房产招商楼盘销售、产品推介、旅游景点推广、特约加盟、推广品牌提升、宾馆酒店宣传、使用说明、上市宣传等。通过媒体广告,向需要做宣传片的企业进行宣传将会取得较好的推广作用。

3. 策划和创意在宣传片中的重要作用

一部宣传片的制作过程中,策划与创意是第一步要做的事情。精心的策划与优秀的创意是专题片的灵魂。要想使作品引人入胜,具有很强的观赏性,独特的创意是关键。独具匠心的表现形式让人们对一个陌生的产品从一无所知到信赖不已,这就是创意的魅力。

4. 技术要点

宣传片的制作目前主要有 4 种技术途径。

(1)视频拍摄。根据文案在摄影棚或外景地拍摄,然后进行后期合成、剪辑、配音。

(2)二维平面动画。以 Flash 等二维动画设计软件为平台,根据文案制作素材,进行动画合成和配音。

(3)三维立体动画。以 3ds MAX 等三维动画制作软件为主,根据文案建立模型,使用 After Effect 等软件进行后期合成、配音。

(4)视频与立体动画合成。视频拍摄的局限性,往往需要通过三维建模软件完成一些特技场景的制作,并进行后期合成、配音。

创意设计

1. 设计思路

该宣传短片将融入医院、献血中心、献血车等无偿献血元素,通过献血车,以及一个交通事故中受伤的患者急需输血挽救生命的故事呼吁大家积极参加无偿献血活动,挽救他人生命。

整个宣传片设计为白色背景,以及红色字体,白色是医院的颜色,红色是血液的颜色,一方面体现救人,另一方面体现献血。在短片开场设计两辆献血车来回开,点明"无偿献血,你我参与"的主题。在短片内容部分主要设计 3 个场景:车祸现场、医院急救、无偿献血。在短片结束部分,点出献血的主题"无偿献血,需要您的参与",再次呼吁大家积

极参加无偿献血。

2. 制作步骤

步骤1：片头制作。将"救护车"元件拖入舞台,利用动画补间技术使救护车的车轮动起来,从舞台外面分别向相反方向开去,效果如图 4-6-2 所示。利用遮罩技术将"无偿献血宣传周"的主题显示出来。

图 4-6-2　片头效果

步骤2：车祸现场场景制作。

将事先用线条等工具做好的"货车""小汽车""高速公路""救护车"等元件拖入舞台中。先是车祸发生,然后是救护车开到现场,将伤者带走的场面,另外可导入相关声音,效果如图 4-6-3 和图 4-6-4 所示。

图 4-6-3　车祸发生

图 4-6-4　救护车开到车祸现场

步骤3：医院急救场景制作。

先是救护车从车祸现场开到医院门口(见图 4-6-5),随后将镜头切换到医院手术室,

医生与护士的对话如图 4-6-6 所示。

图 4-6-5 救护车开到医院门口

图 4-6-6 手术室

步骤 4：无偿献血场景制作。

这个场景呼应了上一场景医生与护士的对话，主要设计了献血的场面，众人在排队献血，一人正在献血，利用逐帧动画设计了血液慢慢抽出的动作，效果如图4-6-7所示。

图 4-6-7 无偿献血

步骤 5：片尾场景制作。

片尾点题，利用遮罩动画技术显示文字"无偿献血，需要您的参与！"，效果如图 4-6-1 所示。

创意拓展

（1）在该案例的制作基础上，可以尝试写一个企业形象宣传或产品宣传，或者校园文化活动、新年活动的宣传策划文案，注意文案策划中要体现明确的宣传主题，设置合适的宣传场景，还要体现企业或活动的 Logo。

（2）公益作品要考虑其发布的媒体环境，尤其是媒体的尺寸大小，是横屏幕还是竖屏幕。如果在地铁、商场等区域发布，则大多数是横屏幕，尺寸较大，分辨率要求较高；如果是电梯、汽车等载体发布，则一般是竖屏幕，尺寸较小，分辨率要求较低。设计作品前要充分进行市场调研，确定作品的大小、背景色、分辨率等要素。

创意分享

调研乘坐飞机的安全要求，制作一个公益广告片，飞机起飞前在飞机上的显示屏播放。要求将乘机安全的具体要求和操作方法解说清晰、明白。将完成后的作品发布到学习平台，供同学们交流与分享。